

이 책의 목적

캐릭터에게 반짝이는 생동감을 더하는 「무거움 · 가벼움 표현」을 마스터하자

캐릭터의 몸을 제대로 그렸는데,
어딘가 어색하다.
어쩐지 위화감이 느껴진다.
이런 경험을 했던 적이 있으십니까.
위화감을 해소하는 힌트가
「무거움 · 가벼움 표현」입니다.

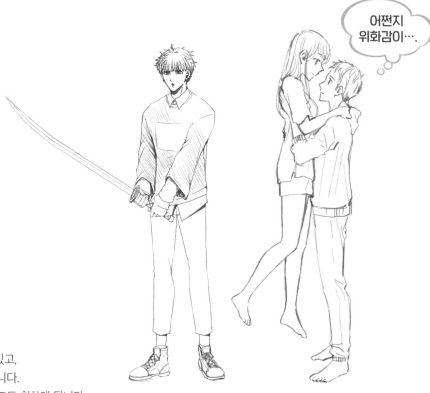

어쩐지
위화감이….

인물과 물건에는 반드시 「무게」가 있고,
그것을 지탱하려는 동작을 하게 됩니다.
무게에 버티지 못하는 불안정한 포즈도 취하게 됩니다.
이런 특징을 그리는 것이
「무거움 · 가벼움 표현」입니다.

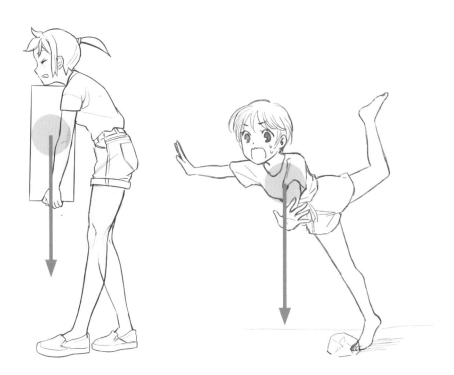

연인을 끌어안는 포즈와
무거운 무기를 든 포즈, 소품을 사용하는 포즈.
흔한 일상의 동작까지…….
무거움과 가벼움이 느껴지는 인물 데생을 하면,
캐릭터는 생동감 있는 매력을 발휘합니다.

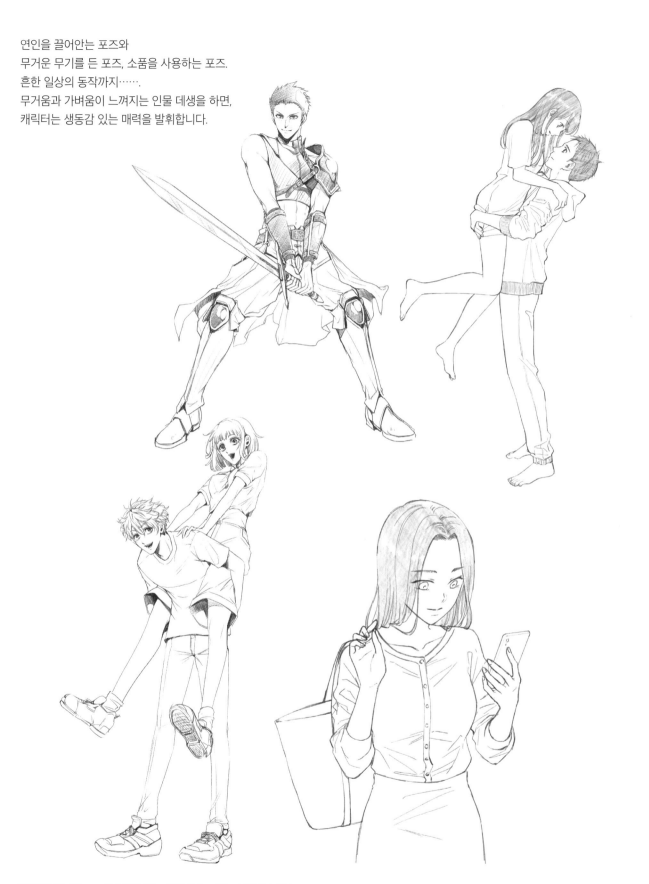

「무거움·가벼움 표현」을 배우고,
다양한 포즈와 장면을 그리는 스킬을 익혀보세요!

목차

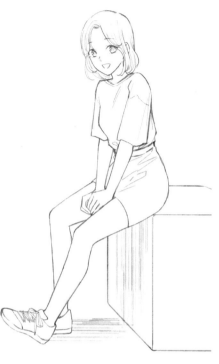

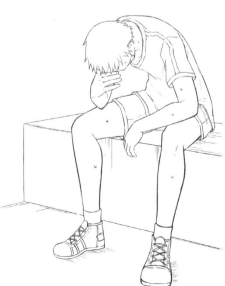

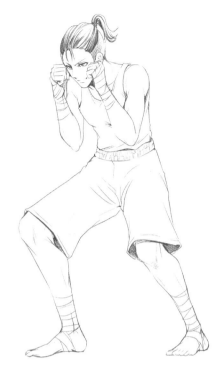

「무거움 · 가벼움」 표현을 습득하면, 그릴 수 있는 세계가 넓어진다!

좋아하는 그림을 마음 가는 대로 그리면서 「무거움이나 가벼움」은 의외로 의식하지 않을지도 모릅니다.

예를 들면, 우락부락한 거한을 그리면 무겁게 보이고, 선이 부드러운 슬림한 캐릭터를 그리면 가볍게 보인 다는 식으로 느낌에 의지해 캐릭터를 그렸던 적이 있을 것입니다.

하지만 무거운 무기를 든 장면, 어딘가에 기대는 장면, 스마트폰 등의 소품을 든 장면 등, 다양한 동작과 상황을 표현하려고 하면, 좀처럼 마음먹은 대로 그려지지 않아 펜이 멈췄던 경험도 있을 것입니다. 「거한 캐릭터에게 무기를 주었지만, 무거운 느낌」이 없거나 「슬림한 캐릭터를 그렸는데 가벼운 느낌」이 없다, 같은 고민도 했을 것입니다.

그런 순간에야말로 「무거움 · 가벼움 표현」이 필요합니다. 외형의 느낌만으로 그리는 것이 아니라 물체 의 중량, 캐릭터의 체중 등 무거움과 가벼움을 표현하는 테크닉을 더해 보세요.

무게를 의식한다는 말은 무게를 지탱하는 움직임을 잘 관찰한다는 것

지구에는 중력이 있고, 물체에는 「무게」가 있습니다. 물체를 들면 자연스럽게 떨어뜨리지 않도록 무게를 지탱하려고 움직이게 됩니다. 인물에게도 무게가 있어서 무릎을 굽히거나 기대고, 발에 힘을 주는 식으 로 몸을 지탱할 수 있도록 자연스럽게 움직이게 됩니다. 이 「무게를 지탱하는 자연스러운 움직임」을 잘 관찰하고 그리는 것이 「무거움 · 가벼움 표현」의 첫 걸음입니다. 데생을 할 때 윤곽선의 형태뿐 아니라 무게를 지탱하려는 캐릭터의 자세를 의식하면서 그려보세요.

무게를 의식하고 그리면 캐릭터의 존재감이 자연히 커집니다. 당연히 만화든, 일러스트든 보기 좋은 장면 이 됩니다.
작은 물건을 든 장면은 떨어뜨리지 않으려고 꼭 잡고 있는 손의 형태가 물체의 무게를 표현합니다. 프로 일러스트레이터도 직접 물건을 들어보거나 사진을 찍는 등 「잘 보고」 그립니다. 관찰하고 그리는 습관을 들이면 더 설득력 있는 표현이 가능해집니다.

이 책에서는 다양한 상황의 「무거움 · 가벼움 표현」, 무게를 지탱하는 자세, 포즈 작화 순서, 연출 방법 등을 살펴보겠습니다. 여러분이 그림 실력을 높이는 데 도움이 되길 진심으로 응원합니다.

Go office　하야시 히카루

프롤로그

무거움 · 가벼움 표현이란

무거움·가벼움 표현의 기본

사물의 무게로 포즈는 달라진다

캐릭터가 물건을 들었을 때 「물체의 무게」에 따라서 포즈가 달라집니다. 이 점을 적절하게 그리면 표현하고 싶은 「무거움」과 「가벼움」을 표현할 수 있습니다.

여유롭게 들 수 있는 무게의 물건은 평범하게 서 있는 자세와 큰 차이가 없습니다(그림A). 하지만 무거운 물건을 들었다면 어떻게 될까요. 무게를 버티지 못하고 앞으로 기울인 자세가 됩니다(그림B).

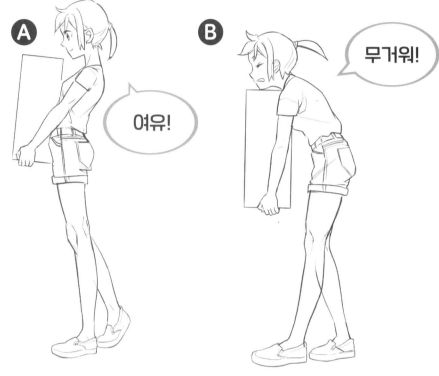

조금 더 자세히 살펴보겠습니다. 그림A의 물건은 그렇게 무겁지 않아서 물건을 몸에 붙이고 등을 살짝 젖힌 자세로도 지탱할 수 있습니다. 그러나 그림B는 무척 무거워서 몸을 세우지 못하고 앞으로 기울인 자세가 됩니다.
이처럼 무게에 따라서 달라지는 포즈를 명확하게 그리는 것이 「무거움·가벼움 표현」의 첫 걸음입니다.

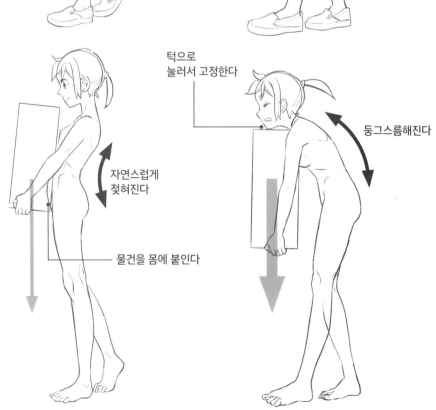

다른 각도에서 살펴보겠습니다. 그림C는 등을 곧게 세웠으므로, 품에 안은 상자가 무척 가벼워 보입니다.

그러나 상자가 가볍다고 해도 평면 부분을 잡으면 미끄러져서 떨어뜨리게 됩니다. 실제로 거울 앞에서 상자를 들어보고, 「평소에 나는 상자를 어떤 식으로 드는지」 확인해보세요. 자연스럽게 한쪽 손으로 아래쪽 모서리를 잡아 지탱하고, 한쪽 손으로 옆면의 모서리를 잡거나 하여 안정적으로 들 수 있는 포즈를 취한다는 것을 알 수 있습니다.

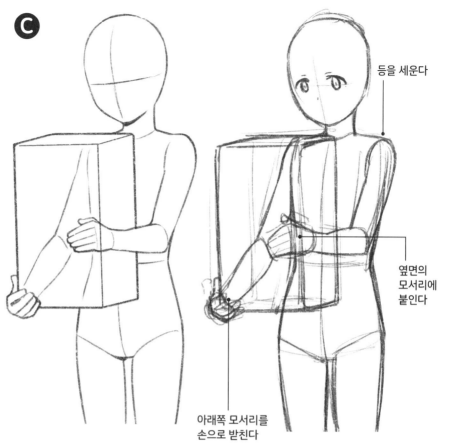

등을 세운다

옆면의 모서리에 붙인다

아래쪽 모서리를 손으로 받친다

그림C와 같은 크기지만 무거운 것이 그림D입니다. 한손으로는 무게를 지탱할 수 없어서 양손으로 아래쪽 모서리를 받치고 있습니다. 상체가 앞으로 기울어 몸통의 윗면이 보이고, 양팔에 무게가 균등하게 쏠리므로, 양쪽 어깨와 팔꿈치, 손목의 높이가 같아지는 등의 특징을 잘 그리면 좋습니다.

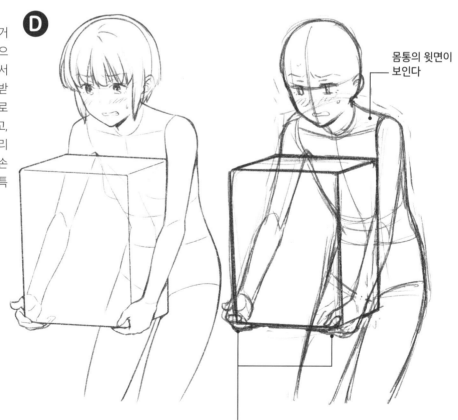

몸통의 윗면이 보인다

양손으로 받친다

밸런스를 잡는 동작

무게를 못 버틴 불안정한 자세일 때, 밸런스를 잡으려는 동작을 하게 됩니다. 움직임을 잘 관찰하고 그리는 것이 중요합니다.

무거운 물건을 들면 상체가 앞으로 기울게 되는데, 그런 자세를 계속 유지할 수 없습니다(그림E). 점점 팔이 저려서 버틸 수 없게 됩니다. 힘껏 끌어올리거나 옮기는 타이밍으로 「밸런스를 잡는 동작」을 합니다(그림F).

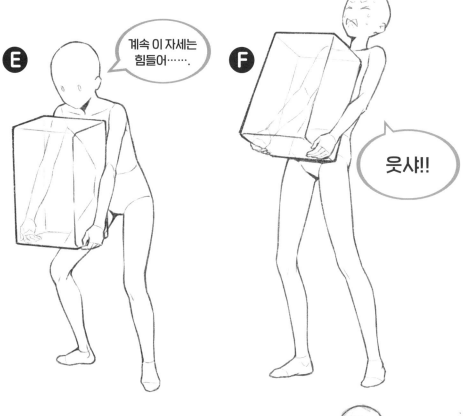

E 계속 이 자세는 힘들어…….

F 웃샤!!

그림E에서는 물건이 몸에서 떨어져 있었으므로, 무게가 팔에만 치우칩니다. 그래서 그림F처럼 등을 뒤로 크게 젖히고, 물건을 몸에 붙여서 밸런스를 잡으려는 동작을 하게 됩니다. 물건을 몸에 붙이면 무게를 몸 전체로 분산시킬 수 있습니다.

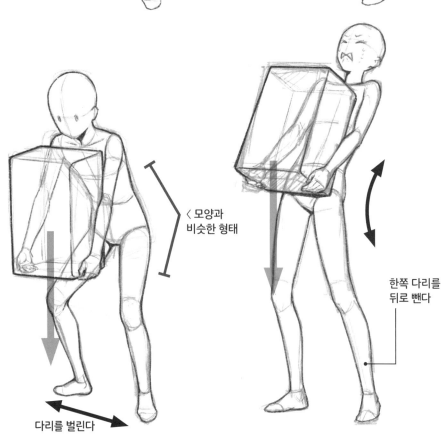

〈 모양과 비슷한 형태

다리를 벌린다

한쪽 다리를 뒤로 뺀다

다른 물건도 살펴보겠습니다.
그림G는 무척 큰 물건을 들고
있는데, 「엄청나게 무겁지는
않은 느낌」, 「가벼울 것 같은
느낌」이 느껴지십니까?
큰 물건을 들었을 때 밸런스가
무너지기 쉬우므로, 물건을 몸
에 붙이고 몸을 뒤로 젖히거나
다리를 벌리는 식으로 「밸런
스를 잡는 동작」을 취하게 됩
니다. 그러나 등을 너무 많이
젖히지 않고, 물건의 밑면을
한손으로 받치는 등의 묘사를
더하면, 상자 속에 가벼운 물
건이 있다는 것을 알 수 있는
그림이 됩니다.

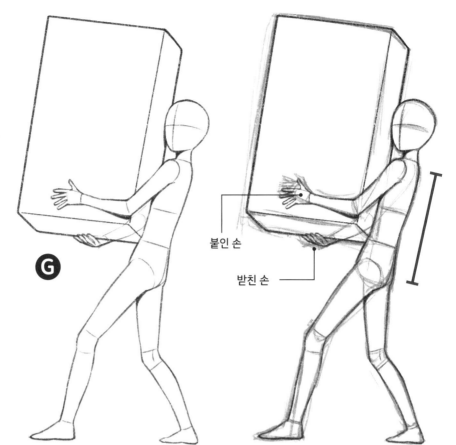

붙인 손

받친 손

물건이 무거울 때 나타나는 동
작과 가벼울 때 나타나는 동
작, 밸런스를 잡으려는 동작의
특징을 잡고 그리면, 「캐릭터
가 들고 있는 물건이 무거운
지, 가벼운지」 적절하게 표현
할 수 있습니다.
반대로 무거운 것을 들고 있을
때 일부러 「가벼울 때 나타나
는 동작」을 그리면, 무거운 것
도 손쉽게 들어 올리는 파워형
캐릭터처럼 보입니다. 다양한
캐릭터 표현에 응용할 수 있는
방법입니다.

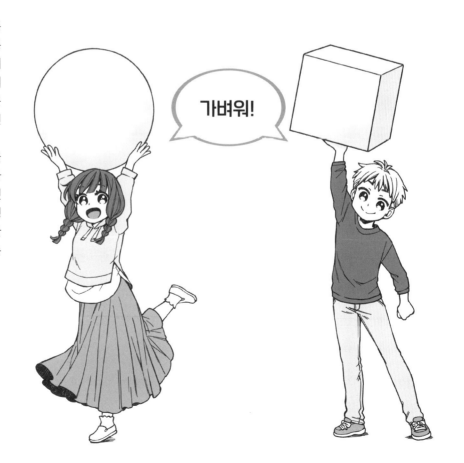

가벼워!

무거움·가벼움 표현의 종류

「인물+물건」의 표현

다양한 무거움·가벼움 표현 중에 가장 이해하기 쉬운 것입니다. 인물이 물건을 들고 있는 포즈의 변화를 그립니다.

무거운 상자도, 가벼운 상자도 일러스트로 그릴 때는 외형의 변화가 거의 없습니다. 「물건이 무거운지 아닌지」를 보는 사람에게 전달하고 싶다면, 물건을 든 인물의 포즈를 바꿔서 그릴 필요가 있습니다.

들 수 있어!

무겁다….

못 들어!

P08에서도 설명했듯이 가벼운 물건은 등을 곧게 세운 채로 들 수 있습니다. 그러나 물건이 무거우면, 무게를 지탱하려고 등을 구부리는 형태로 균형을 잡으려는 동작이 나타납니다. 이 특징을 그리는 것이 「인물+물건」의 무게 표현입니다.

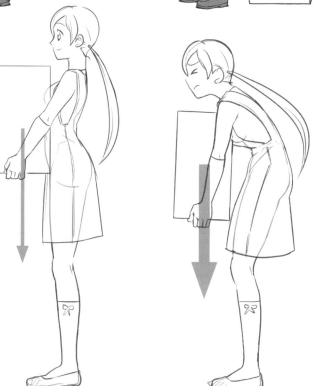

이런 장면의 묘사에 유용하다

물건을 운반하는 장면

무거운 물건을 운반하는 장면은 물론이고, 가벼운 물건을 운반하는 장면, 힘이 강한 캐릭터가 무거운 물건을 가볍게 운반하는 장면에도 활용할 수 있습니다.

무기를 잡고 있는 포즈

무게가 확실하게 느껴지는 리얼한 무기를 멋지게 들고 있는 포즈에도 활용할 수 있습니다. 반대로 가벼운 무기를 빠르게 휘두르는 포즈를 표현하는 것도 가능합니다.

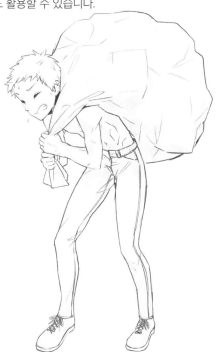

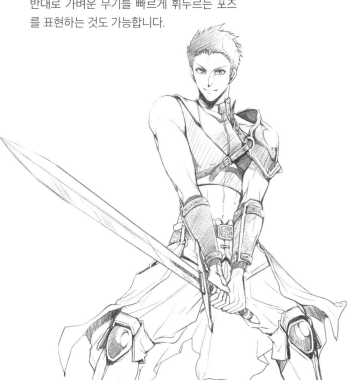

소품을 사용하는 일상 장면

무겁지 않은 소품도 의식하지 않고 자연스럽게 휴대합니다. 무거움 · 가벼움 표현을 마스터하면 소품을 사용하는 일상 장면의 표현력도 높아집니다.

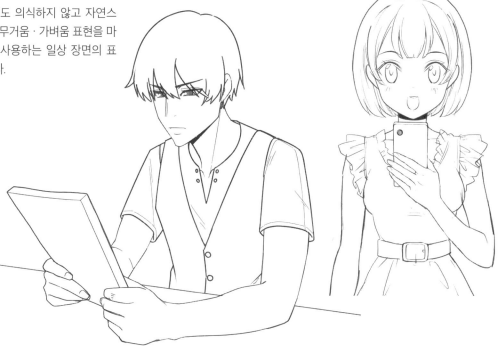

「인물+인물」의 표현

사람이 사람을 들어 올리거나 업고 몸을 기대는 동작은 움직이지 않는 「사물」과 달리 양쪽 모두 밸런스를 잡으려는 움직임이 나타납니다.

사람은 제법 무게가 있어 팔힘만으로 들어올리기는 쉽지 않습니다. 자연히 상체를 젖히고 몸 전체로 지탱하는 듯한 포즈가 됩니다.

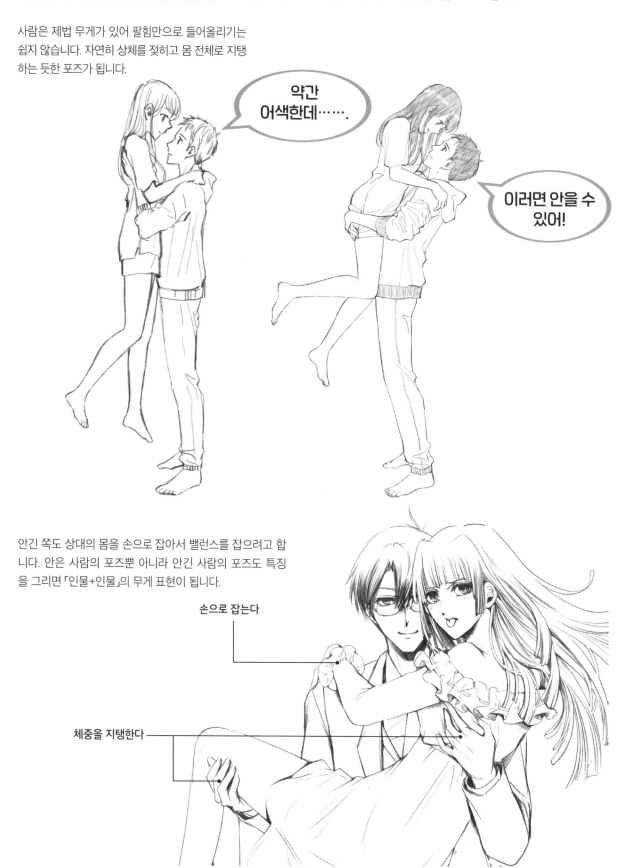

약간 어색한데…….

이러면 안을 수 있어!

안긴 쪽도 상대의 몸을 손으로 잡아서 밸런스를 잡으려고 합니다. 안은 사람의 포즈뿐 아니라 안긴 사람의 포즈도 특징을 그리면 「인물+인물」의 무게 표현이 됩니다.

손으로 잡는다

체중을 지탱한다

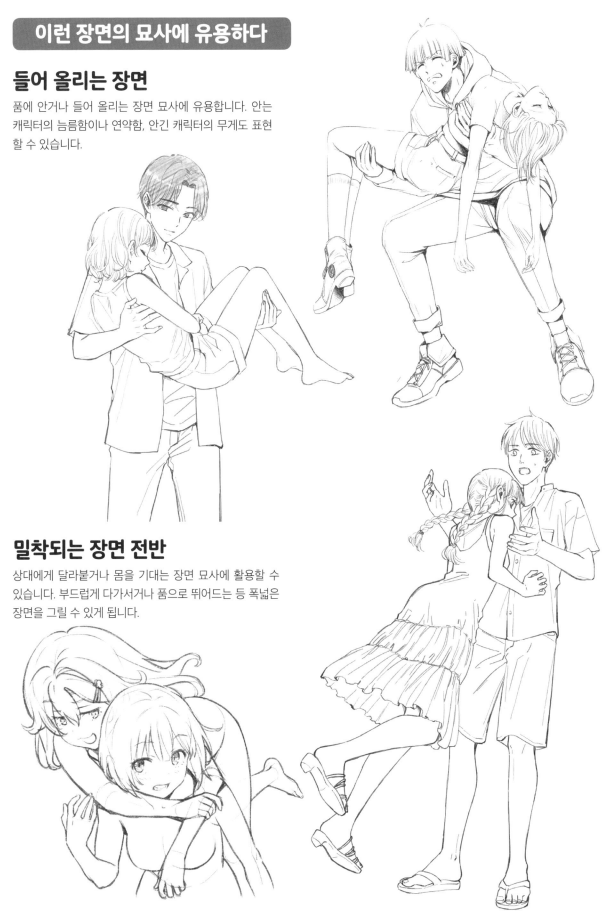

이런 장면의 묘사에 유용하다

들어 올리는 장면

품에 안거나 들어 올리는 장면 묘사에 유용합니다. 안는 캐릭터의 늠름함이나 연약함, 안긴 캐릭터의 무게도 표현할 수 있습니다.

밀착되는 장면 전반

상대에게 달라붙거나 몸을 기대는 장면 묘사에 활용할 수 있습니다. 부드럽게 다가서거나 품으로 뛰어드는 등 폭넓은 장면을 그릴 수 있게 됩니다.

자신의 무게 표현

→빠뜨리기 쉽지만 중요한 점이 「자신의 무게 표현」입니다. 책상에 팔꿈치를 붙이고 머리의 무게를 지탱하거나 벽에 기대서는 등의 동작입니다.

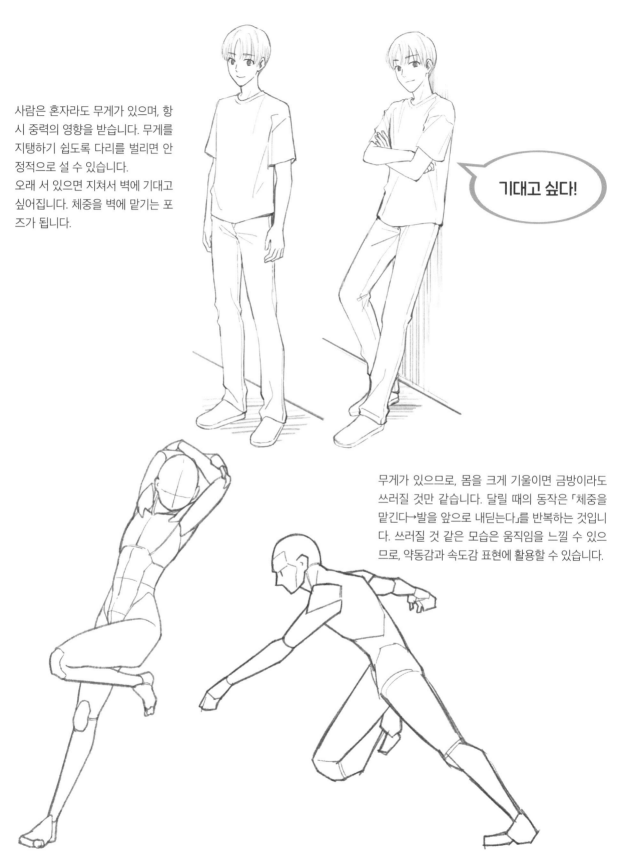

사람은 혼자라도 무게가 있으며, 항시 중력의 영향을 받습니다. 무게를 지탱하기 쉽도록 다리를 벌리면 안정적으로 설 수 있습니다.
오래 서 있으면 지쳐서 벽에 기대고 싶어집니다. 체중을 벽에 맡기는 포즈가 됩니다.

기대고 싶다!

무게가 있으므로, 몸을 크게 기울이면 금방이라도 쓰러질 것만 같습니다. 달릴 때의 동작은 「체중을 맡긴다→발을 앞으로 내딛는다」를 반복하는 것입니다. 쓰러질 것 같은 모습은 움직임을 느낄 수 있으므로, 약동감과 속도감 표현에 활용할 수 있습니다.

일상의 동작

팔꿈치를 책상에 붙이고 머리를 지탱하거나 몸을 기울여
벽에 기대는 일상의 장면에서는 무의식적으로 자신의 체
중을 지탱하거나 맡기는 동작을 하게 됩니다.

안정과 약동을 표현하는 법

몸의 체중을 두 다리로 버티는 포즈는 안정감이 느껴
집니다. 반대로 안정적인 자세가 아닐 때는 불안감이
느껴지지만, 약동감 연출에도 활용할 수 있습니다.

가벼움의 표현

위태롭게 서 있는 포즈나 서 있지 않
는 포즈를 의식하고 그려보세요. 머리
카락과 의상이 나부끼면 가벼운 인상
이 느껴집니다. 공중에 뜬 장면도 그
릴 수 있습니다.

연출에 의한 표현

색이나 실루엣, 머리카락과 복장 연출을 더하면 「무거움」과 「가벼움」 표현을 더 강조할 수 있습니다.

예를 들어 새하얀 사슬과 구체는 플라스틱처럼 가벼워 보입니다. 검게 칠하면 쇠로 만든 사슬과 구체처럼 무거워 보입니다.

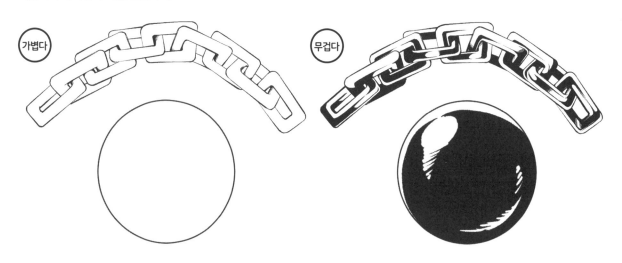

가볍다

무겁다

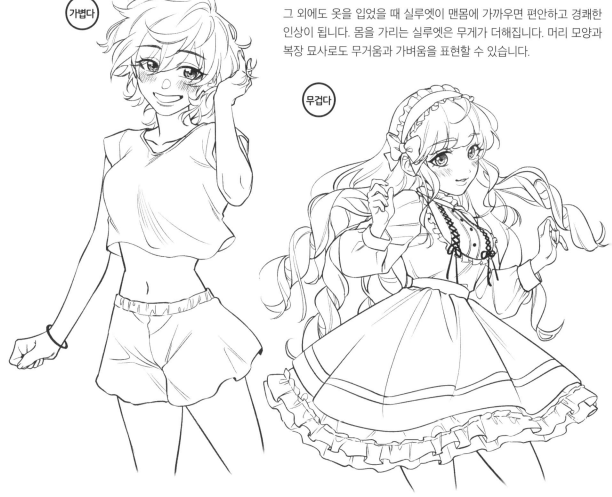

가볍다

그 외에도 옷을 입었을 때 실루엣이 맨몸에 가까우면 편안하고 경쾌한 인상이 됩니다. 몸을 가리는 실루엣은 무게가 더해집니다. 머리 모양과 복장 묘사로도 무거움과 가벼움을 표현할 수 있습니다.

무겁다

이런 장면의 묘사에 유용하다

무거움 · 가벼움의 강조

옅은 음영은 가벼운 인상을 강조하고, 반대로 진한 밑색
을 더해 무게를 강조할 수 있습니다.

감정의 가벼움과 무거움을 표현할 수 있다

옷과 머리카락이 일렁이는 모습으로 감정의 가벼움을 강조하고, 반대로
무거운 감정 표현은 옷에 움직임을 더하지 않습니다.

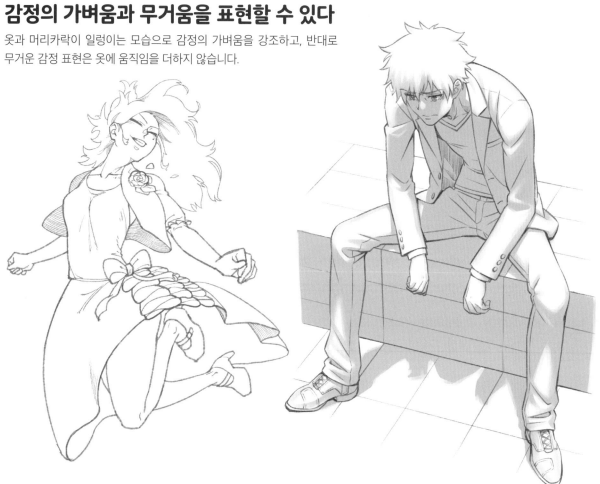

COLUMN 캐릭터의 안정감을 만드는 스타일

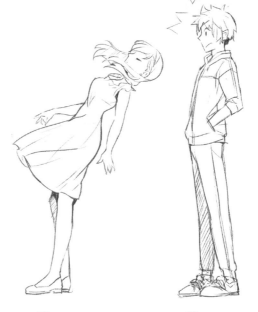

만화나 애니메이션 캐릭터를 보고 「쓰러질 것 같다」
라고 느끼거나 반대로 「안정적이다」라고 느끼기도
합니다. 어떤 차이가 있을까요.

오른쪽 그림 중에서 가장 쓰러
지기 쉬운 것은 B입니다. 좁고
긴 몸에 큰 머리가 붙어 있으
면, 밸런스가 나빠서 금방이라
도 쓰러질 것처럼 보입니다. 쓰
러지기 힘든 것은 C입니다. 몸
아래로 갈수록 옆으로 넓게 퍼
진 형태이므로 안정적으로 보
입니다.

마찬가지로 세로로 좁고 긴 체격의 캐릭터는
가냘프고 바로 쓰러질 것만 같은 인상이고,
등신이 낮은 꼬마 캐릭터는 머리가 크지만, 몸
이 낮아서 비교적 안정적으로 보입니다.
캐릭터 외형의 무거움 · 가벼움 외에도 머리
와 몸의 밸런스에 따라서 금방 넘어질 것 같
아 보이기도 하고 안정적으로 보이기도 합니
다. 이런 점을 머릿속에 넣어두면 표현의 폭이
더 넓어집니다.

생동감 넘치는 **캐릭터그리기**
리얼한 무게 표현법

제**1**장
「인물+물건」의
무거움·가벼움 표현

큰 물건을 든 포즈를 그린다

무게에 따른 포즈 그리는 법

이전 항목에서 기본을 배웠으니, 실제 무게 표현을 살펴보겠습니다.
큰 물건을 든 포즈를 보면서 설명합니다.

몸 앞으로 가방을 들고 있는 장면입니다. 포즈에 따라서 가방의 무게가 달라 보입니다. 이런 식의 구분을 응용하면 캐릭터의 힘이 강한지, 약한지를 표현할 수 있습니다.

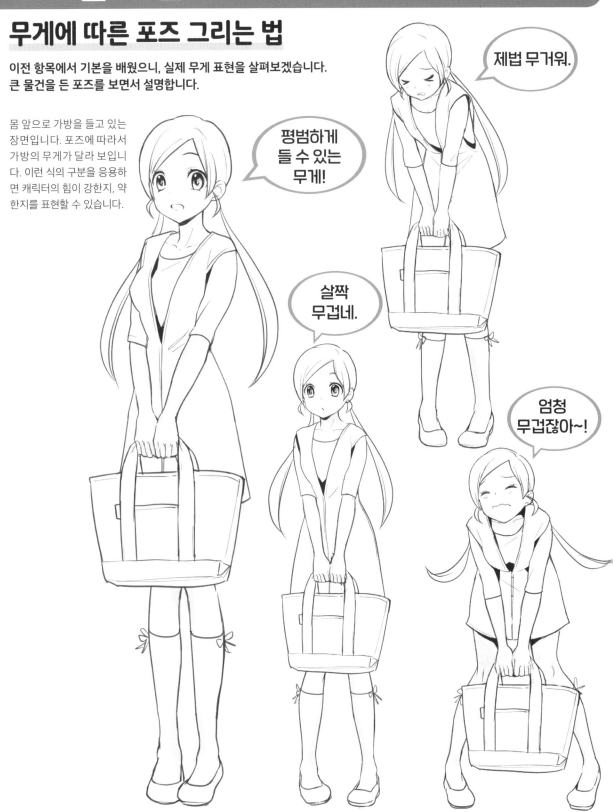

평범하게 들 수 있는 무게!

제법 무거워.

살짝 무겁네.

엄청 무겁잖아~!

각 포즈의 차이를 자세히 살펴보겠습니다. 가방이 무거울수록 무게에 이끌려
양쪽 어깨가 내려가고, 몸을 구부리거나 상체를 숙이는 동작이 나타납니다. 자
세에 따라서 음영이 생기는 부분도 변합니다.

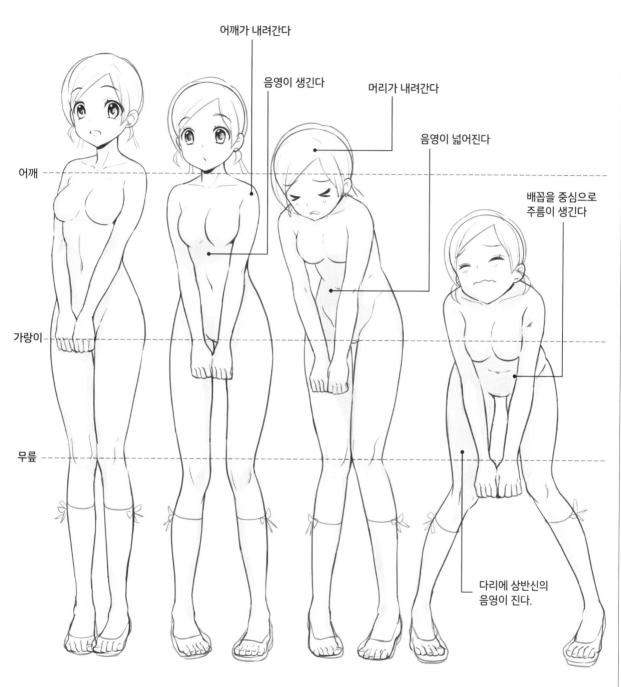

어깨가 내려간다

음영이 생긴다

머리가 내려간다

음영이 넓어진다

배꼽을 중심으로
주름이 생긴다

어깨

가랑이

무릎

다리에 상반신의
음영이 진다.

평범하게 들 수 있는 무게
는 상체를 세우고 서 있을
수 있습니다.

약간 무거워지면 가상의 무
게에 이끌려 어깨가 내려갑
니다. 여성 캐릭터는 발끝이
살짝 안쪽으로 향하게 그리
면 좋습니다.

제법 무게가 있으면 어깨와
함께 상체도 자연스럽게 앞
으로 기울게 됩니다.

엄청난 무게는 앞으로 쓰
러질 정도로 상반신이 기
울고, 다리도 벌리게 됩니
다. 가슴부터 가랑이
사이가 짧아 보입니다.

무게 작화의 프로세스

옷을 입은 일러스트를 그릴 때에도 반드시 인체의 포즈부터 그려야 합니다. 물건의 무게에 따라서 달라지는 포즈를 그리고 나서 옷과 머리카락을 그리면 설득력 있는 일러스트가 됩니다.

가볍다(평범하게 들 수 있는 무게)

❶ 맨몸의 인물 포즈를 그립니다. 상체를 곧게 펴고 서 있으므로, 허리의 굴곡이 잘 드러납니다. 팔꿈치의 위치는 허리의 굴곡 부근입니다.

❷ 자세에 맞게 옷의 가슴 라인을 그립니다. 손의 위치에 알맞게 가방의 형태를 잡습니다.

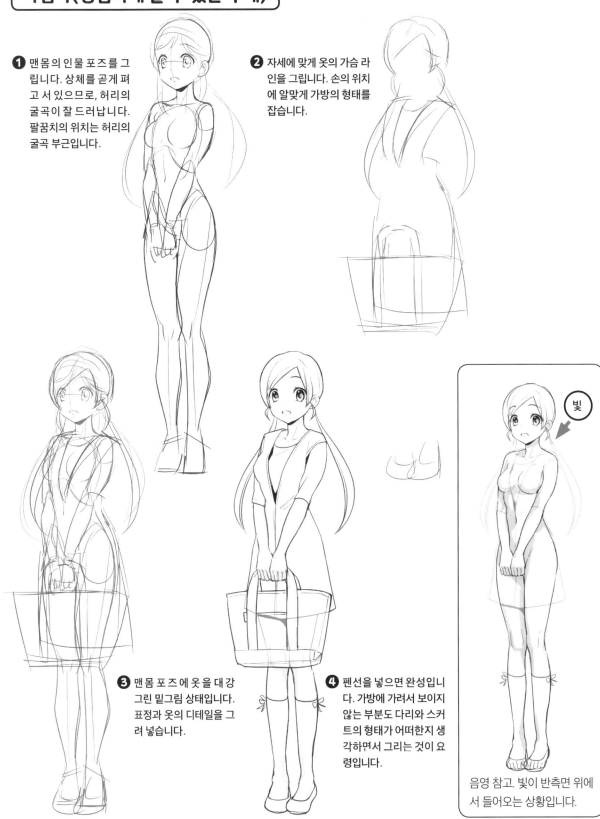

빛

❸ 맨몸 포즈에 옷을 대강 그린 밑그림 상태입니다. 표정과 옷의 디테일을 그려 넣습니다.

❹ 펜선을 넣으면 완성입니다. 가방에 가려서 보이지 않는 부분도 다리와 스커트의 형태가 어떠한지 생각하면서 그리는 것이 요령입니다.

음영 참고. 빛이 반측면 위에서 들어오는 상황입니다.

약간 무겁다

❶ 맨몸의 인물 포즈부터 시
작합니다. 아주 살짝 앞으
로 기우는 만큼 가슴 윗부
분이 넓게 보이는 상태입
니다. 살짝 처진 어깨와
손목의 위치에도 주의해
서 그립니다.

❷ 옷과 가방, 머리카락의 형
태를 잡습니다. 팔꿈치의
위치를 기준으로 옷에 있
는 V자의 깊이를 정하고
그립니다.

❸ 맨몸 인물에 옷과 머
리카락을 더한 밑그림
상태입니다. 앞 페이
지의 「가볍다」에 비해
약간 앞으로 나온 어
깨, 살짝 넓게 보이는
가슴 윗부분 등 포인트
를 잘 확인합니다.

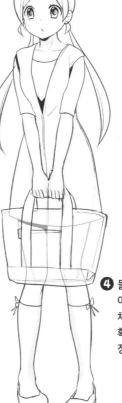

❹ 물건의 무게에 이끌려
아주 미세하게 기운 상
체가 잘 표현되었는지
확인합니다. 알맞게 수
정하면 완성입니다.

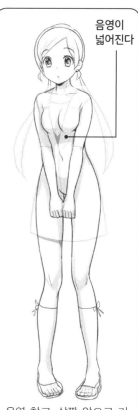

음영이
넓어진다

음영 참고. 살짝 앞으로 기
울어지므로 가슴 아래의 음
영이 넓어집니다.

제법 무겁다

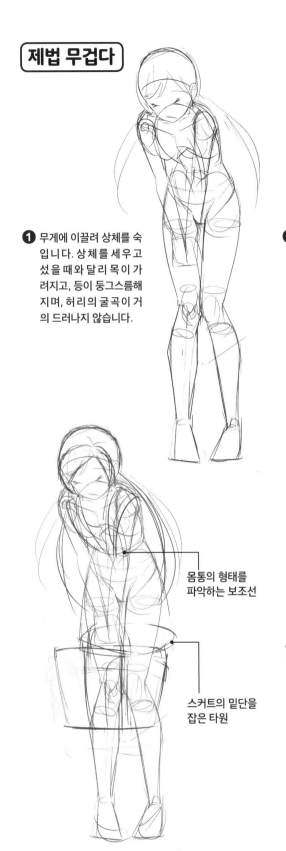

❶ 무게에 이끌려 상체를 숙입니다. 상체를 세우고 섰을 때와 달리 목이 가려지고, 등이 둥그스름해지며, 허리의 굴곡이 거의 드러나지 않습니다.

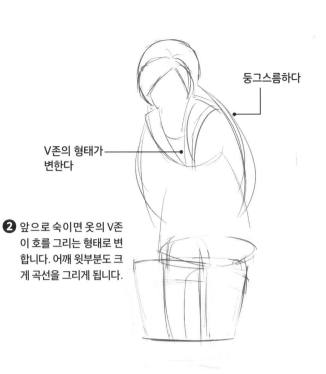

둥그스름하다

V존의 형태가 변한다

❷ 앞으로 숙이면 옷의 V존이 호를 그리는 형태로 변합니다. 어깨 윗부분도 크게 곡선을 그리게 됩니다.

몸통의 형태를 파악하는 보조선

스커트의 밑단을 잡은 타원

❸ 인체+옷의 밑그림 상태입니다. 몸이 기울었을 때의 스커트 밑단은 타원으로 형태를 잡으면 세부를 그리기 쉽습니다.

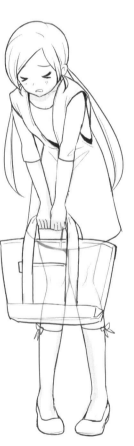

❹ 펜선 작업에 들어갑니다. 허리를 굽혀 앞으로 기운 몸통의 입체감을 표현했는지 잘 확인하고, 알맞게 조절하면 완성입니다.

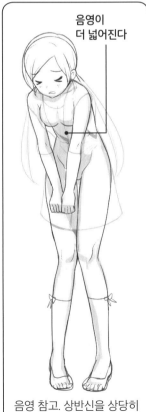

음영이 더 넓어진다

음영 참고. 상반신을 상당히 숙였으므로, 다리에도 음영이 나타납니다.

엄청 무겁다

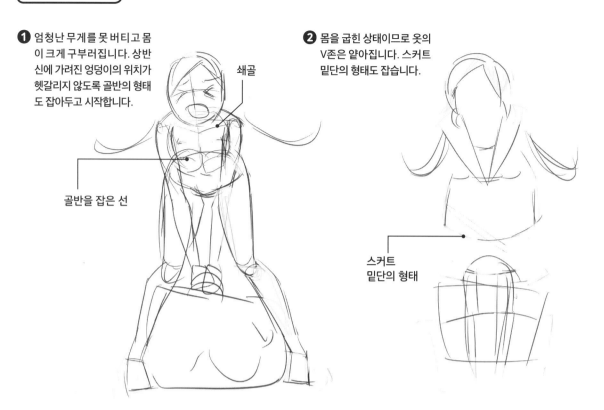

❶ 엄청난 무게를 못 버티고 몸이 크게 구부러집니다. 상반신에 가려진 엉덩이의 위치가 헷갈리지 않도록 골반의 형태도 잡아두고 시작합니다.

쇄골

골반을 잡은 선

❷ 몸을 굽힌 상태이므로 옷의 V존은 얕아집니다. 스커트 밑단의 형태도 잡습니다.

스커트 밑단의 형태

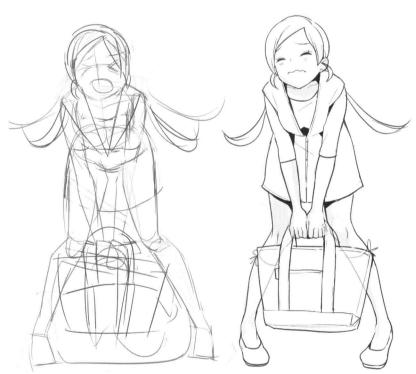

❸ 인체+옷의 밑그림 상태입니다. 물건을 들어 올리지 못해 손의 위치가 상당히 아래에 있습니다.

❹ 펜선 작업에 들어갑니다. 앞으로 크게 숙여 짧아 보이는 몸통, 조금이라도 버텨보려는 듯이 발끝이 안쪽으로 향하게 다리를 벌리고, 보이지 않는 엉덩이를 덮은 스커트의 길이 등에 위화감이 없는지 확인하고 완성합니다.

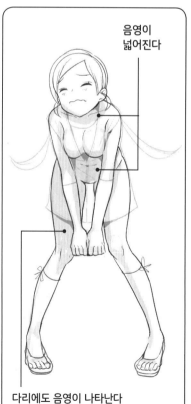

음영이 넓어진다

다리에도 음영이 나타난다

음영 참고. 다리에도 음영이 나타나고 턱밑의 음영도 넓어집니다.

앞뒤로 기울인 몸의 작화

물건을 몸 앞으로 든 포즈는 몸을 앞으로 기울이거나 뒤로 젖히는 동작이 나타납니다. 물건이 없는 상태에서 확인해보겠습니다.

몸을 앞뒤로 기울이면 부드러운 배 부분이 수축·이완합니다. 가슴의 늑골 부분과 허리의 골반 부분은 변하지 않습니다.

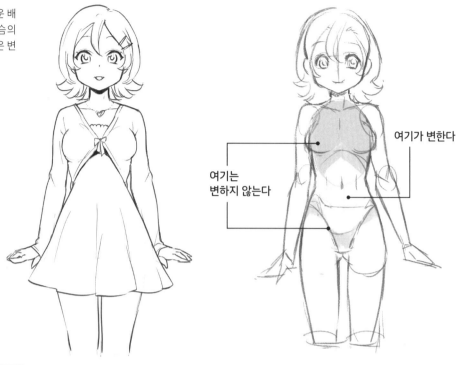

여기는 변하지 않는다

여기가 변한다

앞으로 기울인다

상반신을 앞으로 기울이면 배가 줄어든 것처럼 보입니다. 머리가 커 보이고 목이 보이지 않는 등의 특징이 나타납니다. 가슴 아래와 가랑이에 음영을 넣으면 입체감을 표현하기 쉽습니다.

머리가 커 보인다

가슴 아래에 음영

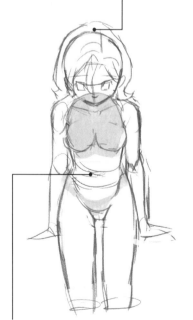

기울인 몸통의 보조선

가랑이에 음영

뒤로 기울인다

뒤로 기울이면 배가 앞으로 돌출되고, 약간 늘어난 것처럼 보입니다. 강하게 젖히면 얼굴이 보이지 않지만, 지금은 귀여움에 무게를 두고 표정이 보이는 각도로 조절했습니다.

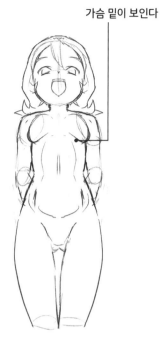

가슴 밑이 보인다

비교해보자

등을 곧게 세운 모습과 앞뒤로 기울인 모습을 비교하면, 어떤 부분이 변하는지 확인할 수 있습니다. 캐릭터 위에서 광원을 설정하고 음영 표현도 더했습니다.

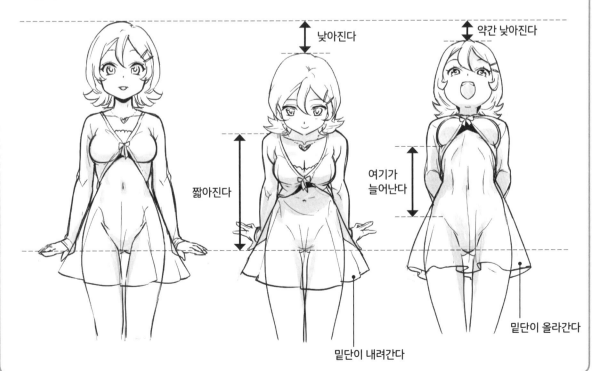

낮아진다

약간 낮아진다

짧아진다

여기가 늘어난다

밑단이 내려간다

밑단이 올라간다

제1장「인물＋물건」의 무거움·가벼움 표현

큰 물건을 든 포즈를 그린다

029

옆으로 기울인 몸의 작화

몸 옆으로 짐을 들면 몸이 앞뒤가 아니라 좌우로 기웁니다. 어깨와 골반의 위치에 주의해서 그려보세요.

한손으로 든다

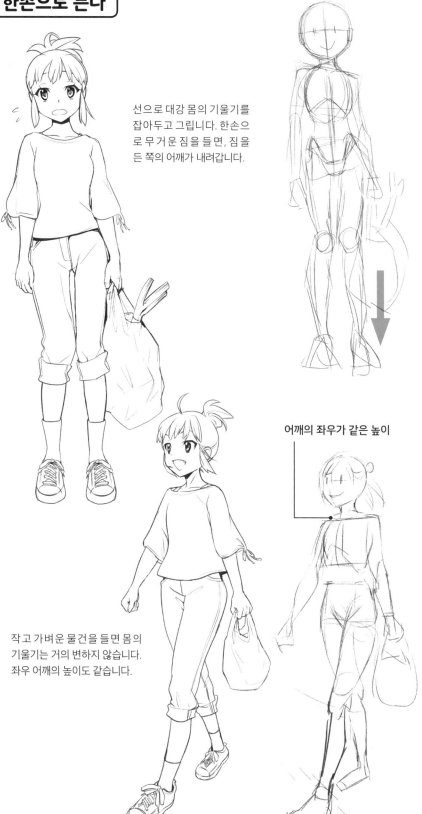

선으로 대강 몸의 기울기를 잡아두고 그립니다. 한손으로 무거운 짐을 들면, 짐을 든 쪽의 어깨가 내려갑니다.

작고 가벼운 물건을 들면 몸의 기울기는 거의 변하지 않습니다. 좌우 어깨의 높이도 같습니다.

어깨의 좌우가 같은 높이

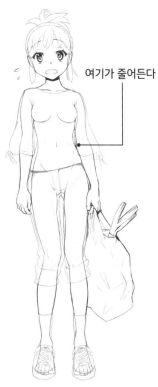

여기가 줄어든다

옷 속이 보이는 투시도. 몸의 기울기에 따라서 몸통 옆면이 수축 · 이완합니다. 이 포즈에서는 물건을 든 쪽의 옆구리가 줄어듭니다.

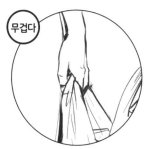

무겁다

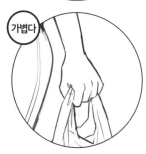

가볍다

손 묘사에도 주목하세요. 무거운 물건을 들면 손가락이 약간 늘어난 느낌이 됩니다.

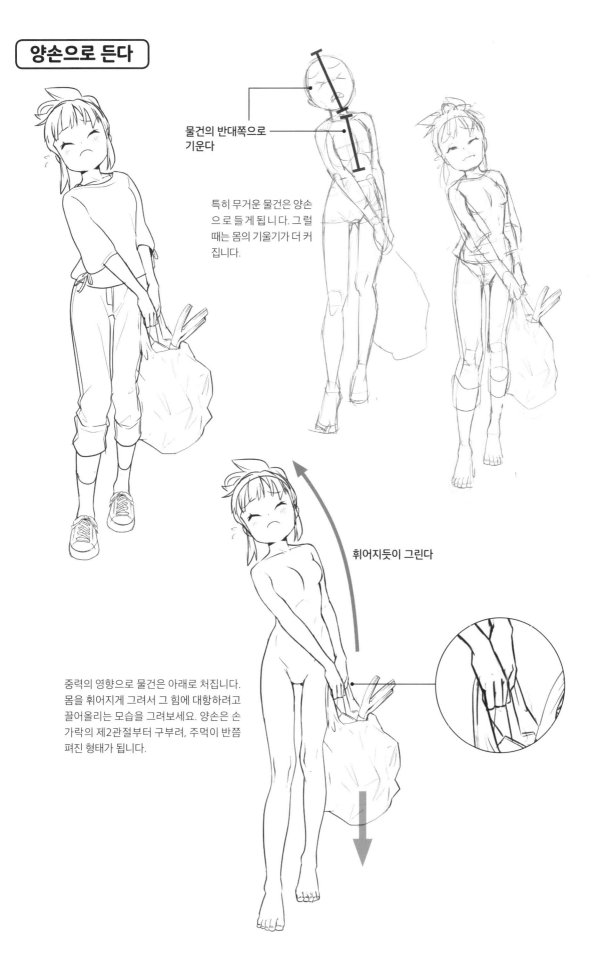

양손으로 든다

물건의 반대쪽으로
기운다

특히 무거운 물건은 양손
으로 들게 됩니다. 그럴
때는 몸의 기울기가 더 커
집니다.

휘어지듯이 그린다

중력의 영향으로 물건은 아래로 처집니다.
몸을 휘어지게 그려서 그 힘에 대항하려고
끌어올리는 모습을 그려보세요. 양손은 손
가락의 제2관절부터 구부려, 주먹이 반쯤
펴진 형태가 됩니다.

다양한 일상의 포즈

숄더 스타일

물건을 들 때 나타나는 자연스러운 포즈입니다. 우선 일상에서 흔히 사용하는 한쪽 어깨에 걸치는 가방부터 살펴보겠습니다.

학생용 가방

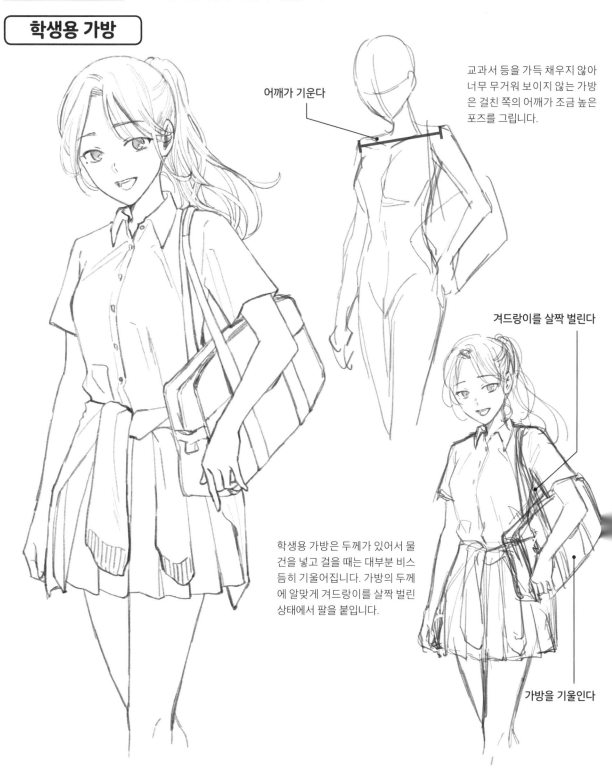

어깨가 기운다

교과서 등을 가득 채우지 않아 너무 무거워 보이지 않는 가방은 걸친 쪽의 어깨가 조금 높은 포즈를 그립니다.

겨드랑이를 살짝 벌린다

학생용 가방은 두께가 있어서 물건을 넣고 걸 때는 대부분 비스듬히 기울어집니다. 가방의 두께에 알맞게 겨드랑이를 살짝 벌린 상태에서 팔을 붙입니다.

가방을 기울인다

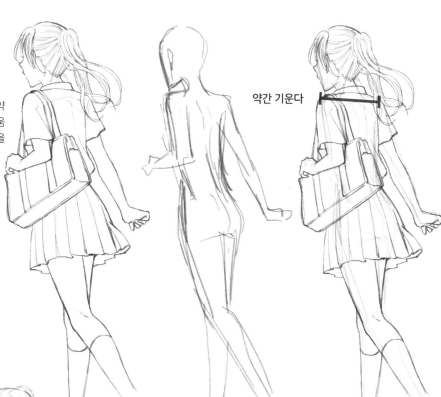

반측면 뒤에서 본 모습입니다. 몸을 약간 앞으로 기울여 서두르는 느낌의 「움직임」을 연출합니다. 이때도 가방을 걸친 쪽의 어깨가 약간 높습니다.

약간 기운다

토트백

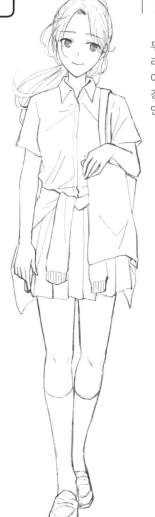

두께가 없고 짐이 적은 토트백은 비스듬히 그리지 않아도 됩니다. 어깨의 높이도 좌우가 같아도 상관없습니다. 단, 좌우가 너무 균등하면 경직된 느낌이 되므로, 얼굴을 살짝 기울여 자연스러움을 더했습니다.

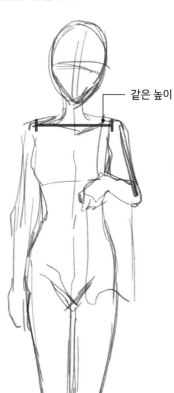

같은 높이

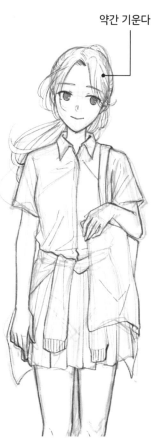

약간 기운다

토트백을 든 모습을 옆에서 본 그림입니다. 가방의 내용물이 거의 무게가 없으므로, 포즈가 무게에 좌우되지 않습니다. 「무게」가 아니라 캐릭터의 「기분」에 알맞은 묘사를 찾아보세요.

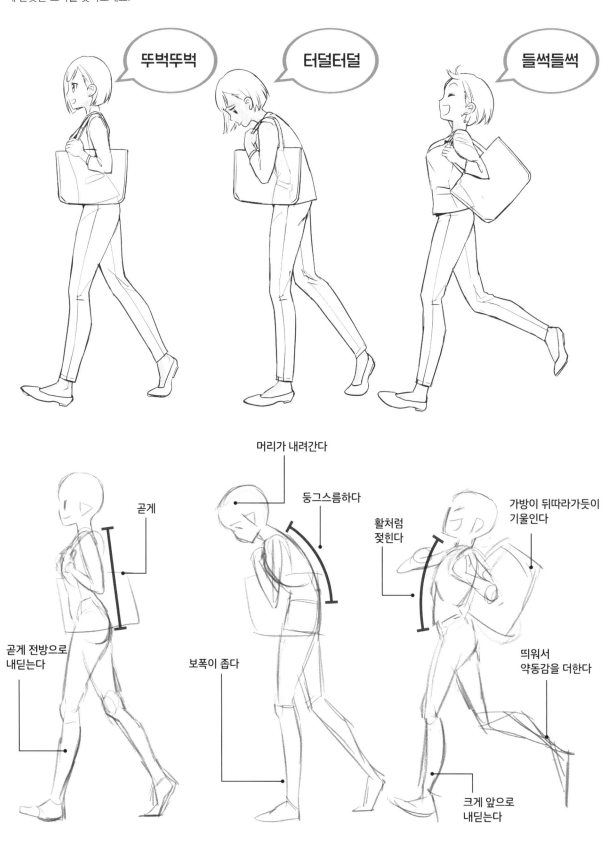

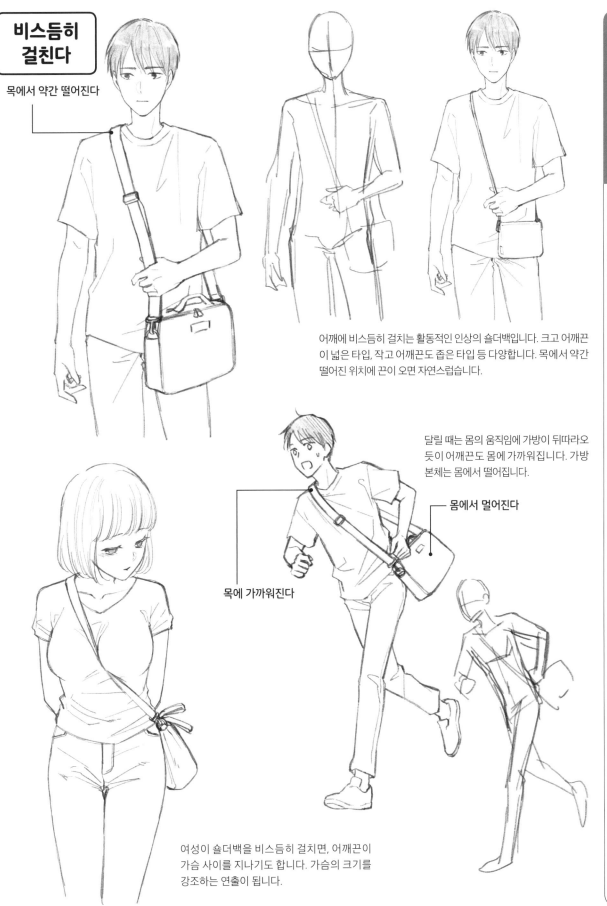

비스듬히 걸친다

목에서 약간 떨어진다

어깨에 비스듬히 걸치는 활동적인 인상의 숄더백입니다. 크고 어깨끈이 넓은 타입, 작고 어깨끈도 좁은 타입 등 다양합니다. 목에서 약간 떨어진 위치에 끈이 오면 자연스럽습니다.

달릴 때는 몸의 움직임에 가방이 뒤따라오듯이 어깨끈도 몸에 가까워집니다. 가방 본체는 몸에서 떨어집니다.

몸에서 멀어진다

목에 가까워진다

여성이 숄더백을 비스듬히 걸치면, 어깨끈이 가슴 사이를 지나기도 합니다. 가슴의 크기를 강조하는 연출이 됩니다.

어깨에 짊어지는 스타일

어깨에 짊어지는 스타일은 거칠고 담백한 분위기의 포즈입니다. 어깨끈을 손으로 쥐고 있어서 손 묘사가 중요합니다.

학생용 가방

그림은 가방 속의 물건이 가벼운 경우. 등을 곧게 세운 멋진 모습이 됩니다.

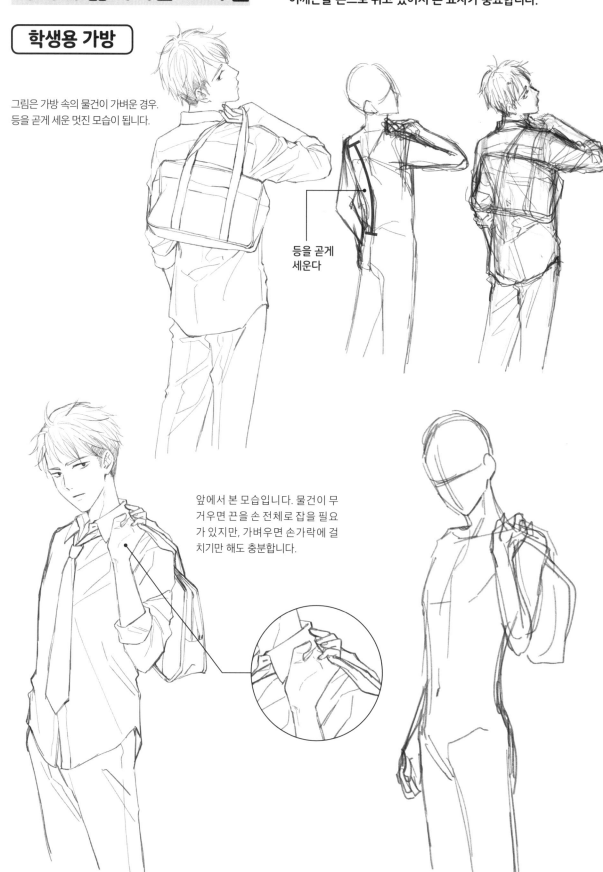

등을 곧게 세운다

앞에서 본 모습입니다. 물건이 무거우면 끈을 손 전체로 잡을 필요가 있지만, 가벼우면 손가락에 걸치기만 해도 충분합니다.

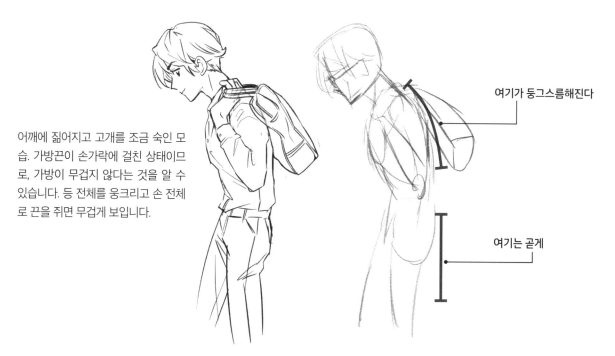

어깨에 짊어지고 고개를 조금 숙인 모습. 가방끈이 손가락에 걸친 상태이므로, 가방이 무겁지 않다는 것을 알 수 있습니다. 등 전체를 웅크리고 손 전체로 끈을 쥐면 무겁게 보입니다.

여기는 곧게

마찬가지로 손가락 끝이 묘사의 포인트입니다. 여성스러운 가느다란 손가락을 전부 흩어지게 그리면, 가벼운 가방을 손쉽게 어깨에 걸친 뉘앙스를 표현할 수 있습니다.

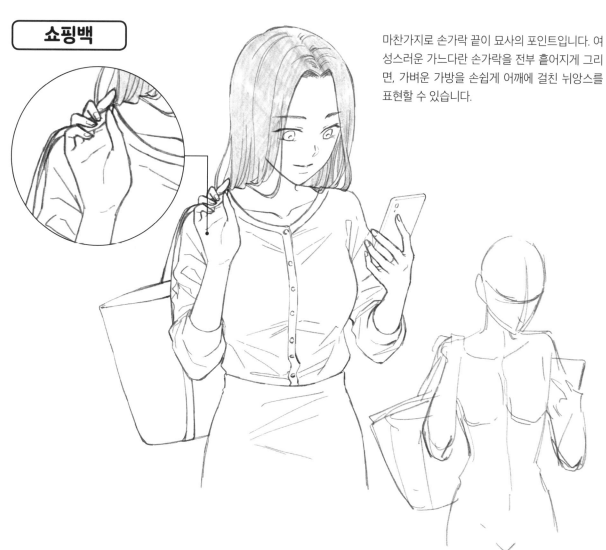

제 1장 「인물＋물건」의 무거움·가벼움 표현　다양한 일상의 포즈

037

그 외 스타일

양쪽 어깨로 짐을 지탱하는 백팩, 정해진 방법이 없는 짐 등 각각 다른 포즈의 특징을 살펴보겠습니다.

백팩

무거운 물건을 담은 백팩을 짊어지고 산을 오르는 장면입니다. 무거워서 등 전체로 지탱하는 포즈는 보는 사람에게 강인한 인상을 남깁니다.

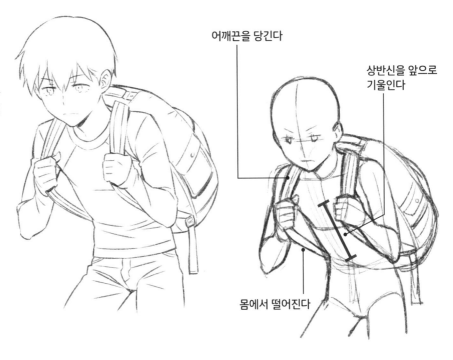

어깨끈을 당긴다

상반신을 앞으로 기울인다

몸에서 떨어진다

등산 도중에 멈춰서는 장면입니다. 짐의 무게에 이끌려 몸이 뒤로 젖혀집니다. 위의 포즈와 반대로 짐의 무게를 버티지 못해 지친 인상이 됩니다.

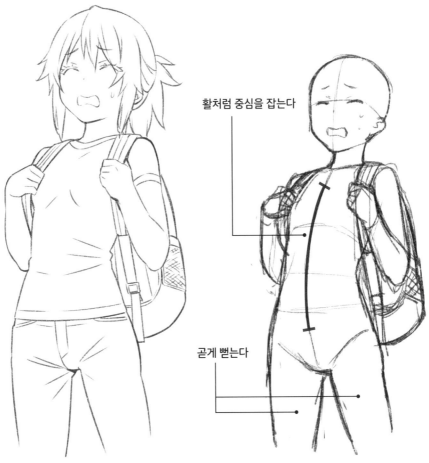

활처럼 중심을 잡는다

곧게 뻗는다

옆구리에 끼운다

가방처럼 손잡이가 없고 가벼운 물건을 든 예입니다. 무게를 지탱할 필요가 없어서 몸은 거의 직선이지만, 물건 반대쪽으로 목을 기울이면 「들기 힘든 느낌」을 표현할 수 있습니다.

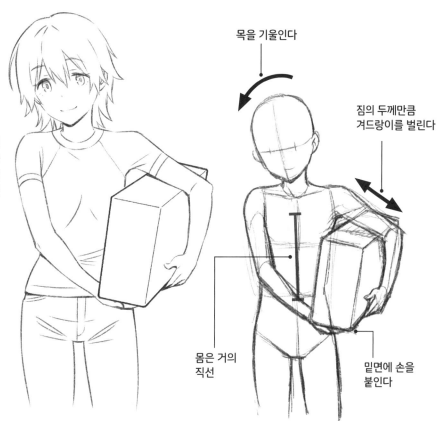

목을 기울인다

짐의 두께만큼 겨드랑이를 벌린다

몸은 거의 직선

밑면에 손을 붙인다

어깨에 짊어진다

무겁고 손잡이가 없는 짐을 옆구리에 끼우기 어려워 어깨에 짊어집니다. 몸을 기울이거나 다리를 벌려서 버티는 묘사로 짐의 무게를 표현하면 좋습니다.

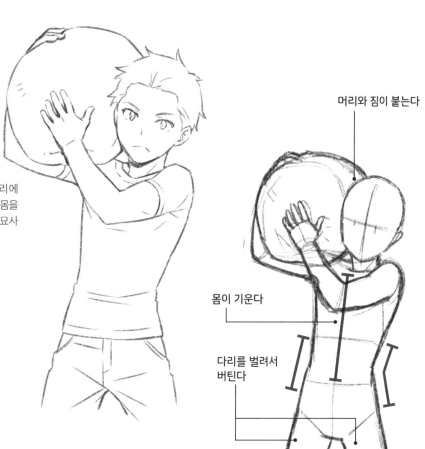

머리와 짐이 붙는다

몸이 기운다

다리를 벌려서 버틴다

작은 사물을 든 포즈를 그린다

작은 물건에도 무게가 있다

소품에도 무거움 · 가벼움이 있다는 점을 의식하면서 그리는 것이 매력적인 일러스트를 완성하는 요령입니다.

그림A는 손가락 끝으로 스마트폰을 든 모습입니다. 스마트폰이 소품이라도 이 포즈를 계속 유지하는 것은 어렵습니다.

그림B는 손바닥으로 스마트폰의 무게를 지탱하고, 손가락을 붙이는 형태로 안정적으로 들고 있습니다. 아무리 소품이라도 나름 무게가 있으면, 사람은 자연스럽게 안정적인 파지법을 선택합니다.

> 이 방법은 좀 힘들지 않아?

> 이런 식으로 들어야지!

단, 카드처럼 무척 얇고 가벼운 물건은 손바닥으로 받쳐 소중하다는 듯이 들면 어색합니다. 트럼프나 트레이딩 카드 같은 아이템은 손가락으로 가볍게 쥐는 편이 멋있습니다.

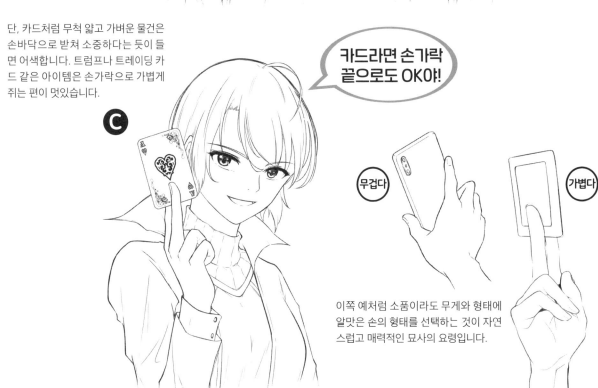

> 카드라면 손가락 끝으로도 OK야!

무겁다

가볍다

이쪽 예처럼 소품이라도 무게와 형태에 알맞은 손의 형태를 선택하는 것이 자연스럽고 매력적인 묘사의 요령입니다.

이번에는 음료수를 예로 살펴보겠습니다. 페트병에 든 음료수는 한손으로도 들 수 있는 무게지만, 들고 있으면 점점 지칩니다. 몸에 가까운 위치로 가져오거나 아래쪽 혹은 양손으로 잡는 등 자연스러운 동작이 나타납니다.

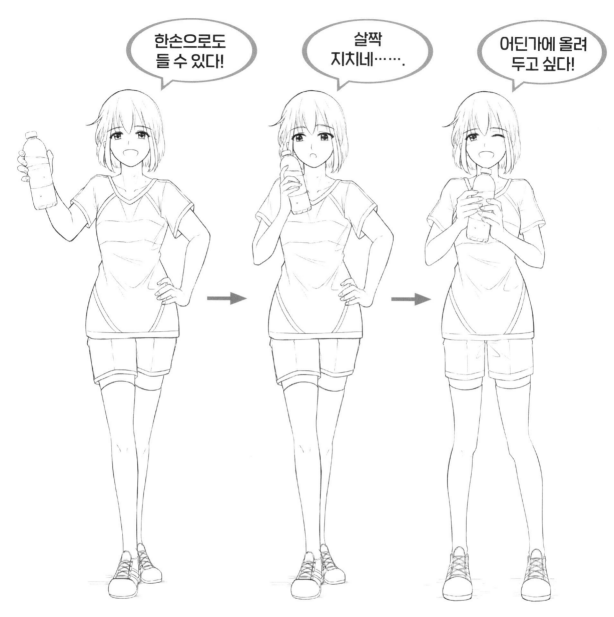

한손으로도 들 수 있다!

살짝 지치네…….

어딘가에 올려 두고 싶다!

짧은 시간이라면 불안정한 방법도 가능하지만, 점점 「안정적인 방법」으로 바뀝니다. 각 손의 특징을 잡고 그리는 것도 자연스러운 인상을 표현하는 요령입니다.

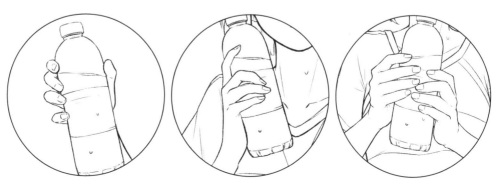

작은 물건의 종류별 그리는 법

소품은 「무거움・가벼움」뿐 아니라, 「떨어뜨리고 싶지 않은 것」이나 「섬세하게 다뤄야 하는 것」 등 소품의 특성에 따라 쥐는 방법이 달라집니다.

안정적인 파지법

최대한 떨어뜨리고 싶지 않은 물건, 특정 위치를 유지할 필요가 있는 것 등은 안정적인 파지법이 자연스럽게 나타납니다. 무거우면 손의 어딘가로 「무게를 지탱하는 부분」이 생깁니다. 가벼운 경우・강하게 쥘 수 없는 경우는 손가락을 가볍게 붙이는 형태가 됩니다.

아무 생각 없이 일러스트를 그리면 「떨어뜨리고 싶지 않은 마음」을 잊기 쉽습니다. 손가락 끝으로만 무거운 페트병을 들거나 한 손 손가락만으로 스마트폰을 드는 식으로 묘사하게 됩니다.
떨어뜨리지 않도록 「지탱하는 부분」을 만들고, 손가락뿐 아니라 손바닥도 확실히 사용하는 등 안정을 추구하는 무의식적인 동작을 놓치지 않고 그리는 것이 중요합니다.

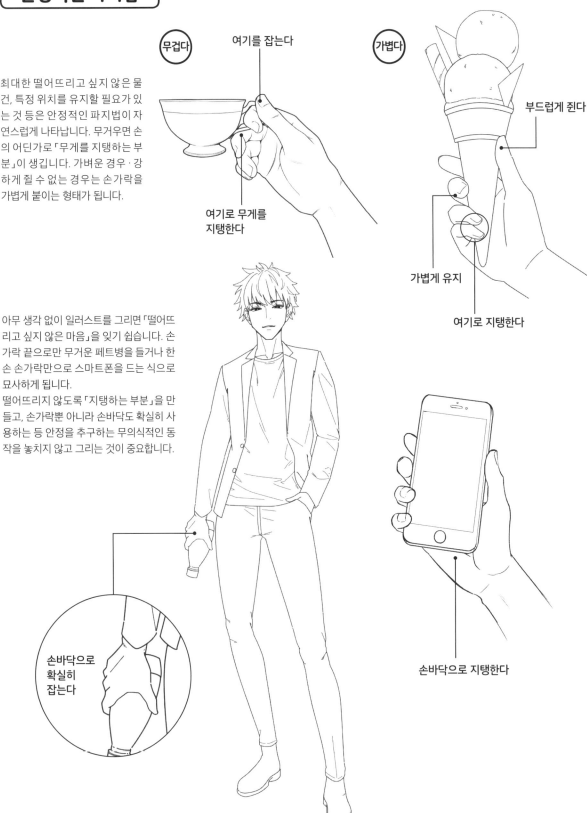

무겁다

여기를 잡는다

여기로 무게를 지탱한다

가볍다

부드럽게 쥔다

가볍게 유지

여기로 지탱한다

손바닥으로 확실히 잡는다

손바닥으로 지탱한다

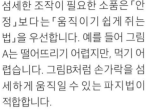

섬세한 파지법

섬세한 조작이 필요한 소품은 「안정」보다는 「움직이기 쉽게 쥐는 법」을 우선합니다. 예를 들어 그림 A는 떨어뜨리기 어렵지만, 먹기 어렵습니다. 그림B처럼 손가락을 섬세하게 움직일 수 있는 파지법이 적합합니다.

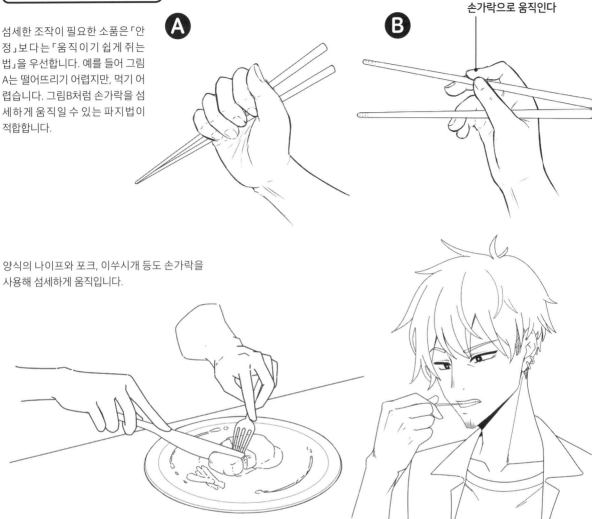

A

B 손가락으로 움직인다

양식의 나이프와 포크, 이쑤시개 등도 손가락을 사용해 섬세하게 움직입니다.

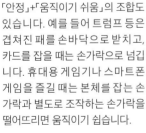

「안정」＋「움직이기 쉬움」의 조합도 있습니다. 예를 들어 트럼프 등은 겹쳐진 패를 손바닥으로 받치고, 카드를 잡을 때는 손가락으로 넘깁니다. 휴대용 게임이나 스마트폰 게임을 즐길 때는 본체를 잡는 손가락과 별도로 조작하는 손가락을 떨어뜨리면 움직이기 쉽습니다.

양손 손가락으로 지탱한다

손가락으로 움직인다

엄지로 조작

안정적으로 받친다

스마트폰을 잡는다

소품이면서 무게도 있고, 떨어뜨리지 않도록 안정적으로 들어야 할 아이템입니다. 시선이 닿는 곳에 직사각형의 형태를 잡고, 그리면 쉽습니다.

정면 앵글

아무 생각 없이 그리면 불안정하고 금방 떨어질 것 같은 포즈가 되기 쉽습니다. 스마트폰의 뒷면이 손바닥과 겹치게 그립니다.

▲ 떨어질 것 같아…….

◉ 손바닥으로 지탱한다!

손의 두께를 잡는 보조선

❶ 몸의 형태를 잡고 스마트폰을 든 손의 위치를 정합니다. 소녀의 귀여운 표정이 잘 드러나도록 얼굴을 크게 숙이지 않은 정면에 가까운 형태로 그립니다.

❷ 먼저 가슴 쪽에 손을 배치하고, 원으로 어깨와 팔꿈치 관절의 위치를 잡으면 그리기 쉽습니다. 손목과 손가락 연결 부위에 보조선을 더해 손의 두께도 미리 파악합니다.

❸ 손바닥에 겹치도록 직사각형으로 형태를 잡고 손을 알맞게 조절해 완성합니다. 이 앵글에서는 터치 조작을 하는 엄지는 스마트폰에 가려서 보이지 않습니다.

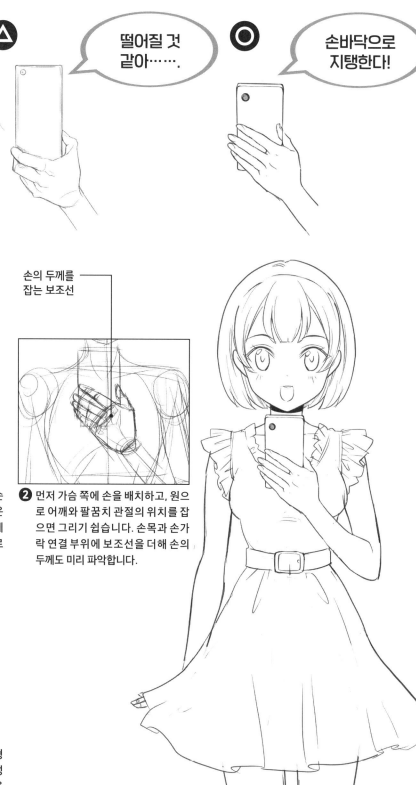

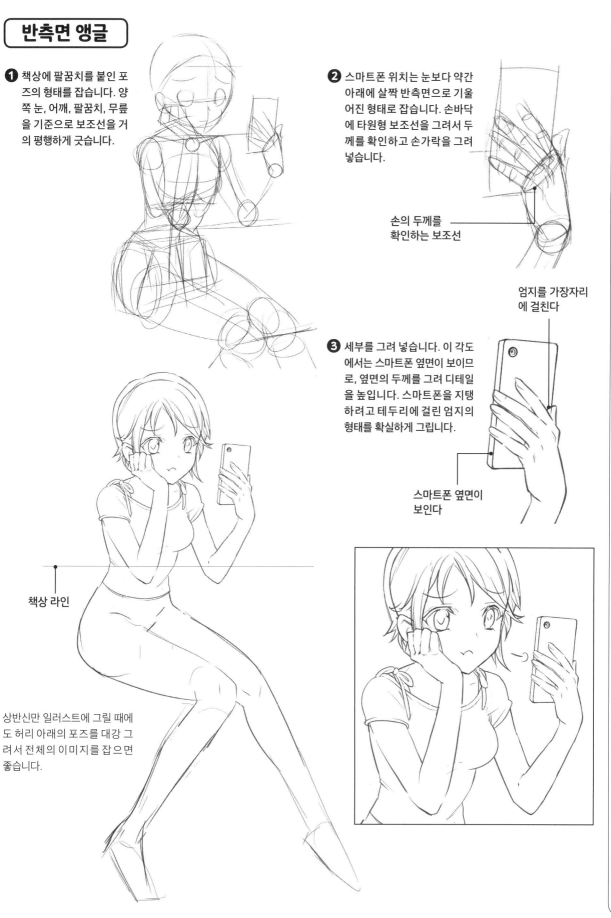

반측면 앵글

❶ 책상에 팔꿈치를 붙인 포즈의 형태를 잡습니다. 양쪽 눈, 어깨, 팔꿈치, 무릎을 기준으로 보조선을 거의 평행하게 긋습니다.

❷ 스마트폰 위치는 눈보다 약간 아래에 살짝 반측면으로 기울어진 형태로 잡습니다. 손바닥에 타원형 보조선을 그려서 두께를 확인하고 손가락을 그려 넣습니다.

손의 두께를
확인하는 보조선

엄지를 가장자리
에 걸친다

❸ 세부를 그려 넣습니다. 이 각도에서는 스마트폰 옆면이 보이므로, 옆면의 두께를 그려 디테일을 높입니다. 스마트폰을 지탱하려고 테두리에 걸린 엄지의 형태를 확실하게 그립니다.

스마트폰 옆면이
보인다

책상 라인

상반신만 일러스트에 그릴 때에도 허리 아래의 포즈를 대강 그려서 전체의 이미지를 잡으면 좋습니다.

반측면 뒤쪽 앵글

❶ 러프부터 그립니다. 정면, 반
측면과 달리 이 앵글에서는 스
마트폰의 화면이 잘 보입니다.

❷ P44의 정면 앵글은 얼굴을 드러내려고 고개를 숙이지
않았지만, 지금은 머리를 기울여서 리얼하게 그립니
다. 스마트폰도 기울어진 형태로 그립니다.

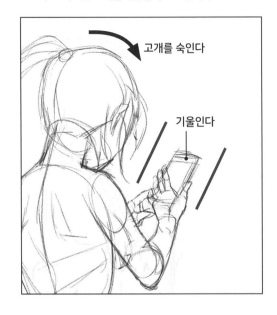

고개를 숙인다

기울인다

❸ 세부를 완성합니다. 스마트폰 오른쪽
아래의 모서리가 두툼한 엄지 연결
부위에 가려지게 그리면, 손으로 감
싼 느낌을 표현할 수 있습니다.

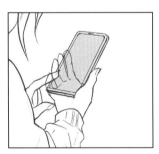

❹ 스마트폰 화면을 비표시로 한 상태입
니다. 스마트폰으로 가려지는 부분도
이렇게 그려두면 설득력 있는 일러스
트를 완성할 수 있습니다.

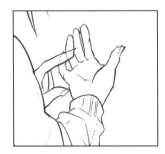

스마트폰과 시선의 위치 관계

일반적으로 스마트폰을 눈높이까지 들어 올리고 보는 일은 없습니다. 약간 아래쪽에 두고 얼굴을 기울여서 화면을 봅니다. 얼굴의 기울기와 스마트폰 화면의 기울기는 거의 평행이거나 약간 화면을 눕힌 형태입니다.

눕혀서 든 스타일

① 형태를 잡습니다. 눈과 화면의 거리가 너무 가깝지 않도록 스마트폰의 위치를 먼저 정하고 팔의 형태를 잡으면 그리기 쉽습니다.

② 손의 세부를 그립니다. 왼손의 중지, 약지, 소지가 스마트폰의 무게를 지탱하고, 오른손이 보조합니다.

이쪽의 손가락 3개가 지탱한다

③ 얼굴의 기울기와 스마트폰 화면이 거의 평행이 되게 하고, 시선이 화면으로 향하도록 조절하면 완성입니다.

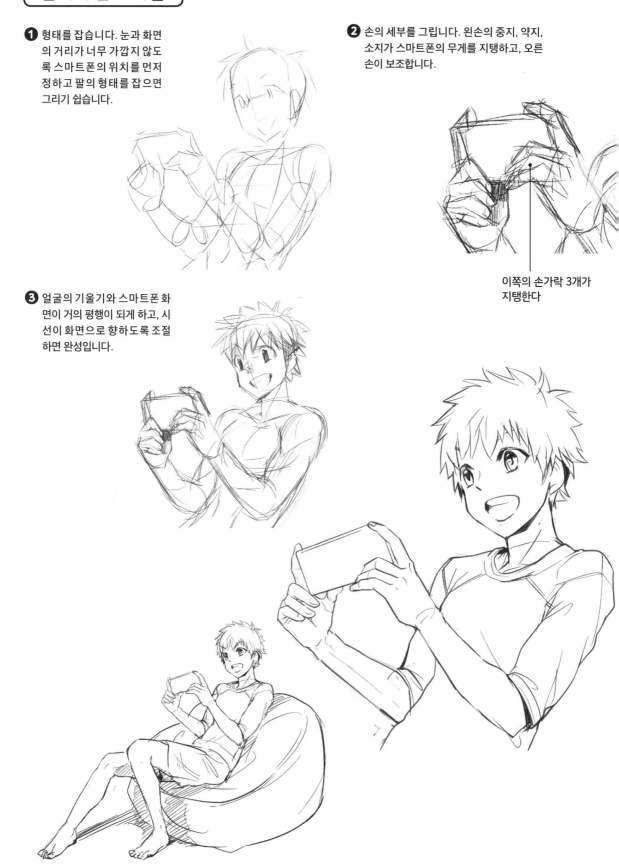

반측면 뒤에서 본 모습입니다. 머리의 기울기에 맞춰서 스마트폰도 기울이는 것을 잊지 마세요.

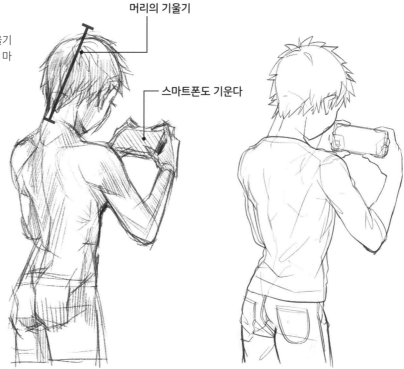

머리의 기울기

스마트폰도 기운다

영상을 볼 때와 사진을 찍을 때 양손의 검지와 엄지로 스마트폰의 옆면을 잡는 모습을 흔히 볼 수 있습니다. 한편 웹서핑이나 게임을 할 때는 엄지를 떨어뜨릴 필요가 있습니다. 주로 중지, 약지, 소지로 스마트폰의 무게를 지탱하는 형태입니다.

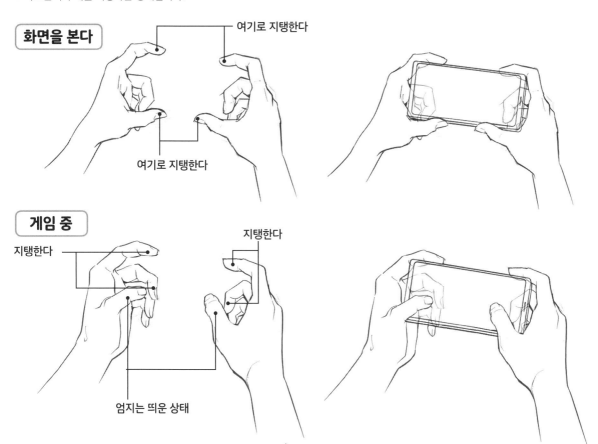

화면을 본다

여기로 지탱한다

여기로 지탱한다

게임 중

지탱한다

지탱한다

엄지는 띄운 상태

컵을 잡는다

스마트폰과 달리 속에 음료가 들어 있으므로, 크게 기울이는 일은 없습니다. 흘리지 않도록 유지하는 형태를 묘사해보세요.

손잡이가 없는 컵

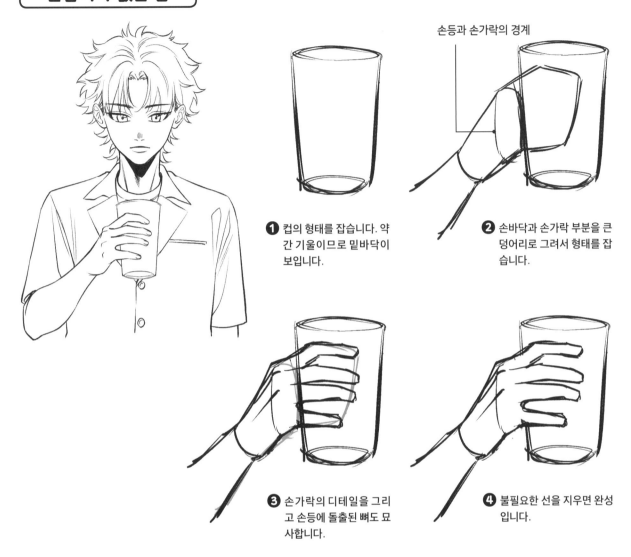

❶ 컵의 형태를 잡습니다. 약 간 기울이므로 밑바닥이 보입니다.

❷ 손바닥과 손가락 부분을 큰 덩어리로 그려서 형태를 잡 습니다.

손등과 손가락의 경계

❸ 손가락의 디테일을 그리 고 손등에 돌출된 뼈도 묘 사합니다.

❹ 불필요한 선을 지우면 완성 입니다.

약간 하이앵글로 찻잔을 든 예.
손가락 연결 부위의 두께를 잡고 그리는 것이 포인트입니다.

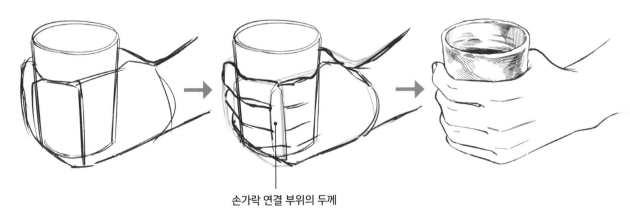

손가락 연결 부위의 두께

유리컵을 쥔 손을 손바닥 쪽에서 본 예입니다.
타원으로 손가락의 형태를 잡고 그립니다.

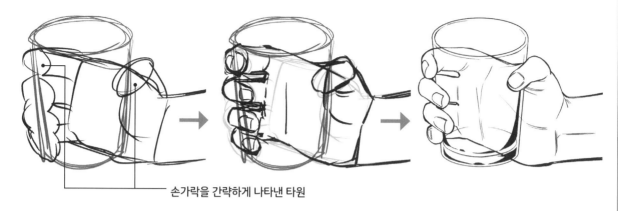

손가락을 간략하게 나타낸 타원

종이컵을 든 예입니다. 종이컵은 잘 구겨지므로, 강하게 잡지 않고
소지는 살짝 붙인 느낌입니다.

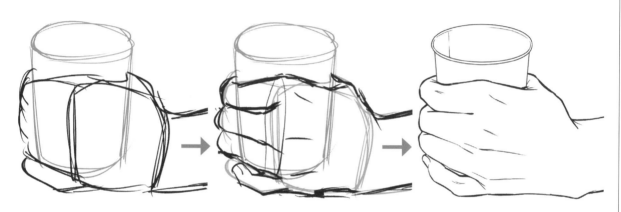

컵의 종류 구분해서 그리는 법

같은 컵이라도 재질마다 다른 디테일을 더하면
더 리얼한 표현이 가능합니다.

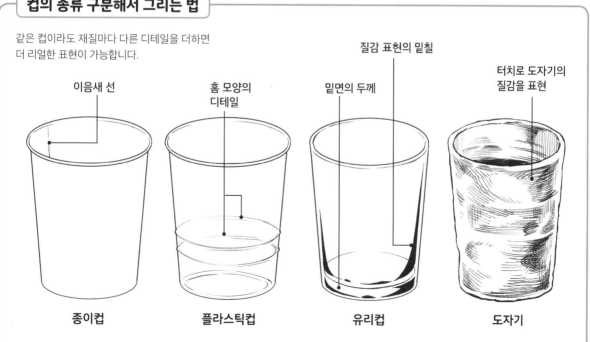

이음새 선　　홈 모양의 디테일　　밑면의 두께　　질감 표현의 밑칠　　터치로 도자기의 질감을 표현

종이컵　　플라스틱컵　　유리컵　　도자기

커피컵

손잡이가 있는 커피컵은 검지를 끼워서 듭니다. 들어 올릴 때의 손목 상태도 관찰하고 그립니다.

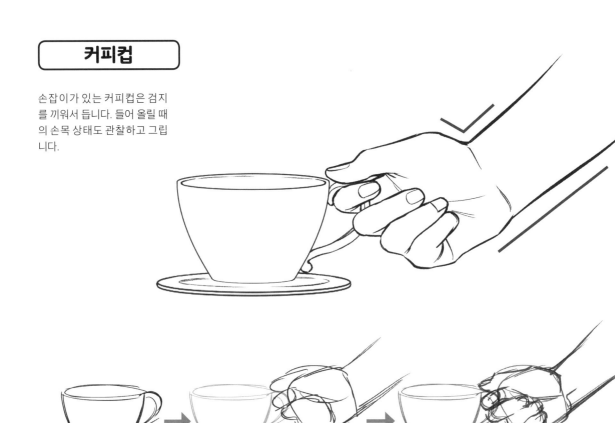

머그컵

커피컵보다 무거운 머그컵은 2~3개의 손가락을 손잡이에 끼워서 무게를 지탱합니다. 엄지, 검지~약지, 소지를 덩어리로 구분해서 형태를 잡으면 쉽습니다.

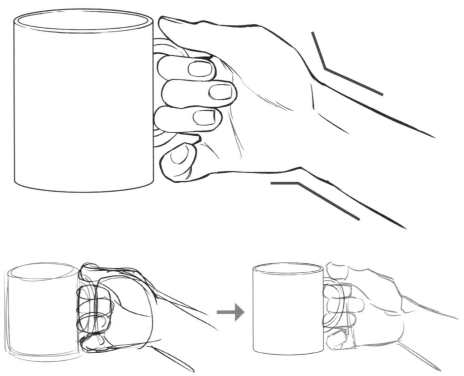

맥주잔

맥주잔은 무척 무거워서 손가락만
으로 들어 올릴 수 없습니다. 4개의
손가락을 손잡이에 끼워서 움켜잡
듯이 무게를 지탱합니다. 들어 올리
면 엄지 쪽의 손목은 거의 직선이
됩니다.

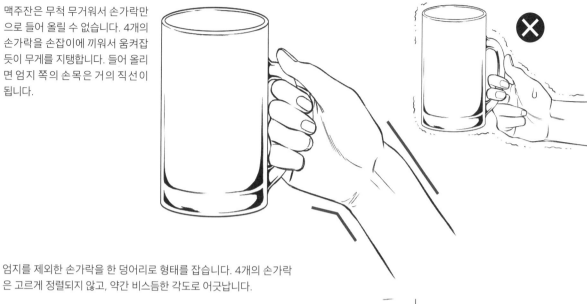

엄지를 제외한 손가락을 한 덩어리로 형태를 잡습니다. 4개의 손가락
은 고르게 정렬되지 않고, 약간 비스듬한 각도로 어긋납니다.

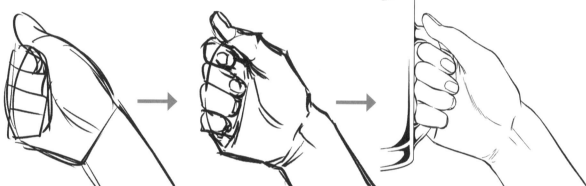

테이블에서 들어 올릴 때는 그림A처럼 엄지 쪽의 손목이 구부러집니다.
들어 올렸을 때는 소지 쪽의 손목이 구부러집니다(그림B).

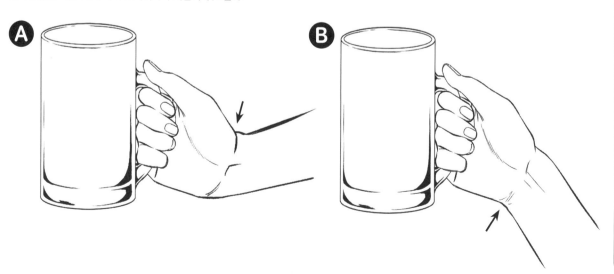

카드를 잡는다

트럼프 게임 등에서 카드를 들었을 때는 떨어뜨리지 않도록 주의하는 동작과 손가락 끝으로 섬세하게 다루는 동작이 모두 나타납니다.

일반적으로 트럼프(브리지 사이즈)는 가로 약 58mm×세로 약 89mm, 손바닥에 들어가는 크기입니다. 한 장만으로는 가벼워서 손가락 끝으로 듭니다. 손가락 끝으로 경쾌하게 다루는 동작을 그리면, 멋진 인상이 됩니다.

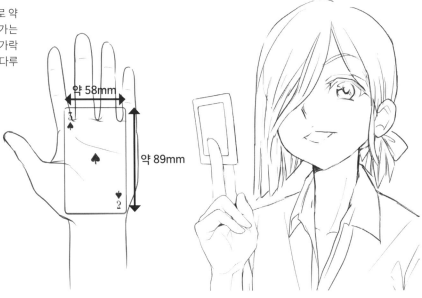

약 58mm

약 89mm

카드를 뒤집는다

테이블 위의 카드를 뒤집는 장면입니다. 엄지를 아래로 밀어 넣어서 살짝 들추는 동작을 그리면, 뒤집는 인상이 강해집니다. 손에 든 카드를 뒤집을 때는 패를 떨어뜨리지 않도록 감싸는 모양으로 손의 형태를 잡습니다.

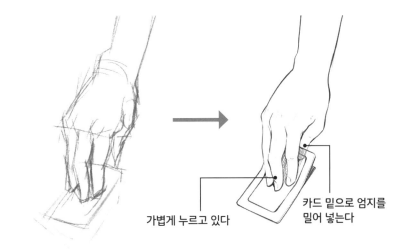

가볍게 누르고 있다

카드 밑으로 엄지를 밀어 넣는다

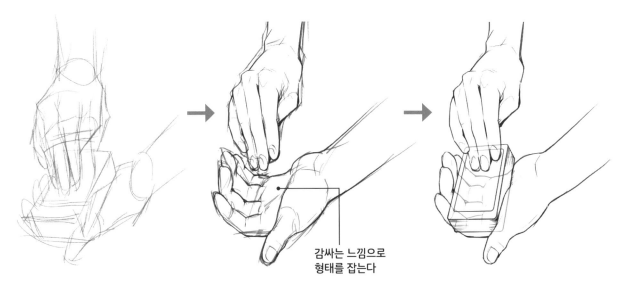

감싸는 느낌으로 형태를 잡는다

패를 뽑는다

카드를 부채처럼 펼쳐 잡은 왼손은 손가락이 고른
형태지만, 오른손은 산과 같은 형태로 그립니다.

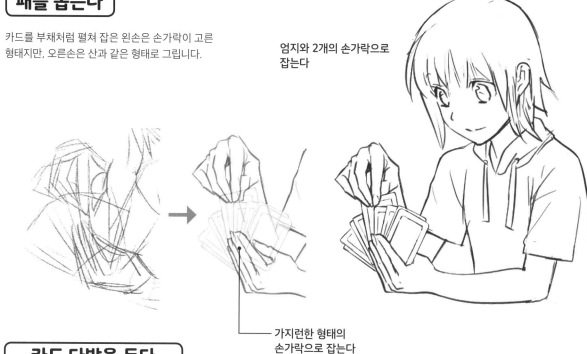

엄지와 2개의 손가락으로
잡는다

가지런한 형태의
손가락으로 잡는다

카드 다발을 든다

상대가 카드를 넘길 수 있도록 건네는 장면 등에서
는 한 장만 뽑기 쉽도록 엄지를 옆면에 붙입니다. 다
발을 들거나 건네는 장면에서는 떨어지지 않도록
엄지를 걸쳐두면 리얼한 표현이 됩니다.

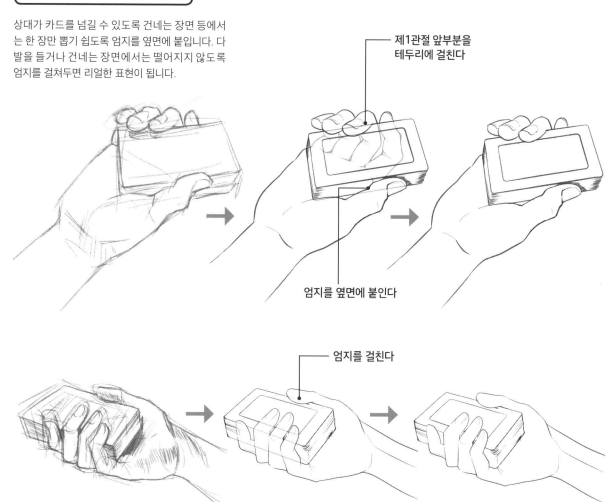

제1관절 앞부분을
테두리에 걸친다

엄지를 옆면에 붙인다

엄지를 걸친다

기타 아이템을 든다

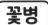

꽃병

물을 넣어두면 무겁고, 떨어뜨리면 깨지므로, 몸에 가깝게 당겨서 확실히 잡는 동작을 흔히 볼 수 있습니다.

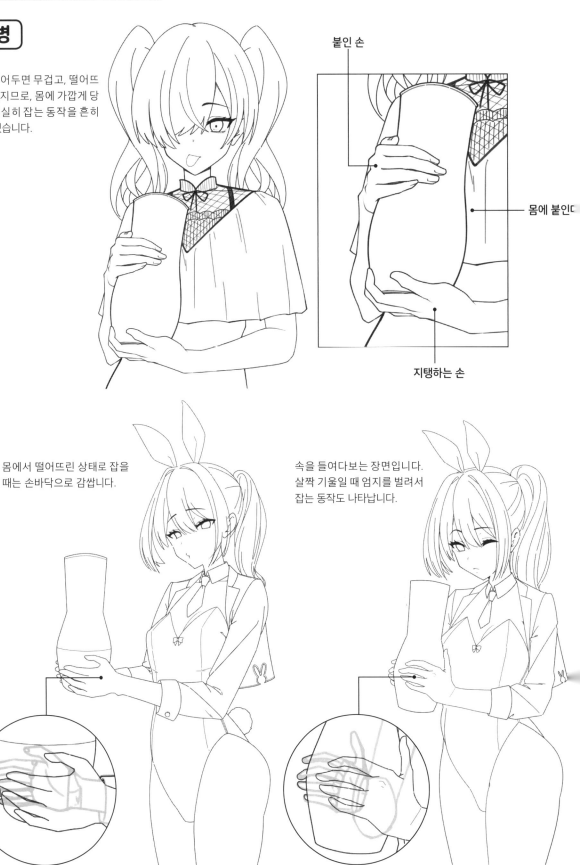

붙인 손

몸에 붙인[

지탱하는 손

몸에서 떨어뜨린 상태로 잡을 때는 손바닥으로 감쌉니다.

속을 들여다보는 장면입니다. 살짝 기울일 때 엄지를 벌려서 잡는 동작도 나타납니다.

꽃다발

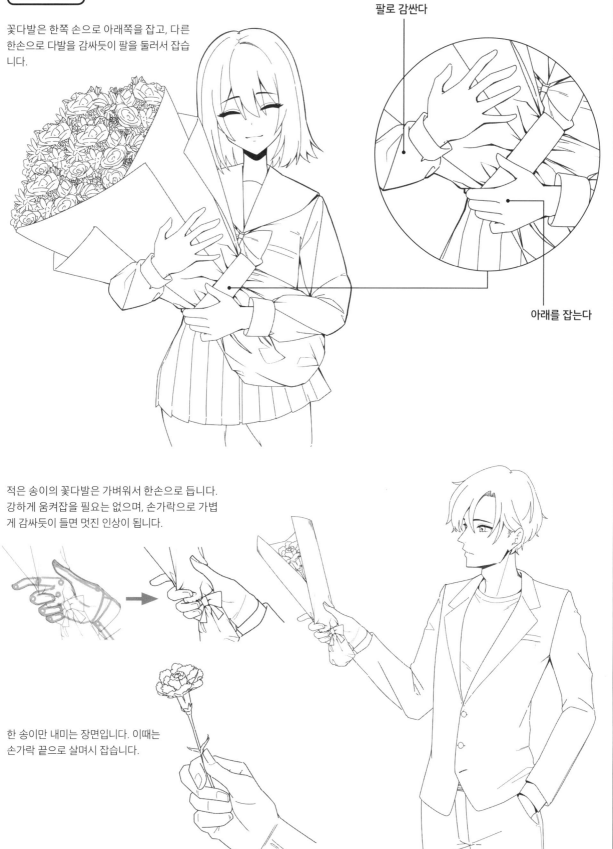

꽃다발은 한쪽 손으로 아래쪽을 잡고, 다른 한손으로 다발을 감싸듯이 팔을 둘러서 잡습니다.

팔로 감싼다

아래를 잡는다

적은 송이의 꽃다발은 가벼워서 한손으로 듭니다. 강하게 움켜잡을 필요는 없으며, 손가락으로 가볍게 감싸듯이 들면 멋진 인상이 됩니다.

한 송이만 내미는 장면입니다. 이때는 손가락 끝으로 살며시 잡습니다.

페트병

한손으로 잡고 팔을 내리면 미끄러지기 쉬우므로, 엄지를 걸치고 손바닥으로 감싸듯이 움켜잡습니다. 손가락 관절의 위치를 원으로 잡은 뒤에 그립니다.

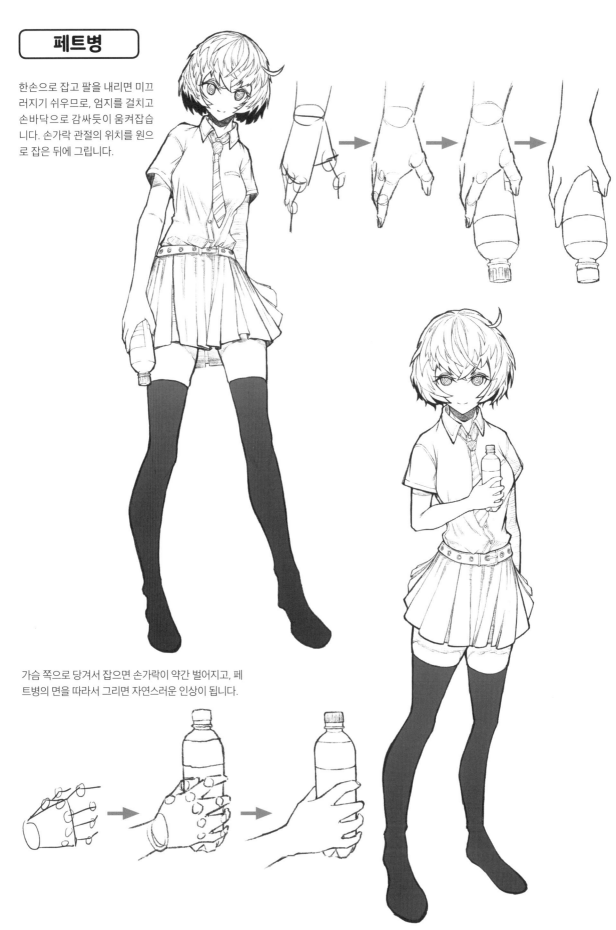

가슴 쪽으로 당겨서 잡으면 손가락이 약간 벌어지고, 페트병의 면을 따라서 그리면 자연스러운 인상이 됩니다.

아이스크림

일반적인 크기의 아이스크림
은 콘 부분을 손가락으로 잡은
형태로 그리면 「부드럽게 잡고
있다」는 느낌이 듭니다. 큰 사
이즈는 무거워서 꽉 움켜잡을
필요가 있습니다.

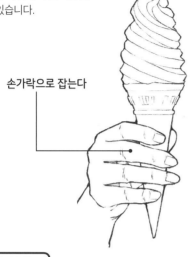

손가락으로 잡는다

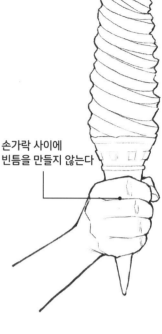

손가락 사이에
빈틈을 만들지 않는다

물고기

강하게 꽉 쥐면 상처가 생기게 됩니다. 한쪽 손으로 가볍게 쥐고 반대쪽
손을 붙이는 정도면, 적당히 힘을 준 것으로 보입니다.

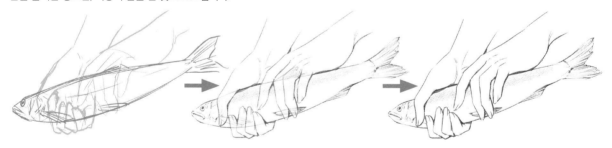

야채

피망이나 기타 가벼운 야채는
힘을 주지 않고 들 수 있습니
다. 감자나 사과 등 묵직한 것
은 손가락을 구부려 「꽉 잡았
다」는 느낌을 표현합니다.

무기를 든 포즈를 그린다

무게가 느껴지는 자세 묘사

도검 등을 든 일러스트에서는 무기의 무게 표현뿐 아니라 「자세(포즈)」의 묘사가 중요합니다.

그림A와 B를 비교해보겠습니다. 검을 잡고 있는 점은 같지만, A는 장난감처럼 보이고, B는 진검처럼 보입니다.

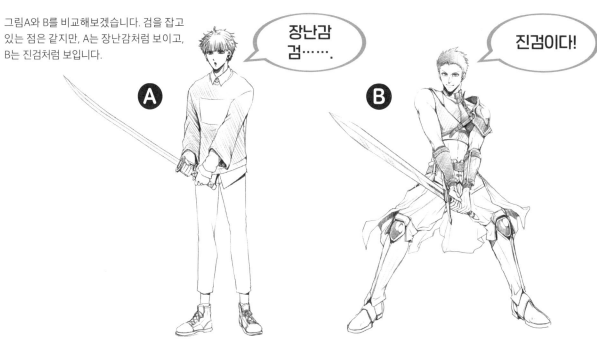

장난감 검……. ④

진검이다! ⑧

진짜 검에는 「무게」가 있으므로, 양쪽 다리를 벌리고 무게를 낮춘 안정적인 자세가 됩니다. 또한 공격받을 수 있는 면적을 줄이려고 비스듬한 자세를 잡으면 숙련된 검사처럼 보입니다.

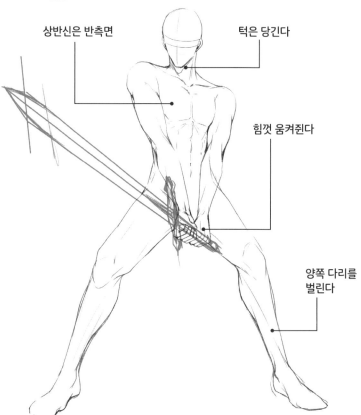

상반신은 반측면

턱은 당긴다

힘껏 움켜쥔다

양쪽 다리를 벌린다

이번에는 그림C를 살펴보겠습니다. 그림B의 검사보다도 속도가 빠른 전투 스타일의 검사처럼 느껴집니다.
다리가 비대칭이고 날렵한 실루엣으로 표현하면 검의 무게와 약동감의 밸런스가 잡히고, 민첩한 검사라는 인상을 만들 수 있습니다.

C

무게+속도!

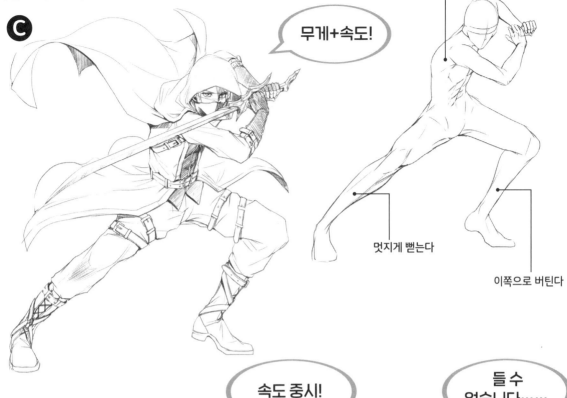

앞으로 기울인다

멋지게 뻗는다

이쪽으로 버틴다

레이피어처럼 가는 무기도 있습니다. 형태가 가늘지만 상당히 무거운 무기입니다. 하지만 무게를 강조하지 않고 다리를 모은 멋진 자세로 속도 중심의 캐릭터라는 인상을 표현할 수 있습니다(그림D).
또한 힘이 약한 캐릭터를 표현하고 싶을 때는 검을 들지 못하는 포즈를 그려보는 것도 좋은 방법입니다(그림E).

속도 중시!

D

들 수 없습니다…….

E

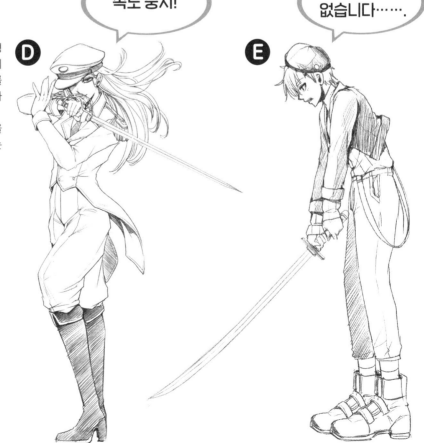

검을 잡은 자세를 그린다

검의 무게와 크기, 캐릭터의 숙련도에 따라서 자세에도 차이가 있습니다.

검을 든 기본 포즈

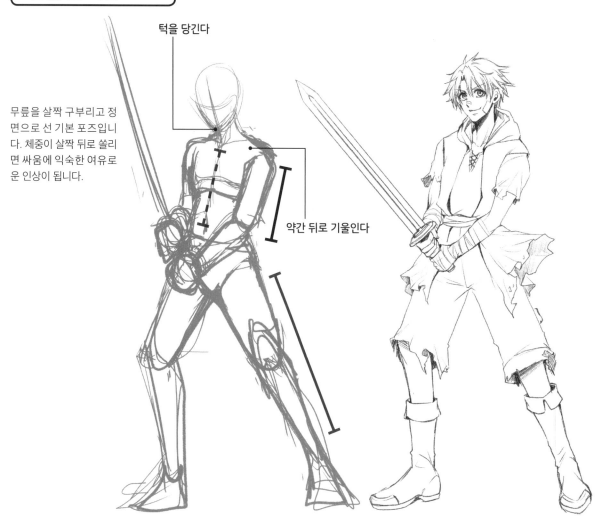

턱을 당긴다

무릎을 살짝 구부리고 정면으로 선 기본 포즈입니다. 체중이 살짝 뒤로 쏠리면 싸움에 익숙한 여유로운 인상이 됩니다.

약간 뒤로 기울인다

검의 날밑 아래로 사각형으로 형태를 잡고 「힘껏 움켜쥔 양손」을 그립니다.

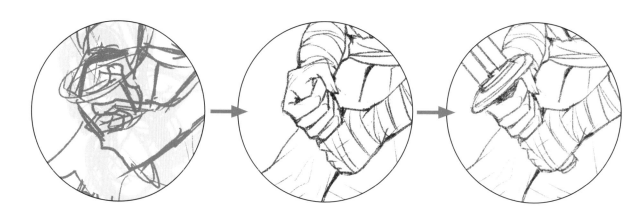

상반신을
곧게 세운다

상반신을 곧게 편 자세는 정통파 검사라는 인상이 됩니다. 여유로운 분위기가 부족하지만, 무릎을 구부리고 허리를 낮추면 검술 훈련을 쌓은 듯한 느낌이 됩니다.

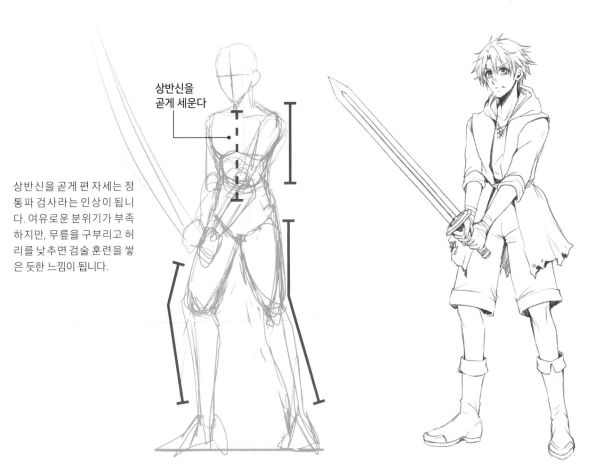

이쪽은 무릎을 편 상태로 앞으로 기울인 자세입니다. 검에 익숙하지 않은 캐릭터라는 인상이 됩니다. 무릎을 완전히 펴고 있으면 상대의 공격에 민첩하게 대응하지 못하는 단점도 있습니다.

몸이 앞으로 기운다

무릎을
곧게 편 상태

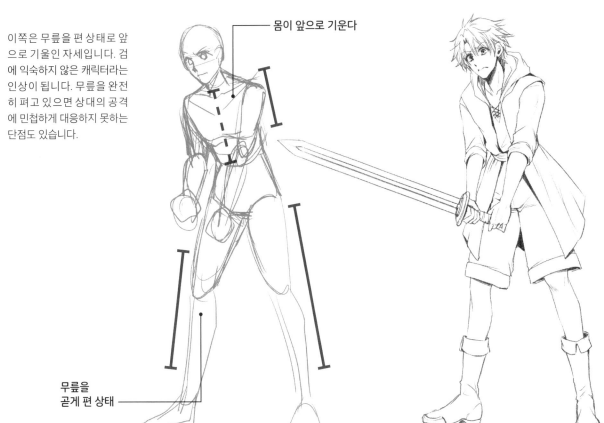

대검

픽션의 세계에 등장하는 거대한 검입니다. 실제로 들려고 하면 너무 무거워서 등을 구부리게 될 것입니다. 둥그스름하게 웅크린 자세를 너무 리얼하게 그리면 멋이 없으므로, 표현에 요령이 필요합니다.

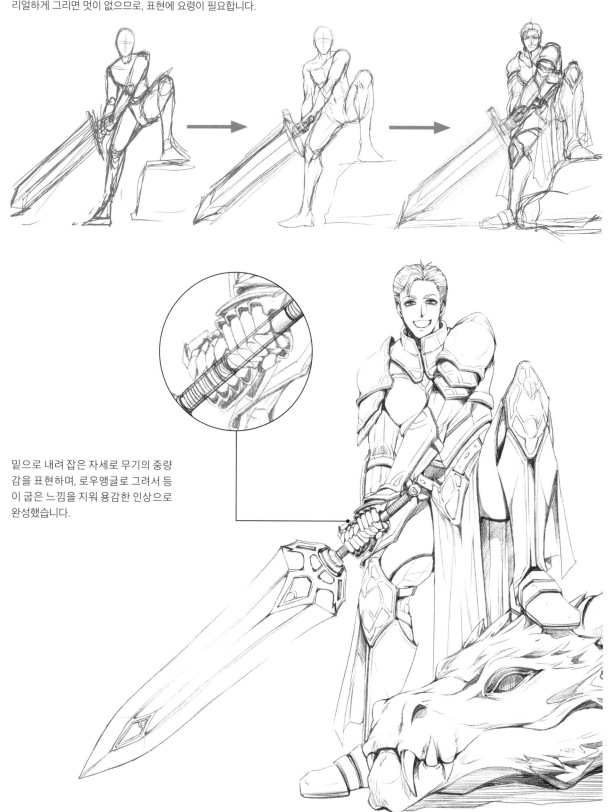

밑으로 내려 잡은 자세로 무기의 중량감을 표현하며, 로우앵글로 그려서 등이 굽은 느낌을 지워 용감한 인상으로 완성했습니다.

가는 검

폭이 넓은 검에 비해 가볍지만, 금속 무기이므로 상당히 무겁습니다. 무게를 전혀 의식하지 않고 그리면 장난감처럼 보일 수 있으니, 일단 평범한 검으로 형태를 잡고 포즈를 정합니다.

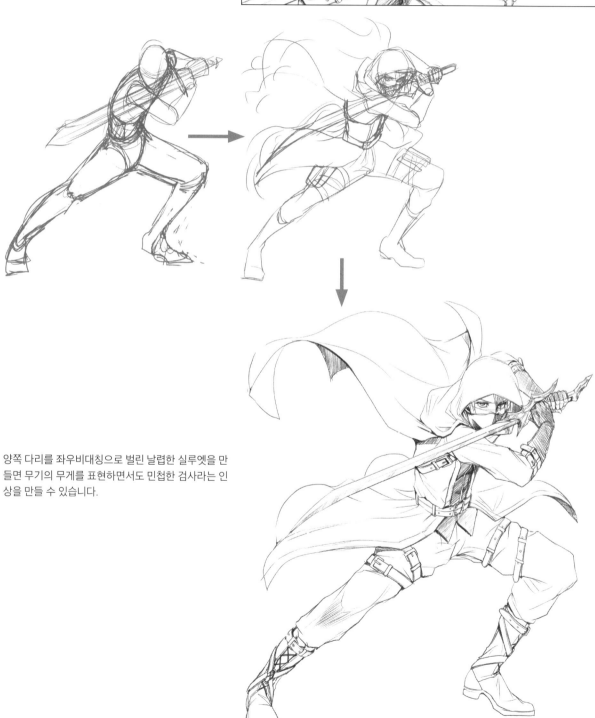

양쪽 다리를 좌우비대칭으로 벌린 날렵한 실루엣을 만들면 무기의 무게를 표현하면서도 민첩한 검사라는 인상을 만들 수 있습니다.

타입별 자세

검술에 익숙하지 않은 캐릭터의 뻣뻣한 포즈입니다. 어깨가 내려간 상태로 편하게 검을 들고 있으면, 장난감 검을 휘두르는 것처럼 보입니다. 어깨가 올라가고, 무겁고 익숙하지 않은 검을 들고 있으면, 긴장하면서도 적과 마주하려는 것처럼 보입니다.

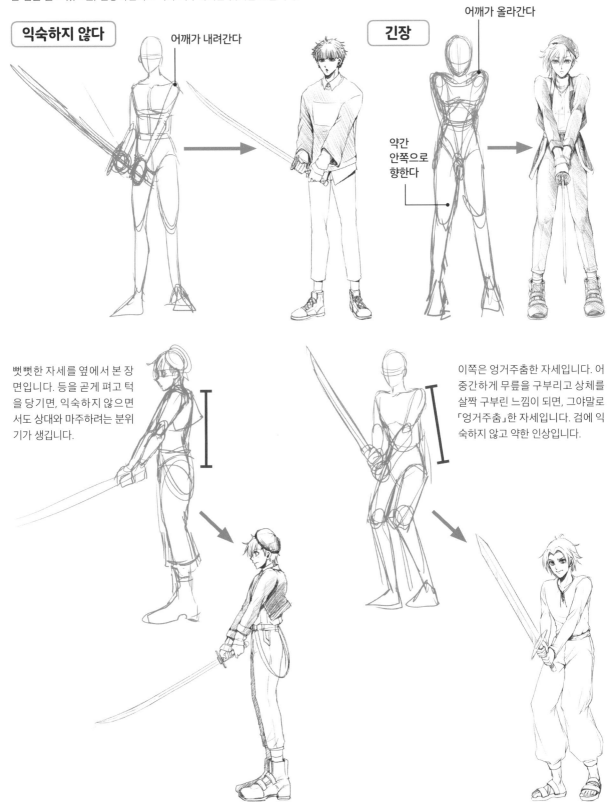

익숙하지 않다

어깨가 내려간다

긴장

어깨가 올라간다

약간 안쪽으로 향한다

뻣뻣한 자세를 옆에서 본 장면입니다. 등을 곧게 펴고 턱을 당기면, 익숙하지 않으면서도 상대와 마주하려는 분위기가 생깁니다.

이쪽은 엉거주춤한 자세입니다. 어중간하게 무릎을 구부리고 상체를 살짝 구부린 느낌이 되면, 그야말로 「엉거주춤」한 자세입니다. 검에 익숙하지 않고 약한 인상입니다.

다리를 크게 벌린 자세가 안정감이 있지만, 민첩함은 약합니다. 야쿠자 영화 캐릭터처럼 보입니다.

파워풀

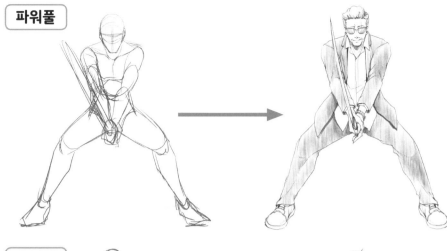

무거운 검을 제대로 다루지 못하는 엉거주춤한 자세입니다. 허리는 약간 높은 위치입니다. 검의 무게를 버티지 못해 축 늘어진 팔이 묘사의 포인트입니다.

무기력

축 늘어진 팔

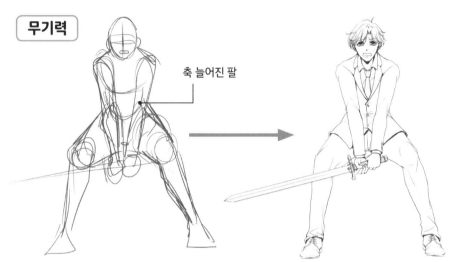

옆에서 본 그림. 무릎을 구부리고 자세를 잡으면 안정감이 생깁니다. 엉덩이를 뒤로 내밀고 있으면 다리를 벌려도 불안정한 인상입니다.

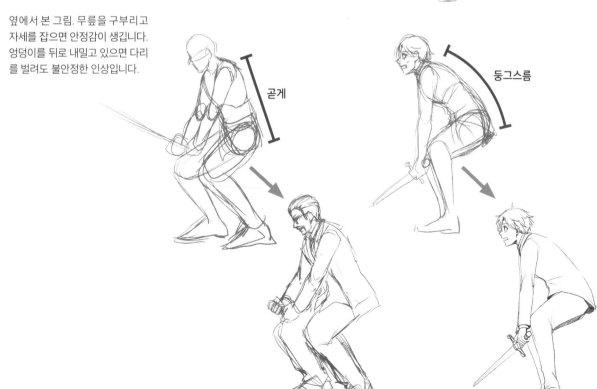

곧게

둥그스름

다채로운 무기를 그린다

레이피어

레이피어는 전장 100~130cm 정도의 가는 검입니다. 무게는 1kg 이상으로 제법 무거운데, 만화나 애니메이션에서는 가볍게 다루는 포즈가 멋집니다. 한손으로 가볍게 잡은 모습을 그려보세요.

실제로는 유파에 따라서 다양한 파지법이 있는데, 지금은 외형에 무게를 둔 판타지 느낌으로 그렸습니다. 자루가 가늘어서 검지가 엄지에 가려집니다.

몸통을 젖힌 느낌으로 유연함을 표현하면서, 턱을 당겨서 빈틈이 없는 분위기를 연출합니다.

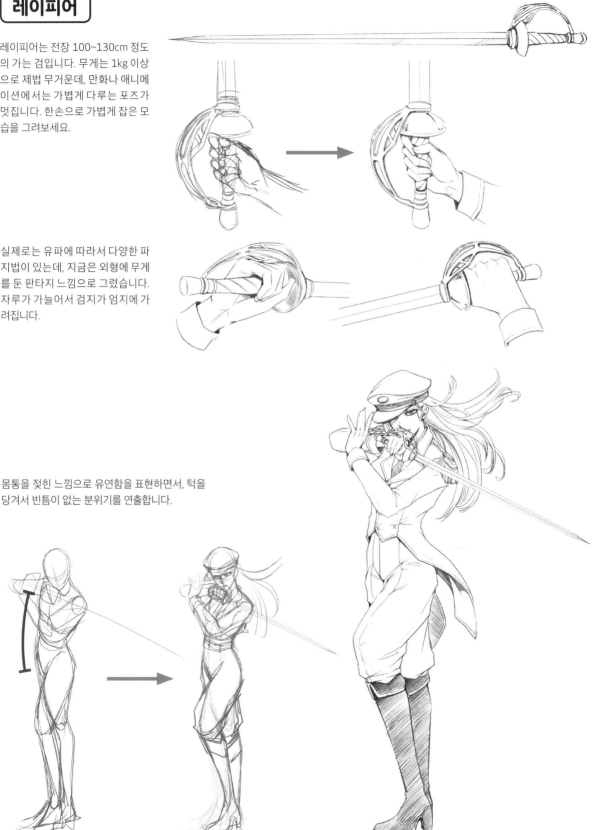

자세를 바로 잡고 적에 맞서는 멋진 포즈입니다. 양쪽 발과 손으로
안정적인 자세를 잡은 좌우비대칭 실루엣으로 경쾌함을 표현합니
다. 펄럭이는 머리카락과 의상의 움직임으로 약동감을 더합니다.

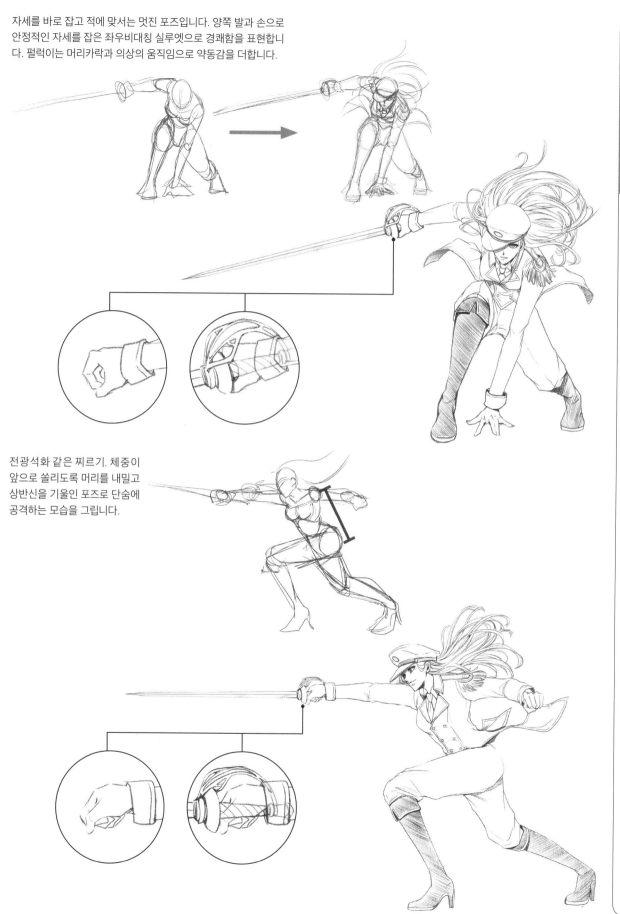

전광석화 같은 찌르기. 체중이
앞으로 쏠리도록 머리를 내밀고
상반신을 기울인 포즈로 단숨에
공격하는 모습을 그립니다.

곤

동양 무술에서 사용하는 봉처럼 긴 무기입니다. 가늘고 다루기 쉬운 경쾌함과 상대를 구타해 쓰러뜨리는 파워풀함을 겸비했습니다. 약간 몸을 젖힌 자세로 그리면 여유로운 분위기가 느껴집니다.

젖힌 느낌

곤의 길이는 유파에 따라 차이가 있지만, 170cm~180cm 정도가 표준입니다. 굵기는 2~3cm 정도입니다.

금방이라도 재빠른 공격을 펼칠 것 같은 자세입니다. 팔을 들어 올린 쪽의 몸통 윤곽선이 곡선을 그리며, 매끄러운 움직임이 느껴지는 포즈가 되었습니다.

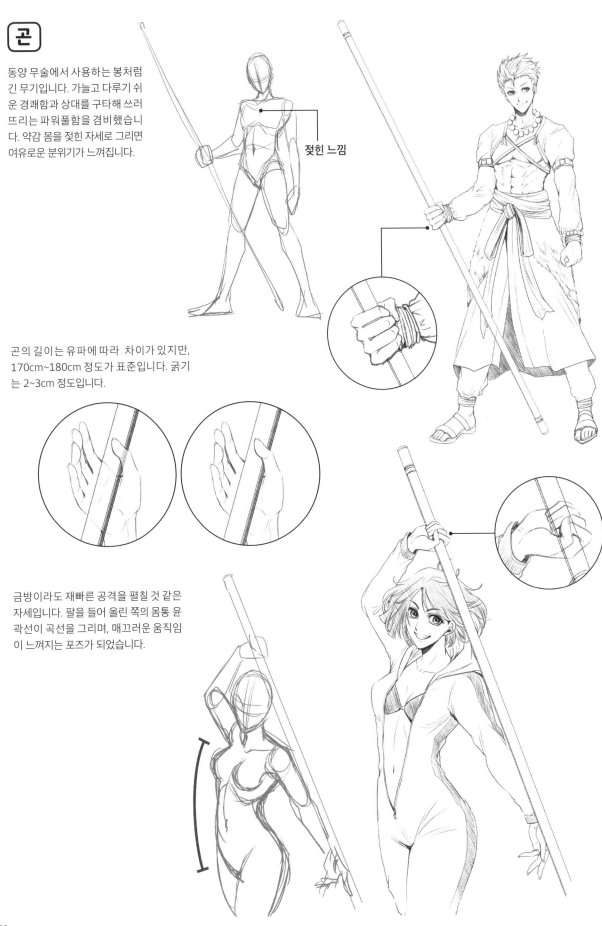

머리 위로 곤을 돌리는 포즈입니다. 다리를 벌린 안정
적인 자세로 돌립니다. 곧게 뻗은 자세를 약간 로우앵
글로 잡고, 반측면으로 기울이면 약동감이 생깁니다.
펄럭이는 의복으로 약동감을 더합니다.

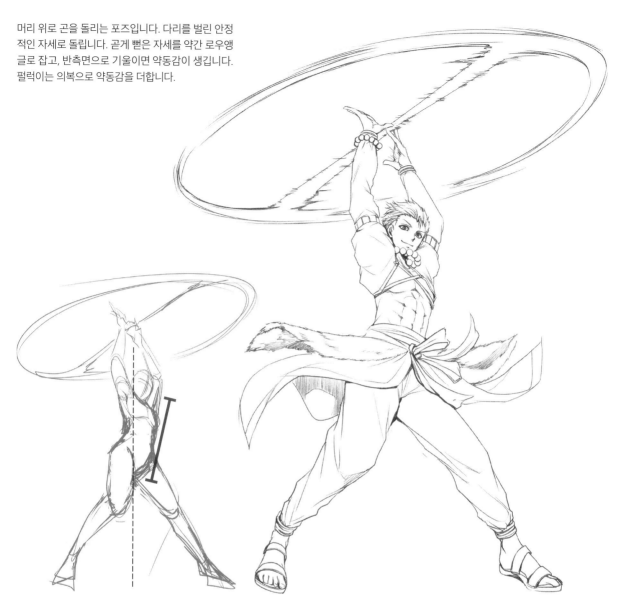

돌릴 때의 손 포즈입니다. 곤에 효과선을 더해 빠르게
돌리는 모습을 표현해보세요.

나이프 · 소태도

나이프는 「순수(順手)」와 「역수(逆手)」라는 파지법이 있습니다. 순수는 「찌르기」 공격에 쓰기 쉽고, 역수는 힘을 넣기 쉬운 등 각각의 장점이 있습니다.

순수

역수

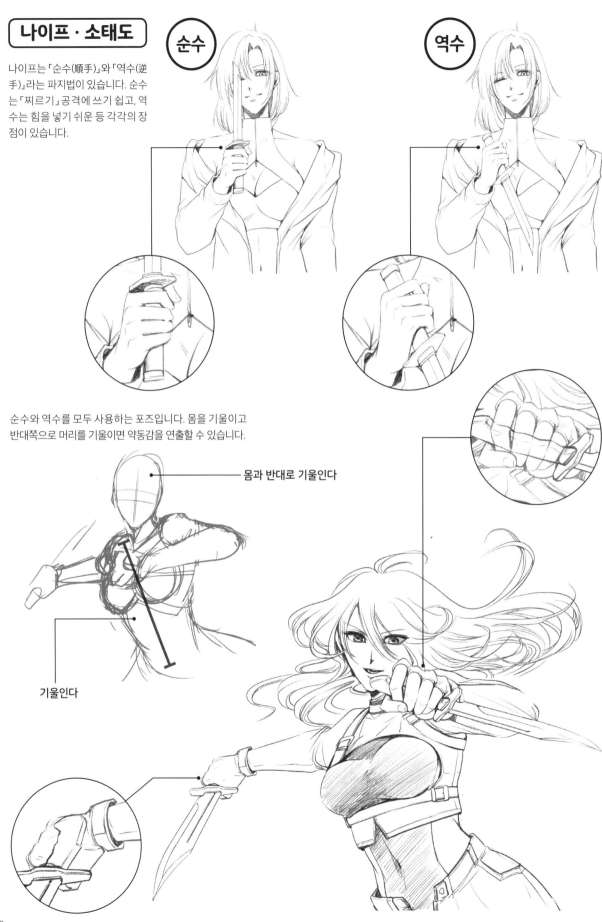

순수와 역수를 모두 사용하는 포즈입니다. 몸을 기울이고 반대쪽으로 머리를 기울이면 약동감을 연출할 수 있습니다.

몸과 반대로 기울인다

기울인다

나이프의 길이는 다양한데, 자루 부분은 보통 쥐기
쉬운 크기로 만듭니다.

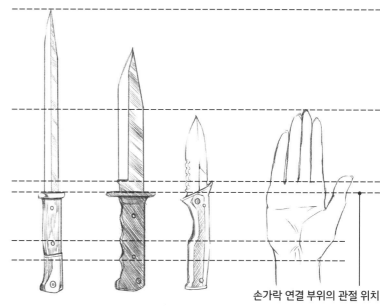

손가락 연결 부위의 관절 위치

역수로 잡은 자세입니다. 가벼운 무기
이므로 양손으로 힘껏 잡을 필요는 없
고, 반대쪽 손을 얹을 뿐입니다. 곧게 편
자세에서 머리만 살짝 기울이고 올려다
보는 표정을 그리면, 용맹한 인상이 됩
니다.

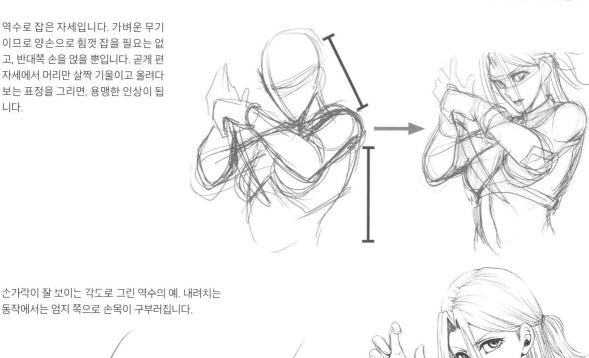

손가락이 잘 보이는 각도로 그린 역수의 예. 내려치는
동작에서는 엄지 쪽으로 손목이 구부러집니다.

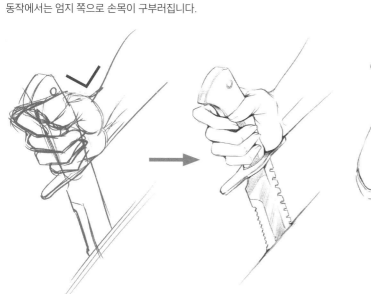

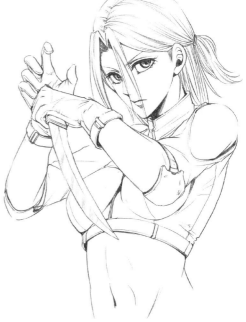

해머

무척 무겁고 다루기 힘든 무기입니다. 픽션에서는 가볍게 휘두르는 묘사가 많지만, 무게를 전혀 표현하지 않으면 장난감처럼 보입니다. 적당한 무게를 표현하는 방법을 찾아보세요.

한쪽 발을 쭈욱 길게 뻗은 포즈를 잡으면 무게보다는 멋이 강조됩니다. 취향에 따라 차이가 있겠지만, 무게를 강조하고 싶다면 길게 뻗은 포즈보다 게 다리처럼 그리는 편이 좋습니다.

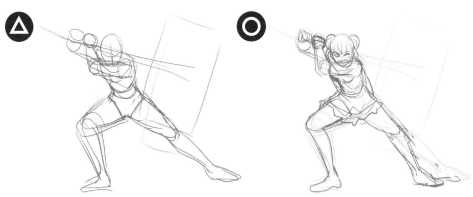

너무 무거운 무기이므로, 등을 곧게 편 채로 들어 올릴 수 없습니다. 용맹한 모습을 그리고 싶을 때는 지면에 내리면 그럴 듯합니다.

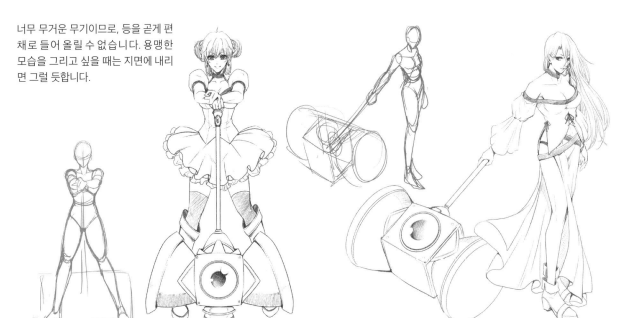

휘두르는 장면 묘사입니다. 뒤로
너무 많이 젖히면 무게에 눌린 것
처럼 보이기도 합니다. 머리를 약
간 세우고 무릎을 굽혀 힘껏 버티
는 모습의 파워풀한 포즈로 조절
했습니다.

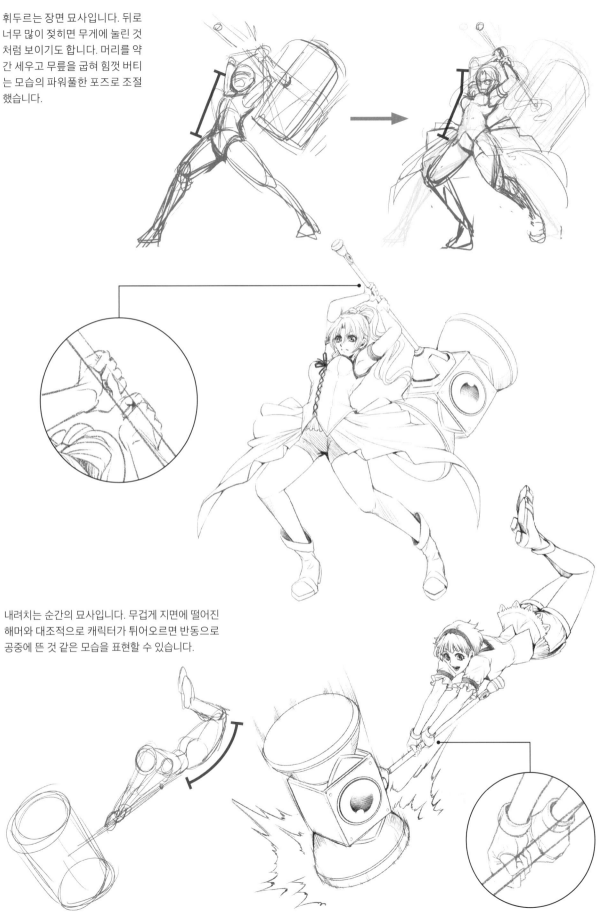

내려치는 순간의 묘사입니다. 무겁게 지면에 떨어진
해머와 대조적으로 캐릭터가 튀어오르면 반동으로
공중에 뜬 것 같은 모습을 표현할 수 있습니다.

무거운 검의 일격

검사가 강력한 참격을 내지르는 순간입니다. 이번 장에서 배운 테크닉을 바탕으로 「가볍고 약한 공격」이 아니라 「강하고 무거운 공격」으로 보이게 완성해봅시다.

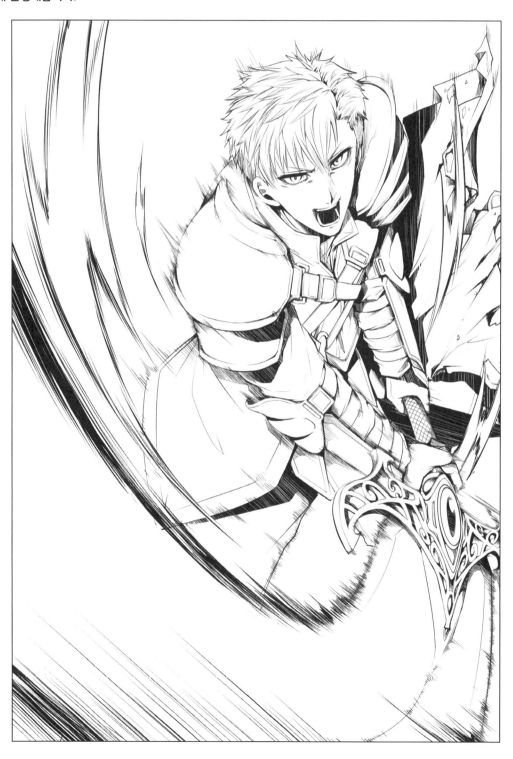

캐릭터 설정

이번에는 작화에 들어가기 전에 캐릭터 디자인을 정하고 체격과 복장, 무기의 크기 등을 설정합니다.
그릴 캐릭터의 이미지는 큰 검을 자유자재로 휘두르는 검사입니다. 단련된 몸은 폭이 넓고, 서 있는 모습도 당당합니다. 검의 크기는 날 부분이 허리 높이까지 옵니다. 이 설정을 기준으로 박력이 있는 장면에 어울리는 검을 그립니다.

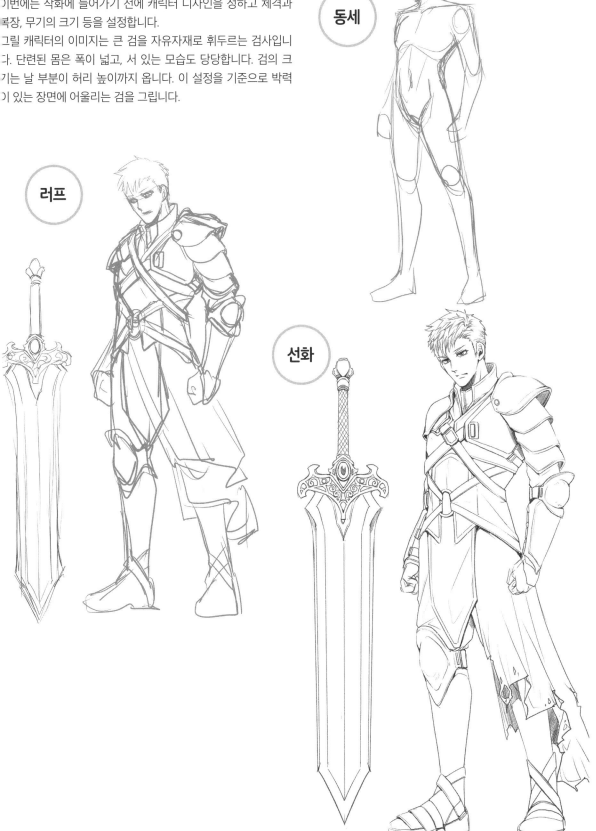

동세

러프

선화

러프 이미지 작성

안1 : 베기

❶ 어떤 포즈나 구도가 「무거운 검의 일
격」을 표현할 수 있을지, 몇 가지 아이
디어를 구상하고 실제 작업에 들어갑
니다. 먼저 옆으로 베는 참격 포즈입니
다. 앞으로 숙인 자세로 턱을 당깁니
다. 다리는 그리지 않지만 두 다리를 벌
린 안정적인 자세가 이미지입니다.

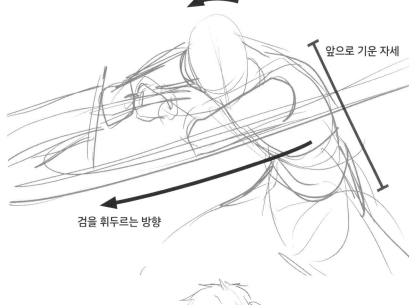

앞으로 기운 자세

검을 휘두르는 방향

❷ 밑그림 상태입니다. 허리를 낮추고 어
깨를 내민 포즈로 참격의 강력함을 강
조합니다. 만약 자세가 너무 곧으면 가
벼운 일격으로 보일 것입니다.

❸ 검의 궤도를 그리고 효과선을 더하면
박력이 생깁니다. 적과 서로 노려보는
박진감 있는 표정이 되도록 팔에 가려
진 입 부분도 그려 넣습니다.

안2 : 기본 자세

❶ 참격을 내지르기 전에 자세를 잡은 포즈입
니다. 올려다보는 로우앵글이므로, 앞쪽의
다리는 크고, 안쪽의 얼굴은 작게 보입니
다. 양쪽 어깨를 잇는 선과 양쪽 팔꿈치를
잇는 선이 거의 평행이 되도록 그립니다.

몸을 기울인다

❷ 적과 비스듬히 대치하도록 자세
를 잡고 양손으로 검을 확실히
움켜쥡니다. 검은 윗변이 넓어지
도록 과장해 박력을 더합니다.

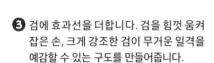

❸ 검에 효과선을 더합니다. 검을 힘껏 움켜
잡은 손, 크게 강조한 검이 무거운 일격을
예감할 수 있는 구도를 만들어줍니다.

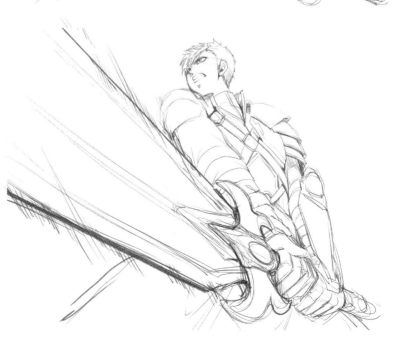

안3 : 내려치기

❶ 검을 내려치는 순간의 러프 이미지입니다. 두 다리를 앞뒤로 벌려 안정감을 만들면서, 검사의 자세가 반측면이 되는 구도로 약동감을 연출합니다.

비스듬한 자세

앞뒤로 힘껏 버틴다

❷ 러프 이미지를 바탕으로 밑그림을 그립니다. 캐릭터 설정에 따라 머리 모양과 복장을 그려 넣습니다.

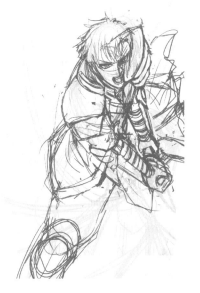

❸ 내려치는 검도 그려 넣습니다. 앞쪽이 크게 보이는 광각렌즈 느낌으로 검을 크게 왜곡해서 그리면 박력이 생깁니다.

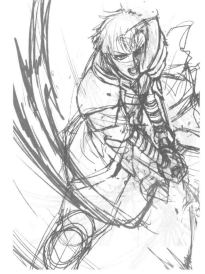

❹ 검의 작화입니다. 자루 부분도 변형해서 그립니다. 완성 일러스트에서는 거의 손으로 가려지는 부분이지만, 확실히 그려서 형태를 잡아두면 그림의 설득력이 강해집니다.

❺ 손을 확대한 모습입니다. 왜곡된 검의 형태로 박력을 더했으므로, 손도 거기에 맞게 수정합니다. 안쪽 손을 작게, 앞쪽 손을 크게 그립니다.

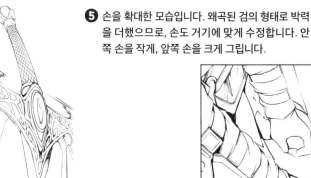

음영 표현~마무리

❶ 이번에는 안3을 완성합니다. 견 갑과 완갑을 칠합니다. 장갑이 겹친 부분은 아래에 음영을 더 합니다. 둥그스름한 부분에는 흐릿한 흰색으로 뿌연 광택을 넣으면, 장난감 같은 광택을 지 우고 질감을 살릴 수 있습니다.

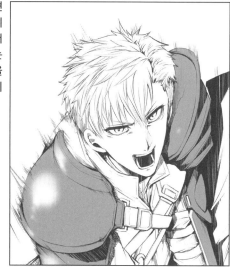

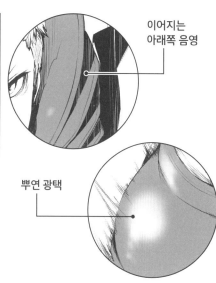

이어지는 아래쪽 음영

뿌연 광택

❷ 견갑을 고정하는 밴드 부분, 망토 부분 등에 색을 올립니 다. 밴드가 이어지는 부분과 망토 주름의 우묵만 부분 등 에 진한 음영을 넣습니다.

❸ 머리카락과 얼굴에도 회색으로 질감과 음영 표현을 더하고, 견 갑에도 한층 진한 음영을 더해 입체감을 살립니다.

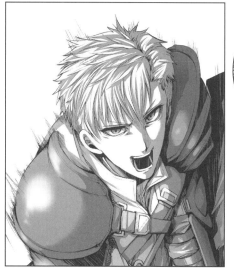

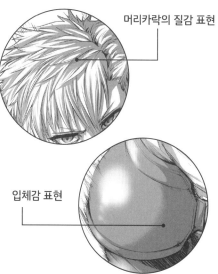

머리카락의 질감 표현

입체감 표현

날 부분에 그러데이션을 넣는 등 정리하고, 검은 점 효과를 더하면 완성입니다. 검은 부분과 하얀
부분의 대비를 의식한 채색으로 무겁고 강력한 일격이 느껴지는 일러스트가 되었습니다.

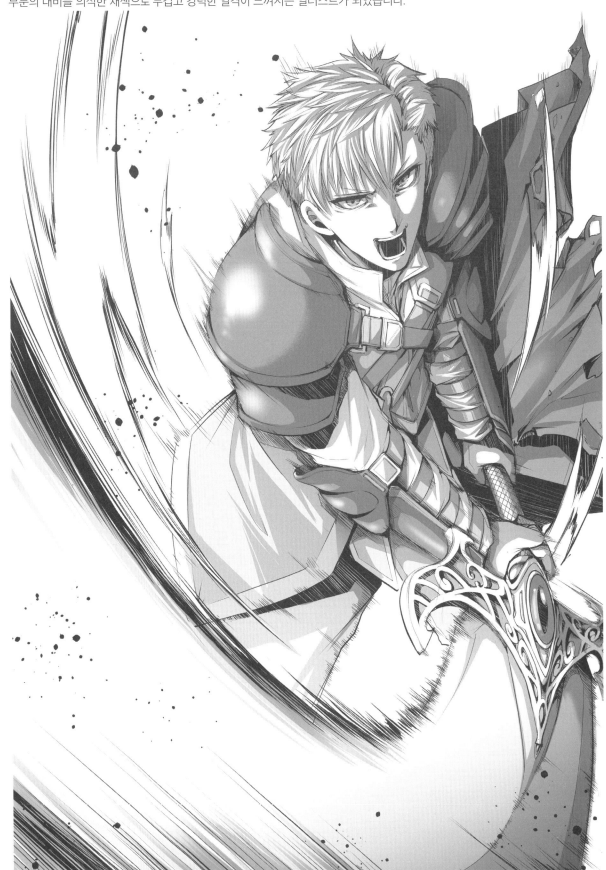

제2장
「인물+인물」의
무거움 · 가벼움 표현

「인물+인물」의 무거움 · 가벼움이란

서로의 포즈가 변한다

사람이 사람을 안거나 기대면 서로의 포즈가 변합니다. 포즈의 변화를 명확하게 파악하고 그리는 것이 무게 표현의 요령입니다.

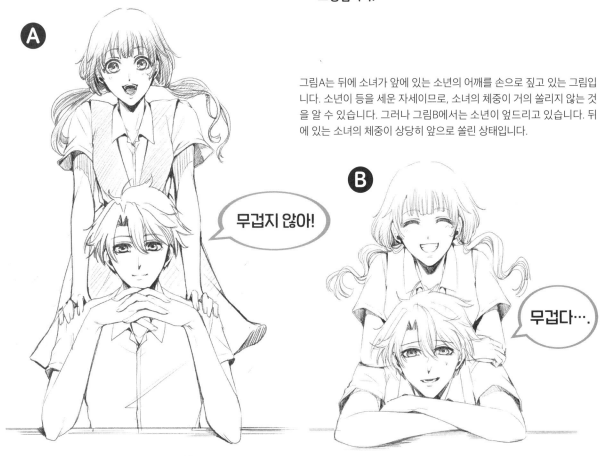

그림A는 뒤에 소녀가 앞에 있는 소년의 어깨를 손으로 짚고 있는 그림입니다. 소년이 등을 세운 자세이므로, 소녀의 체중이 거의 쏠리지 않는 것을 알 수 있습니다. 그러나 그림B에서는 소년이 엎드리고 있습니다. 뒤에 있는 소녀의 체중이 상당히 앞으로 쏠린 상태입니다.

무겁지 않아!

무겁다….

그림C는 소녀가 미끄러져 앞으로 넘어지는 장면입니다. 앞에 있는 소년의 짓눌린 모습으로, 넘어져서 앞으로 덮친 것을 알 수 있습니다.
이런 식으로 사람과 사람의 무게로 서로의 포즈가 변합니다.

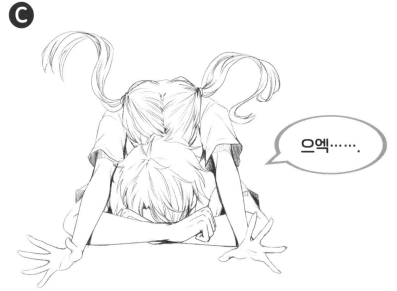

으엑…….

앞 페이지의 두 사람을 옆에서 살펴보겠습니다. 소녀가 상체를 숙여
체중이 쏠릴수록 소년도 무게의 영향으로 앞으로 크게 숙였습니다.

A
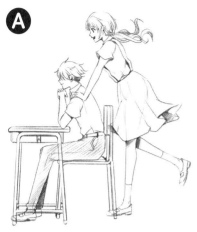

B
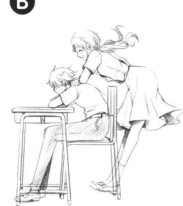

C
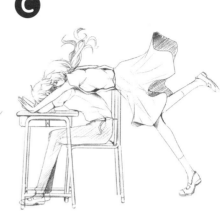

이쪽은 서로 다가서는 두 사람의 그림입니다.
한쪽이 기대면 다른 한쪽이 지탱하듯이 자연
스럽게 손을 움직입니다.「인물＋인물」의 무
게 표현에서는 이런 식으로 캐릭터가 능동적
으로 상대를 받아주는 동작을 그립니다.

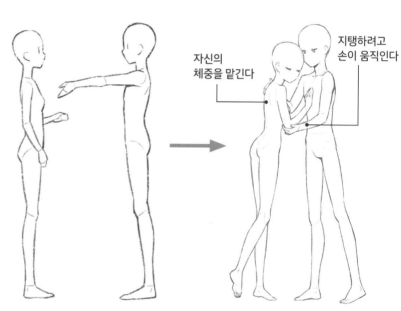

자신의
체중을 맡긴다

지탱하려고
손이 움직인다

몸을 밀착시키거나 기대는 동작 외에도 스
스로 상대를 들어 올리는 동작도 있습니다.
이런 표현을 잘 사용하면 폭넓은 장면을 그
릴 수 있게 됩니다.

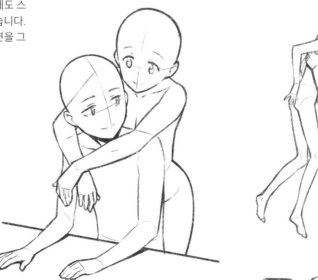

인물과 인물의 다채로운 포즈를 그린다

몸을 기대는 포즈

상대가 뒤에서 다가와 기대는 포즈를 중심으로 살펴보겠습니다.

업힌다

앉아 있는 상대의 뒤로 다가가 업히는 포즈입니다.
앞에 있는 캐릭터의 자세로, 올라탄 캐릭터의 체중과
상황을 표현해보세요.

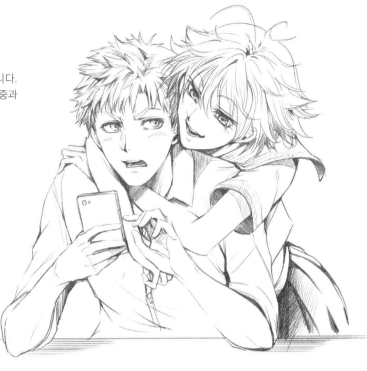

평범히 업히는 장면을 그린다
면 앞에 있는 소년을 약간 기울
여도 충분합니다. 뒤의 소녀도
체중이 앞으로 쏠리므로, 기울
인 자세로 그립니다.

반대로 앞으로 기울인 정도를 줄이면「가벼움 표현」도 가능
합니다. 아래의 그림에서는 소녀가 중력에 영향을 받지 않는
(공중에 뜰 수 있다) 캐릭터로 보입니다.

앞으로 기운다

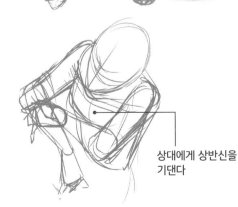

상대에게 상반신을
기댄다

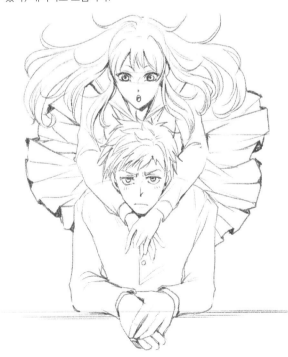

086

업히는 캐릭터의 포즈는 큰 공을 끌어안는 모습을 생각하면 그리기 쉽습니다. 상체를 앞으로 기울인 자세에서는 등이 둥그스름해집니다.

업는 쪽은 무게를 지탱하려고 자연스럽게 다리를 벌립니다. 팔을 벌려서 밸런스를 잡으려는 동작이 나타납니다. 업힌 소녀의 다리가 공중에 떠 있으면, 달려와서 올라탄 인상이 됩니다.

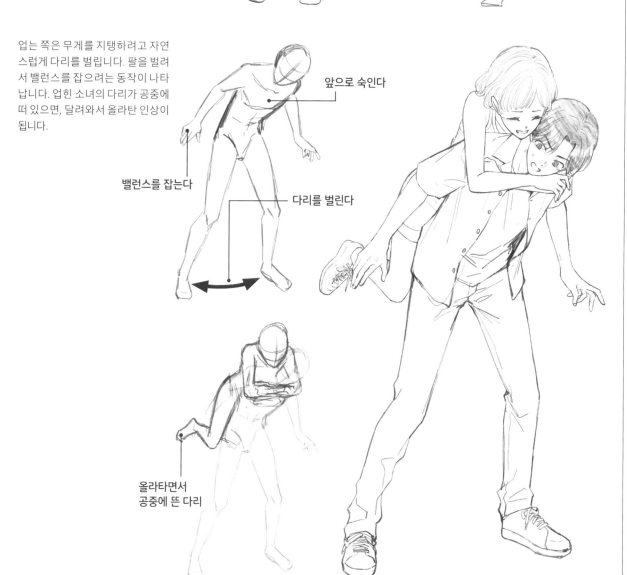

앞으로 숙인다

밸런스를 잡는다

다리를 벌린다

올라타면서
공중에 뜬 다리

업기

정면에서 본 앵글에서는 업힌 인물의 모습이 거의 보이지 않습니다. 하지만 보이지 않는 부분의 인체도 그려보세요.

업힌 인물이 어떤 자세인지, 충분히 파악하고 업은 포즈를 그리면 설득력 있는 일러스트가 됩니다. 업은 인물의 상반신은 앞으로 약간 기울면 자연스럽습니다.

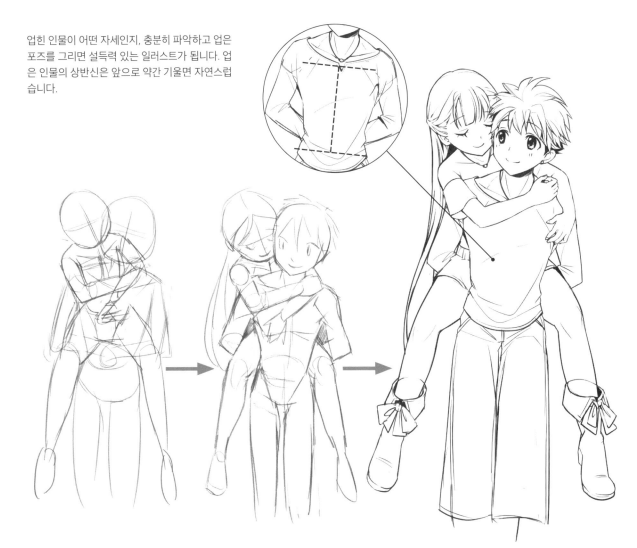

업은 자세를 반측면에서
본 모습입니다. 업은 쪽이
등을 곧게 세우면 업힌 쪽
이 가벼워 보입니다. 업은
쪽이 상체를 크게 숙이면
애쓰고 있다는 인상이 됩
니다.

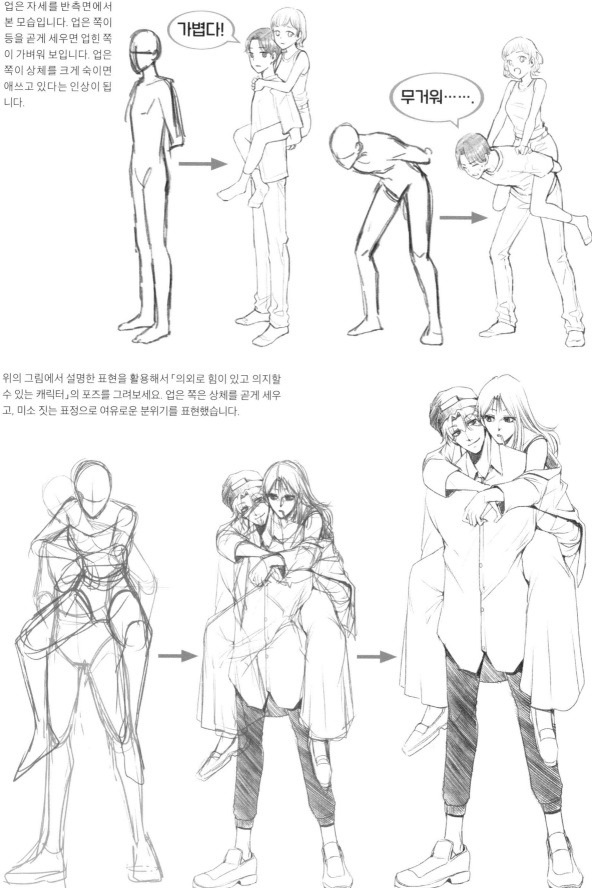

가볍다!

무거워…….

위의 그림에서 설명한 표현을 활용해서「의외로 힘이 있고 의지할
수 있는 캐릭터」의 포즈를 그려보세요. 업은 쪽은 상체를 곧게 세우
고, 미소 짓는 표정으로 여유로운 분위기를 표현했습니다.

이번 업힌 포즈는 변화구입니다. 업은 쪽이 자세를 완전히 낮추고 있지만, 약한 인상은 아닙니다. 손으로 지면을 짚고 같은 방향을 바라보게 해, 공통의 적과 맞서는 강인함을 연출했습니다.

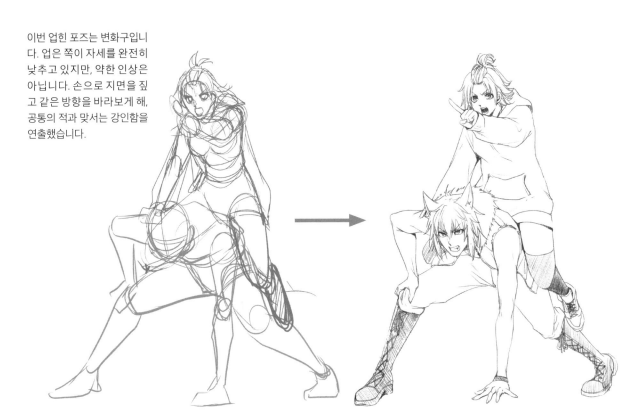

강하게 달라붙은 포즈입니다. 업은 쪽의 자세가 뒤로 젖혀서, 뒤에서 강하게 끌어당겨 괴로운 상태를 표현했습니다.

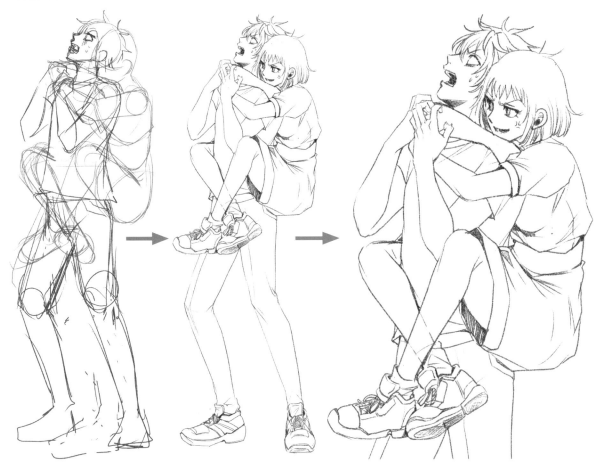

즐거운 한때를 보내는 업힌 포즈입니다. 업은 소년의 포즈부터 살펴보겠습니다. 단순히 앞으로 숙인 자세를 그리면 무거워서 괴로운 인상이 되기 쉽습니다. 다리를 곧게 펴면 「전혀 힘들지 않은」 분위기가 됩니다.

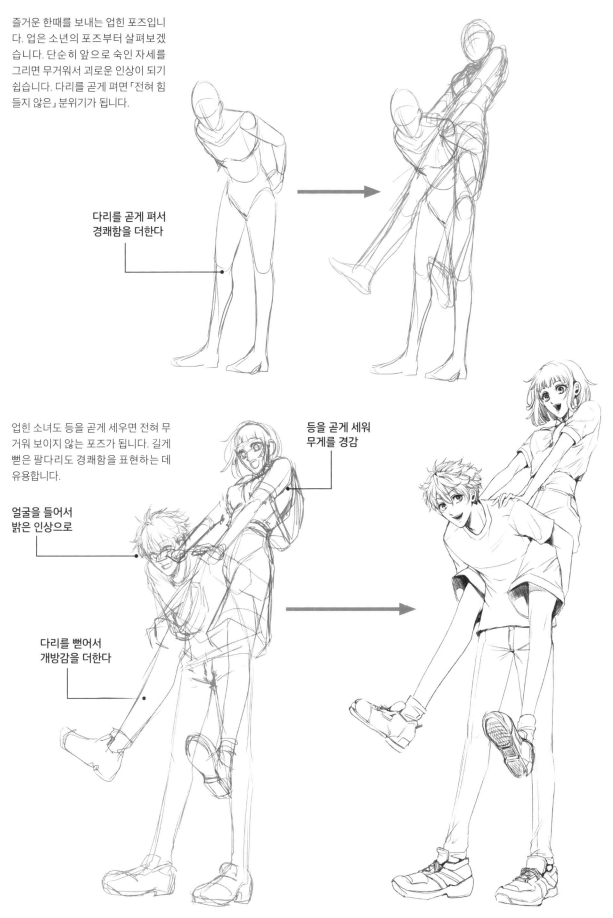

다리를 곧게 펴서
경쾌함을 더한다

업힌 소녀도 등을 곧게 세우면 전혀 무거워 보이지 않는 포즈가 됩니다. 길게 뻗은 팔다리도 경쾌함을 표현하는 데 유용합니다.

등을 곧게 세워
무게를 경감

얼굴을 들어서
밝은 인상으로

다리를 뻗어서
개방감을 더한다

끌어안는 포즈

몸을 맡기는 포즈와 달리 무게를 지탱하는 쪽이 자신의
의지로 들어 올리는 동작이 들어갑니다.

안아 올린다

상대의 체중을 지탱하기
위해 몸을 뒤로 젖히고 손
을 엉덩이 밑으로 돌려서
안정적으로 안습니다.

엉덩이 밑을 받친다

크게 젖힌다

몸을 젖히지 않고 곧게 뻗은 자세로 그리면
「무거운 몸을 들어 올리는 느낌」이 없습니다.

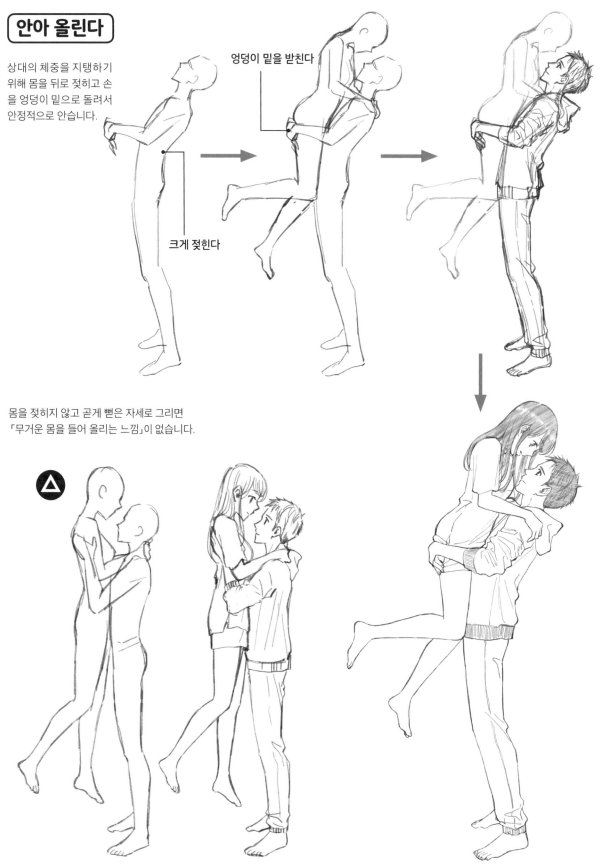

체중을「맡길 때」는 앞으로 상체를 숙인 자세가 되지만, 사람의 무게를「안아 올릴 때」는 반대로 젖힌 자세가 됩니다. 젖힌 정도로 무게를 조절할 수 있습니다. 이 포인트를 알고 앞 페이지의 포즈보다 경쾌한 인상의 포즈를 그려보세요.

맡긴다

젖힌다!

지탱하는 쪽의 젖힌 정도를 조절해 안긴 쪽이 앞으로 너무 기울지 않게 한 자세입니다. 또한 다리를 띄워서 악센트를 더하면, 경쾌한 느낌으로 안아 올린 포즈가 됩니다.

앞으로 너무 기울지 않는다

살짝 젖힌다

공중에 뜬 다리

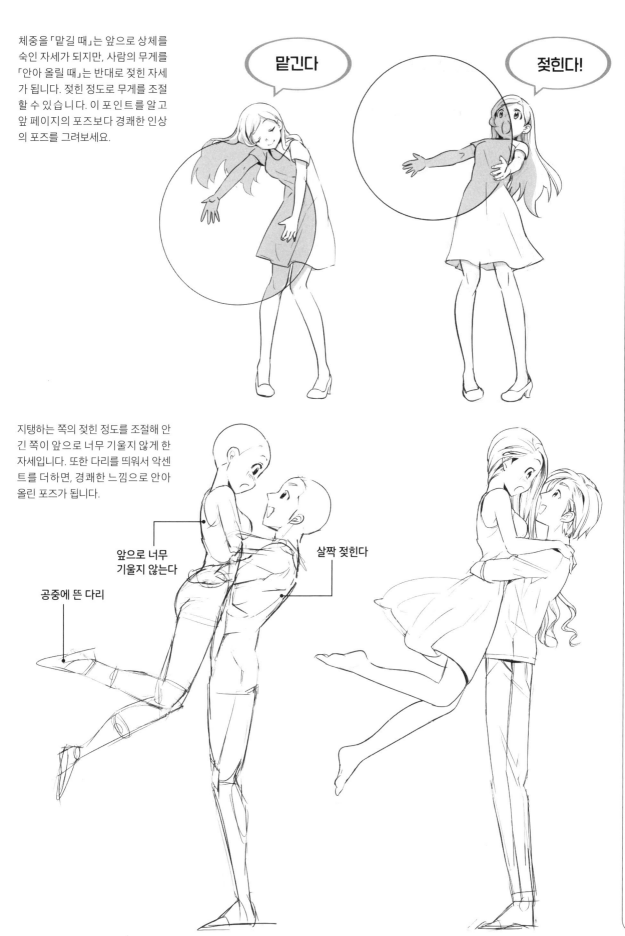

끌어안는다

안아 올린 다음 끌어안는 장면입니다. 몸통을 밀착시키면 얼굴이 엇갈리거나 안아 올린 쪽의 다리가 상대와 겹치는 특징이 나타납니다.

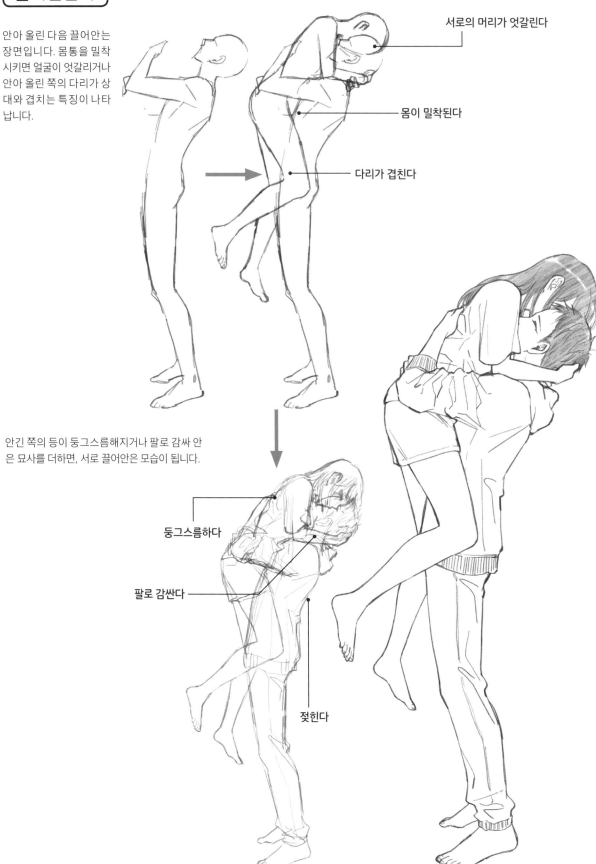

서로의 머리가 엇갈린다

몸이 밀착된다

다리가 겹친다

안긴 쪽의 등이 둥그스름해지거나 팔로 감싸 안은 묘사를 더하면, 서로 끌어안은 모습이 됩니다.

둥그스름하다

팔로 감싼다

젖힌다

공주님안기

공주님안기는 로맨틱한 장면의 대표주자이지만, 여성의 무게를 강조하면 어색한 느낌이 됩니다. 이번에는 몸을 곧게 세운 여유로운 남성의 포즈를 그려보겠습니다.

앞으로 기울지 않는다

손의 형태를 잡는다

안긴 여성의 포즈도 그립니다. 손은 완성했을 때에 가려지지만, 남성의 어깨에 올린 상태로 형태를 잡습니다.

남녀의 포즈를 겹치고 옷과 머리카락, 표정을 그려 넣습니다. 실제로는 몸을 곧게 세운 상태로 여성을 안는 것이 무척 힘들지만, 일부러 만화다운 「가벼운 표현」으로 멋지게 완성했습니다.

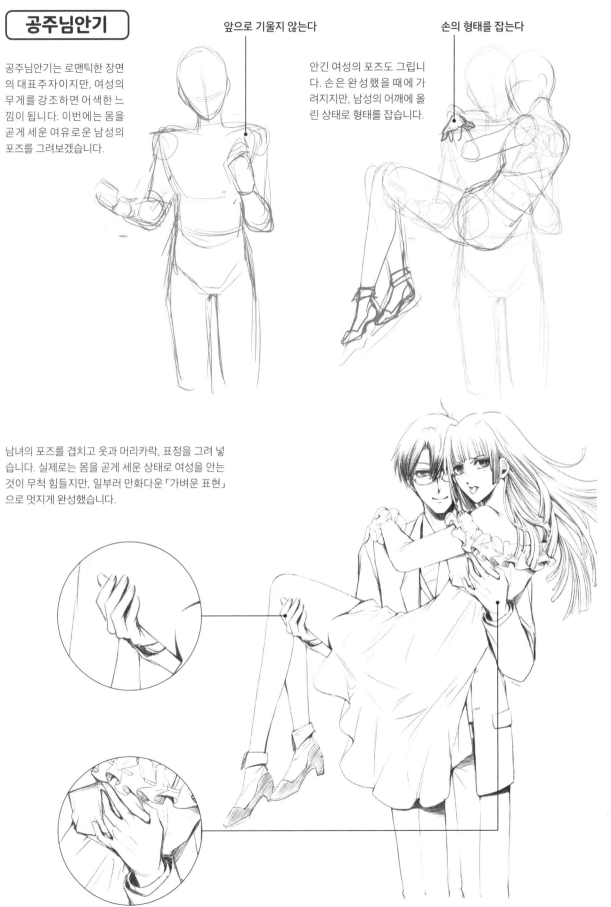

앞 페이지의 두 사람을 개그 버전으로 그린 것입니다. 게처럼 다리를 벌리고 무게를 버티는 모습을 그리면 장르가 개그로 바뀝니다.

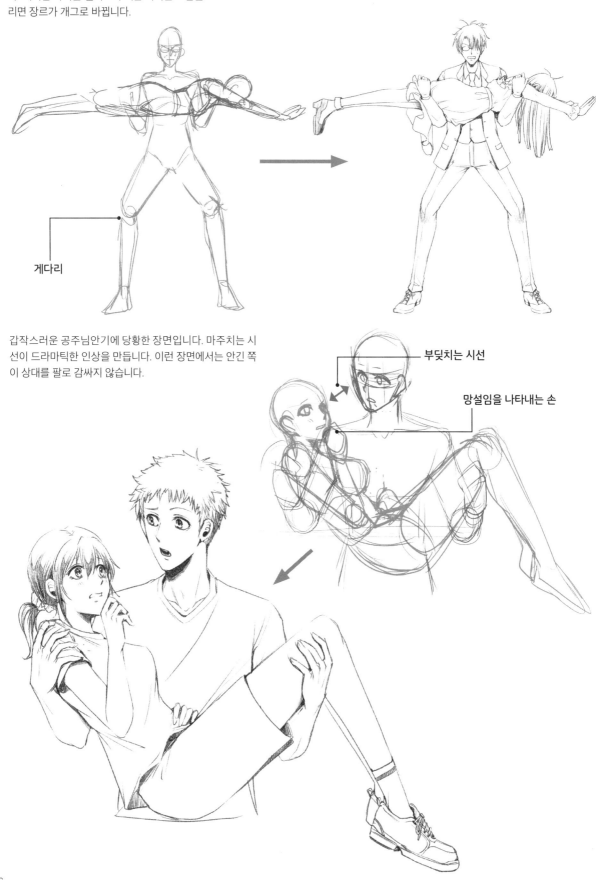

게다리

갑작스러운 공주님안기에 당황한 장면입니다. 마주치는 시선이 드라마틱한 인상을 만듭니다. 이런 장면에서는 안긴 쪽이 상대를 팔로 감싸지 않습니다.

부딪치는 시선

망설임을 나타내는 손

기절한 여성을 안아 올린 장면입니다. 의식을 잃
으면 손이 아래로 처지고, 머리를 뒤로 젖힙니다.
먼저 여성의 포즈를 잡고 「어디를 지탱하는지」대
강 위치를 잡습니다.

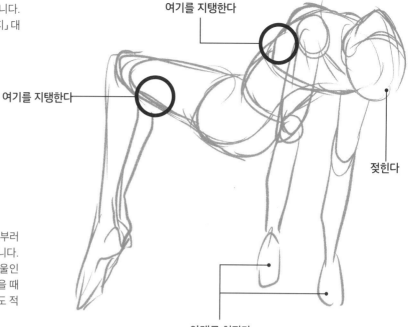

여기를 지탱한다

여기를 지탱한다

젖힌다

아래로 처진다

멋진 공주님안기를 그려왔지만, 이번에는 일부러
리얼한 「무게」를 표현한 포즈를 그려보았습니다.
남성의 무릎은 크게 구부러지고, 앞으로 기울인
자세가 됩니다. 리얼한 무게를 표현하고 싶을 때
외에도 힘이 약한 남성을 강조하는 장면에도 적
합합니다.

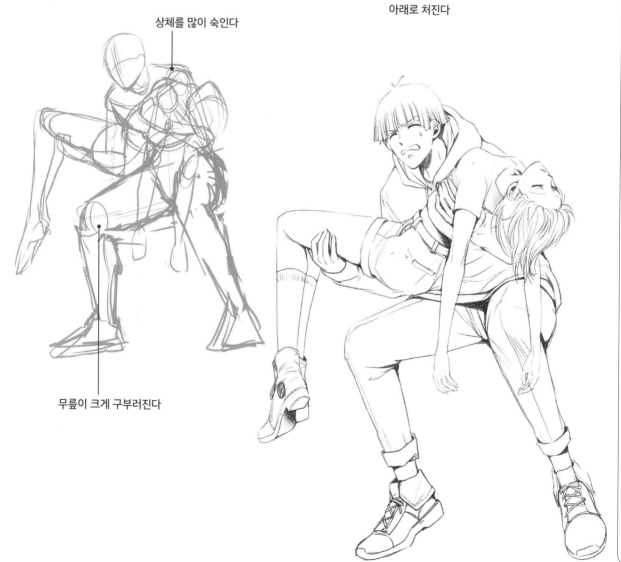

상체를 많이 숙인다

무릎이 크게 구부러진다

그 외 포즈

몸을 맡기거나 안는 것 외에도 여러 캐릭터가 등장하는 장면에는 다양한 포즈가 있습니다.

받아준다

러프

넘어질 것 같은 소녀를 받아주는 장면입니다. 밸런스가 무너진 것을 표현하려고 소녀의 몸을 크게 기울였습니다. 쓰러질 것 같으면 무의식적으로 손을 앞으로 내밉니다.

몸 전체를 크게 기울인다

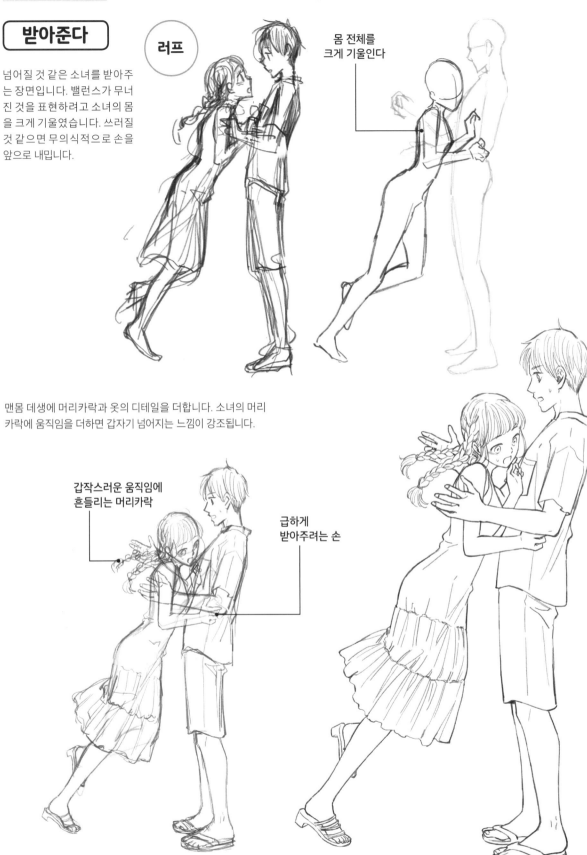

맨몸 데생에 머리카락과 옷의 디테일을 더합니다. 소녀의 머리카락에 움직임을 더하면 갑자기 넘어지는 느낌이 강조됩니다.

갑작스러운 움직임에 흔들리는 머리카락

급하게 받아주려는 손

반측면 앵글의 경우. 받아주는 청
년을 그린 뒤에 쓰러지는 소녀의
실루엣을 그립니다. 소녀의 발을
지면에서 완전히 떨어진 상태로
그리면 쓰러지는 인상이 강해집니
다.

불안정하게 뜬 발

디지털 작업은 소녀와 청년의 레이어를 나누고 각각 옷을 그리면
편합니다. 완성 일러스트에서는 청년의 옷이 많이 가려지는데,
보이지 않는 부분도 그려두면 위화감 없이 완성할 수 있습니다.

이쪽은 소녀가 청년을 받아주는 장면입니다. 몸뿐 아니라 머리도 앞으로 쏠리고 팔도 아래로 처지면, 청년이 의식을 잃은 상태로 보입니다. 청년의 무게가 앞으로 쏠리므로, 소녀가 팔로 감싸서 지탱하게 됩니다.

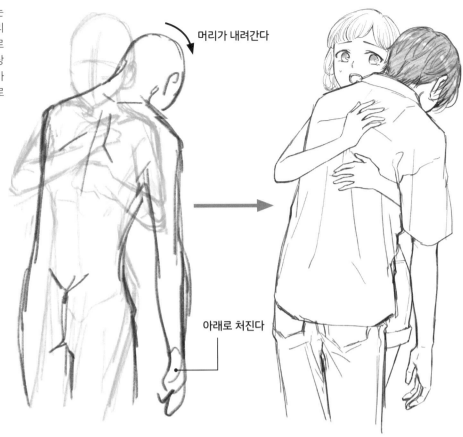

머리가 내려간다

아래로 처진다

의자에 앉은 청년이 소녀를 받아내는 장면입니다. 소녀가 정신을 잃은 상태이므로, P98~99의 예와 달리, 청년에게 상당한 무게가 쏠립니다. 청년을 상체가 기운 자세로 그리면 소녀의 무게를 지탱하는 느낌을 표현할 수 있습니다.

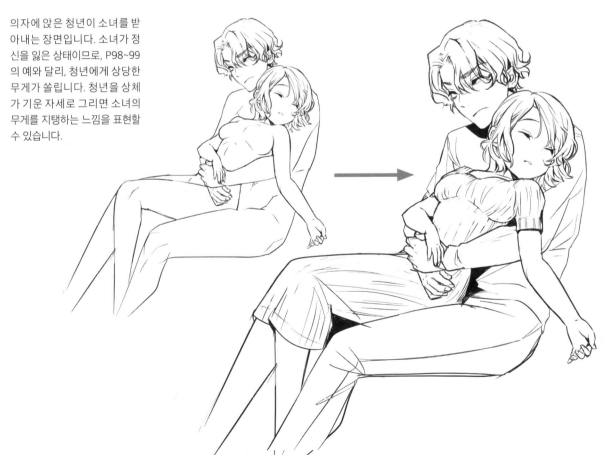

끌어당겨서 옮긴다

의식을 잃은 소년을 옮기는 장면입니다. 의식을 잃은 사람의 무게를 들어 올리는 것은 무척 힘든 일입니다. 힘이 약한 소녀는 두 다리를 벌리고 힘껏 당기지 않으면 움직이지 않습니다.

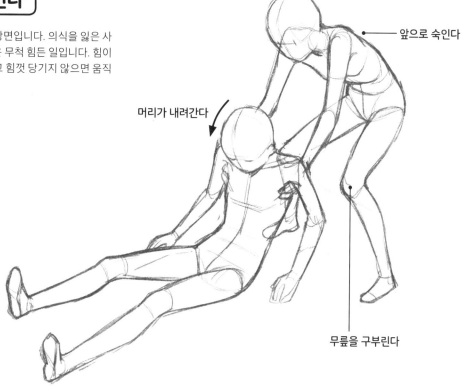

앞으로 숙인다

머리가 내려간다

무릎을 구부린다

쓰러진 소년의 뒤에 서서 두 손으로 일으킵니다.
필연적으로 소녀의 양쪽 어깨와 팔꿈치, 소년의
양쪽 어깨를 잇는 선은 평행입니다.

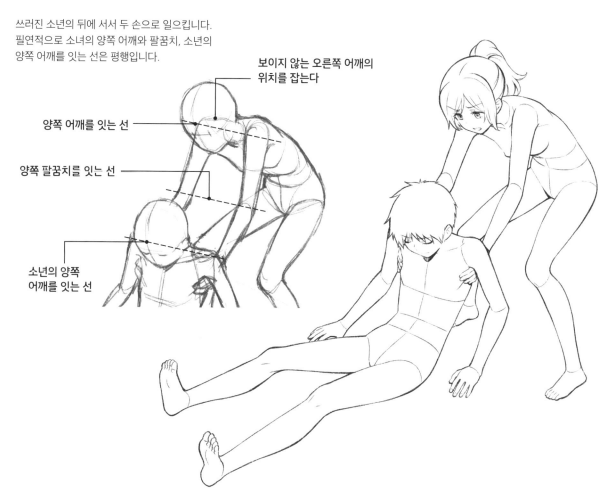

보이지 않는 오른쪽 어깨의
위치를 잡는다

양쪽 어깨를 잇는 선

양쪽 팔꿈치를 잇는 선

소년의 양쪽
어깨를 잇는 선

일러스트 메이킹
몸을 기댄다

나무그늘에서 한적한 시간을 보내는 두 사람. 소녀가 청년에게 기대고 있습니다. 어색하지 않은 자연스러운 인상을 표현하려면, 몸이 겹치는 부분을 그리고, 편안한 포즈 묘사가 중요합니다. 부드러운 분위기의 일러스트를 그리고 싶어서, 대비가 강한 채색을 피하고, 부드러운 음영 표현으로 완성했습니다.

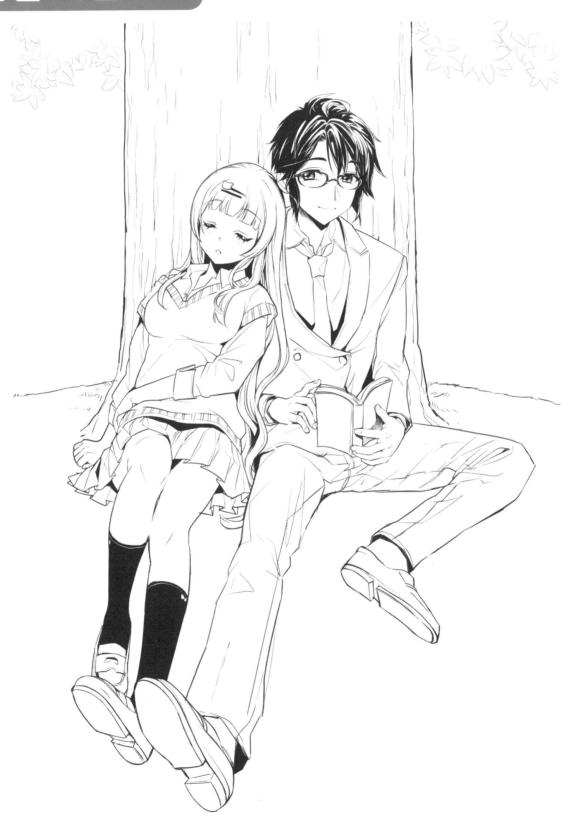

러프~선화

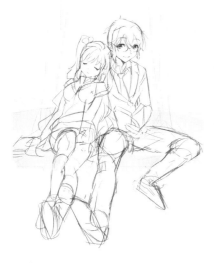

❶ 그리고 싶은 장면을 떠올리면서 러프를 그립니다. 책을 보다가 손을 멈추고 소녀를 따뜻하게 지켜보는 청년의 모습을 상상하면서 장면을 그려 나갑니다.

❷ 두 사람의 포즈를 맨몸 데생으로 그립니다. 몸을 기울인 상태를 표현하려고 소녀의 상반신을 기울이고, 청년의 어깨와 겹치게 했습니다.

❸ 복장을 그려 넣습니다(멋진 여성용 재킷을 그렸지만, 본래 남성용 재킷의 앞섶은 Y자입니다).

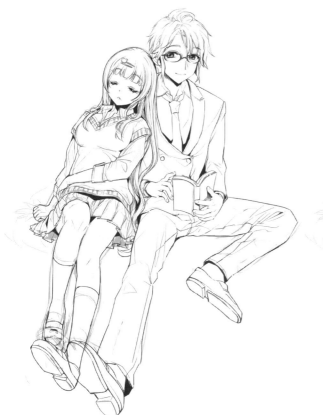
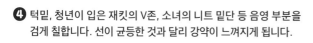

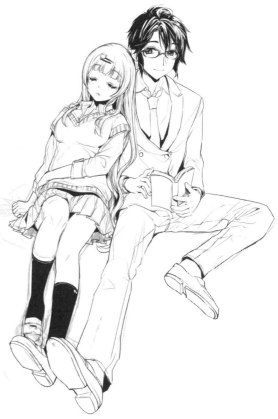

❹ 턱밑, 청년이 입은 재킷의 V존, 소녀의 니트 밑단 등 음영 부분을 검게 칠합니다. 선이 균등한 것과 달리 강약이 느껴지게 됩니다.

❺ 청년의 머리카락에 윤기 부분을 남기고 밑칠을 합니다. 소녀의 양말에도 밑색을 칠하고, 배경의 나무도 그려 넣으면 선화는 완성입니다.

음영 표현~마무리

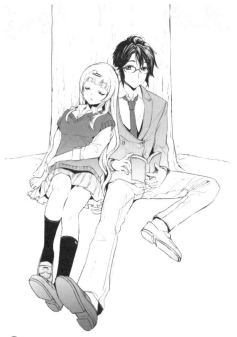

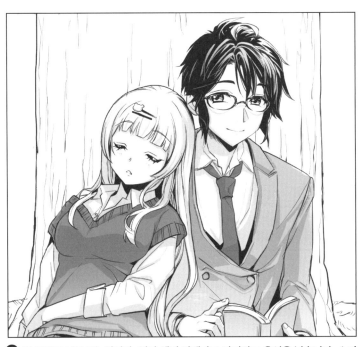

❶ 새 레이어를 작성하고 회색으로 칠합니다. 그러데 이션 기능을 사용해 옷과 구두, 책에 옅은 회색을 넣습니다.

❷ 이 장면은 나무그늘이지만, 일단 햇볕 아래라고 가정하고 음영을 넣습니다. 소녀의 가슴 밑, 스커트 안쪽과 홈, 청년의 옷 안쪽 부분 등입니다.

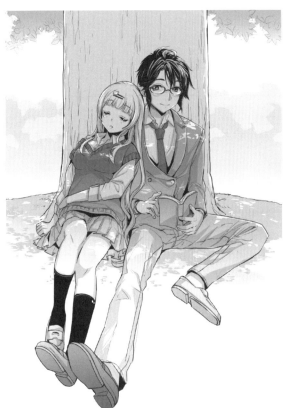

❸ 배경에 숲 실루엣을 그리고, 나무와 지면에 음영을 더합니다. 끝으로 레이어를 추가하고 모자이크 같은 흰색 빛 부분이 있는 음영 표현(햇살 표현)을 더하면 완성입니다.

음영 표현 비교

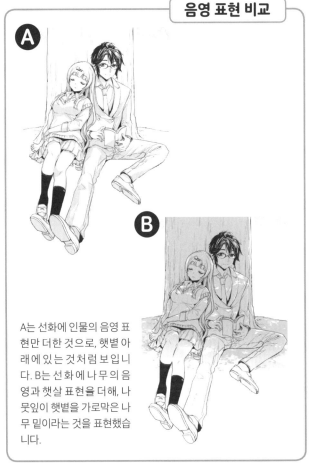

A는 선화에 인물의 음영 표현만 더한 것으로, 햇볕 아래에 있는 것처럼 보입니다. B는 선화에 나무의 음영과 햇살 표현을 더해, 나뭇잎이 햇볕을 가로막은 나무 밑이라는 것을 표현했습니다.

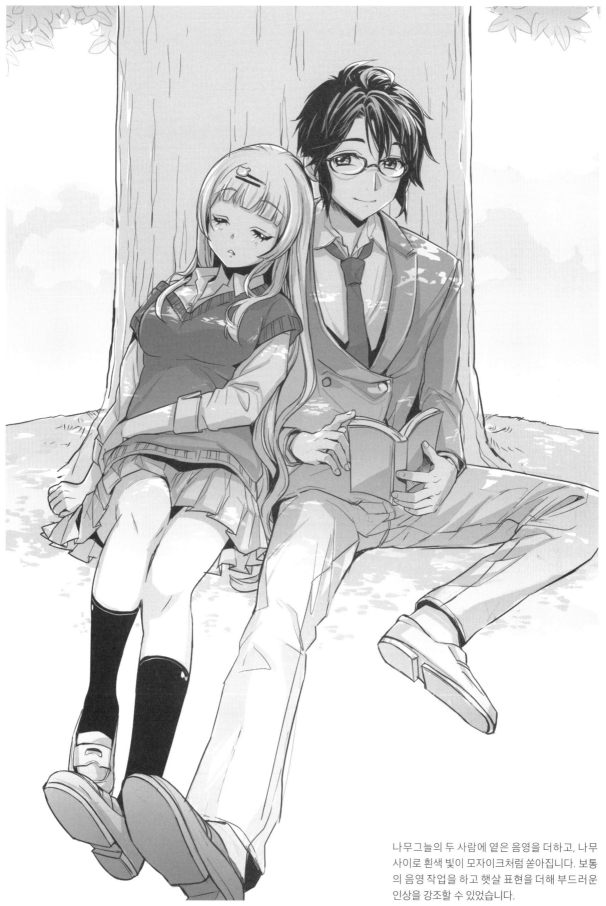

나무그늘의 두 사람에 옅은 음영을 더하고, 나무 사이로 흰색 빛이 모자이크처럼 쏟아집니다. 보통 의 음영 작업을 하고 햇살 표현을 더해 부드러운 인상을 강조할 수 있었습니다.

캐릭터의 체격은 「무거워 보인다」, 「가벼워 보인다」와 같은 인상에 크게 영향을 미칩니다. 목과 팔이 굵고, 몸통도 두꺼운 근육질인 캐릭터는 무거워 보입니다. 평범한 소년 캐릭터는 근육질 캐릭터보다 가벼워 보입니다.

본래 가벼운 캐릭터를 가볍게 그리는 것은 간단하지만, 무거워 보이게 표현하기는 어렵습니다. 반대도 마찬가지입니다. 이 책에서 소개하는 「무거움·가벼움 표현」을 활용할 필요가 있습니다.

가벼워 보여……

무거워 보여!

표현하고 싶은 이미지에 맞게 체격을 조절하는 방법도 있습니다. 근육의 굴곡을 강조하지 않고, 가늘고 긴 다리를 그리면 스마트하고 경쾌한 이미지. 목이 가늘고 어깨 폭도 좁으면, 가냘픈 이미지가 강해집니다.

같은 등신이라도 목은 굵게, 어깨 폭을 넓게, 팔다리 근육의 굴곡을 더한다 등의 묘사를 하면 안정적이고 존재감이 있는 캐릭터를 그릴 수 있습니다.

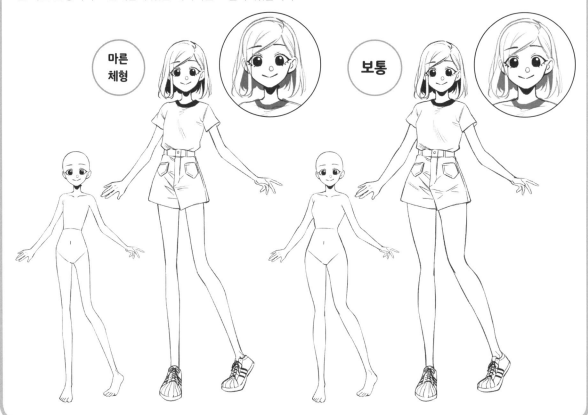

마른 체형

보통

제**3**장

「자신」의 무거움 · 가벼움 표현

자신의 무게란

자신의 무게로도 포즈는 변한다

물건이나 사람을 안지 않는 경우에도, 사람은 「자신의 체중」에 따라서 포즈가 달라집니다. 무거움·가벼움을 알고 그리면 다양한 장면을 표현할 수 있습니다.

평소 사람은 자신의 체중을 거의 의식하지 않습니다. 무게를 의식하는 순간은 체중계 위에 올라갔을 때뿐일지도 모릅니다.
그러나 사람에게는 물건과 마찬가지로 「무게」가 있고, 아래로 당기는 중력의 영향을 받습니다.

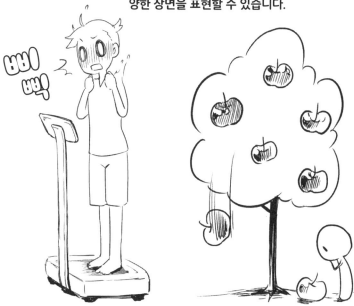

그림A는 돌부리에 걸려 넘어지는 장면입니다. 몸의 「무게」에 의해 앞으로 넘어지기 직전입니다. 걸려 넘어지면서 다리로 몸을 지탱할 수 없습니다. 한편 그림B 캐릭터는 카메라 삼각대처럼 다리를 벌리고 체중을 지탱하고 있어서 넘어질 일이 없습니다. 그냥 서있는 흔한 장면이지만, 무의식적으로 「무게」를 지탱하는 동작이 나타난 것입니다.

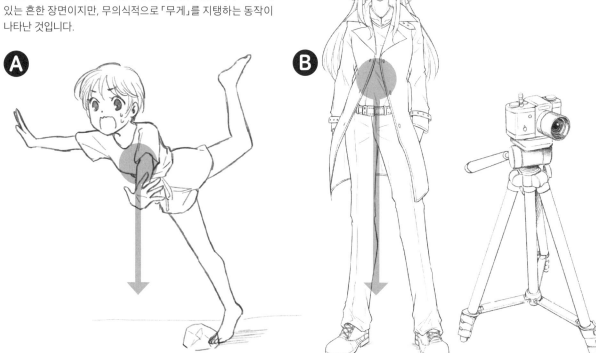

그림C는 등을 곧게 세우고 책상에 앉아 있는 장면입니다. 짧은 시간이라면 이 포즈를 유지할 수 있지만, 점차 지칩니다. 머리가 무거운 탓입니다.

시간이 경과하면 그림D처럼 책상에 팔꿈치를 대고 머리를 떠받치는 포즈가 됩니다. 이 또한 무의식중에 「무게」를 지탱하는 동작이 나타난 것입니다.

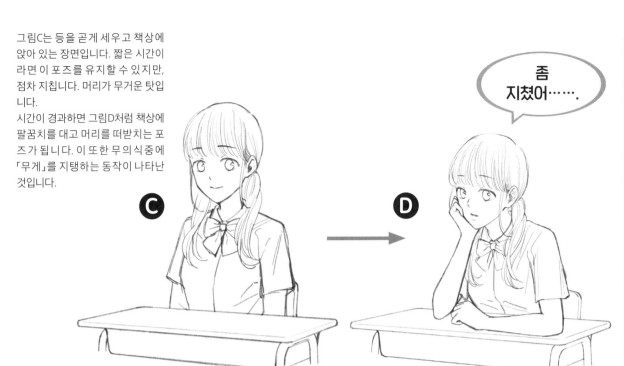

좀
지쳤어…….

그 외에도 벽에 기대거나 의자에 앉는 등 상황에 알맞게 어딘가에 의지하는 식으로 포즈에 변화가 나타납니다. 이런 동작을 그리면 더 자연스러운 인상의 캐릭터를 표현할 수 있습니다.

기본 자세를 그린다

안정적으로 서 있는 모습의 작화

지면 위에 발을 딛고 안정적으로 서 있는 모습을 표현하려면 무게를 지탱하는 발 묘사가 중요합니다.

두 다리를 살짝 벌린 기본적인 포즈입니다. 무척 간단해 보이지만, 「캐릭터가 공중에 뜬 것처럼 보인다」는 문제가 발생하기 쉽습니다. 발을 묘사하는 요령을 살펴보겠습니다.

 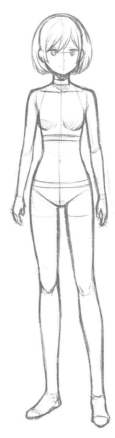 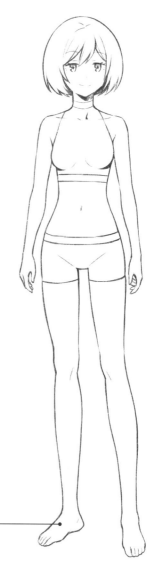

발밑에 지면의 가이드가 될 사각형 패널을 배치해보세요. 원근법으로 패널은 윗변이 좁은 사다리꼴이 됩니다. 발이 제대로 접지된 것으로 보이는지, 발의 방향을 잘 확인하고 그립니다.

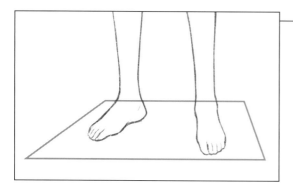

이쪽은 제대로 접지되지 않은 예입니다. 뒤꿈치가 떨어져 불안정해 보입니다. 발바닥과 발등의 각도를 패널과 비교하고, 수정하면 쉽습니다.

다리를 벌리고 서면 안정적으로 보이고, 다리를 오므리거나 한쪽 다리로만 서면 불안정해 보입니다. 몸을 기울이면 더욱 불안정해 보이지만, 경쾌함과 약동감 표현에 활용할 수 있습니다(자세한 설명은 P116~).

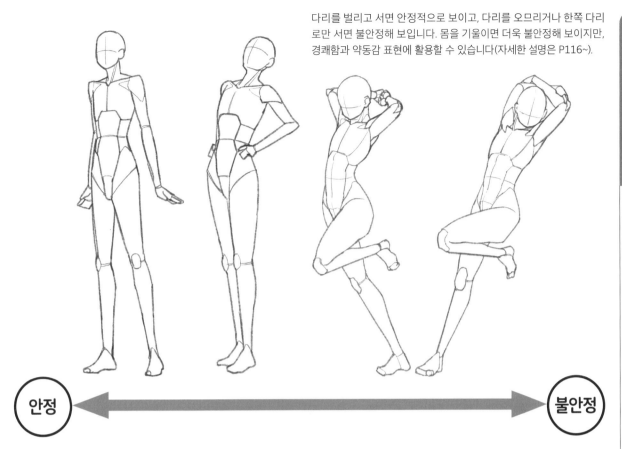

안정 ⟷ 불안정

이런 묘사는 카메라의 삼각대를 떠올려보면 이해하기 쉽습니다. 카메라의 무게를 지탱하는 다리는 크게 벌릴수록 안정적으로 보입니다.

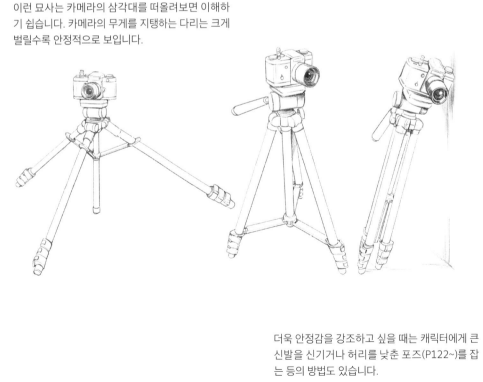

더욱 안정감을 강조하고 싶을 때는 캐릭터에게 큰 신발을 신기거나 허리를 낮춘 포즈(P122~)를 잡는 등의 방법도 있습니다.

다양한 서 있는 포즈

자신의 다리로 체중을 지탱하는 것 외에도 벽에 기대거나 책상에 팔을 괴는 등 다양한 서 있는 포즈를 그려보세요.

벽에 기대다

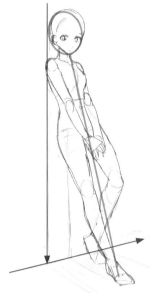

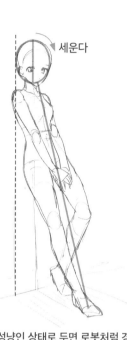

세운다

어깨를 잇는 라인

살짝 구부린다

❶ 벽의 위치를 표시하는 보조선을 긋고, 벽과 바닥의 경계선을 비스듬히 그립니다. 마치 성냥을 기대 세운 듯한 보조선을 그리고, 몸을 그립니다.

❷ 성냥인 상태로 두면 로봇처럼 경직된 인상이 됩니다. 머리를 약간 세우고, 한쪽 다리를 구부려 밸런스를 잡습니다. 양쪽 어깨를 잇는 선을 수평보다 약간 기울여, 깊이감을 만듭니다.

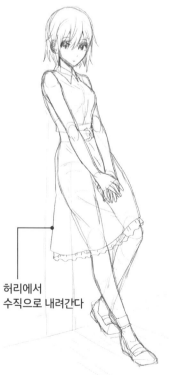

허리에서 수직으로 내려간다

❸ 머리카락과 의상을 그려 넣습니다. 스커트에도 「무게」가 있고, 밑단은 중력의 영향으로 아래로 떨어집니다.

❹ 스커트의 프릴 등 디테일을 그려 넣고, 옷깃, 벨트, 구두에 색을 채워 강약을 더하면 완성입니다.

앞 페이지의 순서②가, 자연스러운 포즈로 보이게 하는 중요한 부분입니다. 사람은 서 있던 모습 그대로 벽에 기대는 일은 없으므로, 그냥 기울이기만 해서는 자연스러운 포즈로 보이지 않습니다.

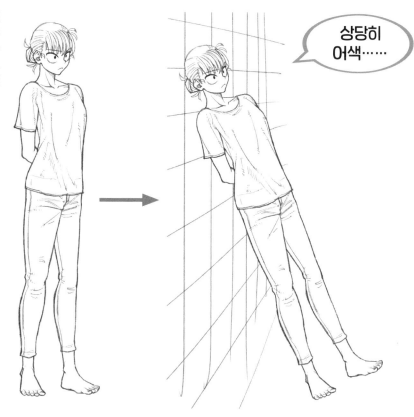

상당히 어색……

정면에 가까운 앵글입니다. 벽면의 형태를 잡고 벽에 어깨를 기댄 인물의 포즈를 그립니다. 몸을 일직선으로 세우는 것이 아니라 밸런스가 어색하지 않는 몸의 기울기를 파악하고 그립니다.

어깨로 기댄다

다리를 약간 벌린다

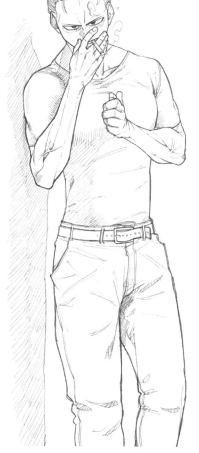

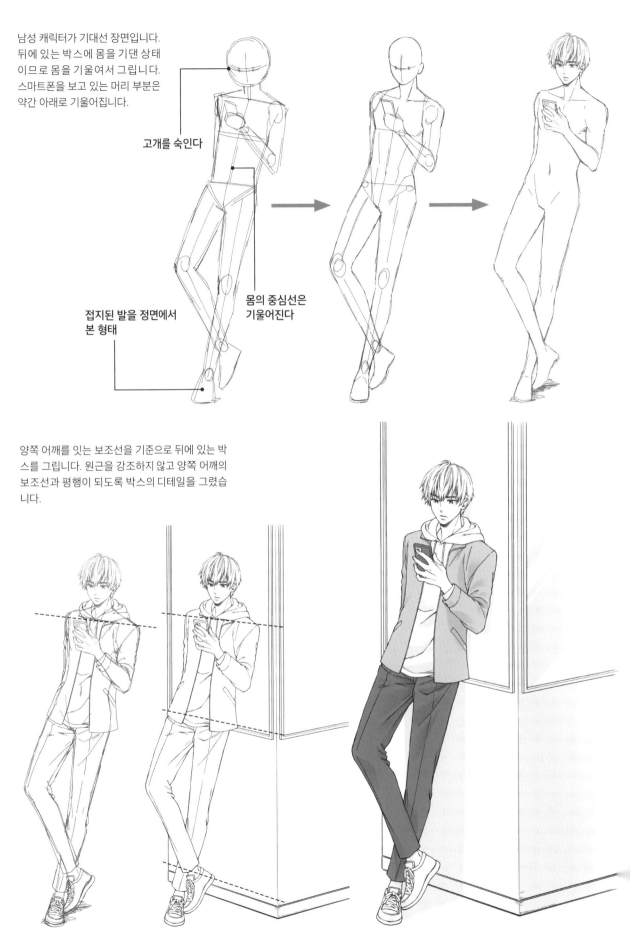

남성 캐릭터가 기대선 장면입니다.
뒤에 있는 박스에 몸을 기댄 상태
이므로 몸을 기울여서 그립니다.
스마트폰을 보고 있는 머리 부분은
약간 아래로 기울어집니다.

고개를 숙인다

접지된 발을 정면에서
본 형태

몸의 중심선은
기울어진다

양쪽 어깨를 잇는 보조선을 기준으로 뒤에 있는 박
스를 그립니다. 원근을 강조하지 않고 양쪽 어깨의
보조선과 평행이 되도록 박스의 디테일을 그렸습
니다.

테이블에 기댄다

뒤로 기대는 포즈와 대조적으로 앞에 있는 테이블로 몸을 지탱하는 포즈입니다. 테이블 위에 상반신을 올리므로, 넘어지지 않고 설 수 있습니다.

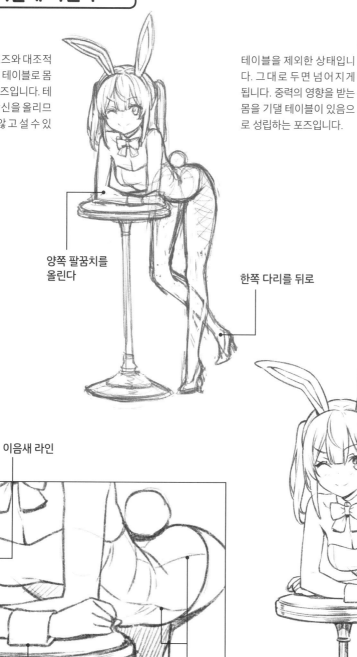

양쪽 팔꿈치를 올린다

한쪽 다리를 뒤로

테이블을 제외한 상태입니다. 그대로 두면 넘어지게 됩니다. 중력의 영향을 받는 몸을 기댈 테이블이 있음으로 성립하는 포즈입니다.

이음새 라인

직선

이음새 라인

바니 슈트는 주름 외에 봉제선을 더하면 리얼한 인상이 됩니다. 커프스(소매)는 테이블에 맞닿는 부분이 직선입니다.

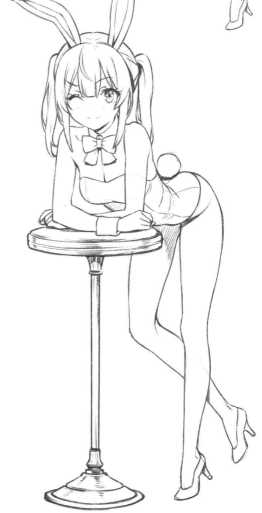

모델 포즈

두 다리를 넓게 벌린 포즈와 반대로 다리를 오므리면 가벼운 인상을 표현할 수 있는 포즈가 됩니다. 다리를 교차시켜 움직임을 더하고, 몸이 길어 보이도록 상반신을 뒤로 젖히고 팔을 뻗었습니다.

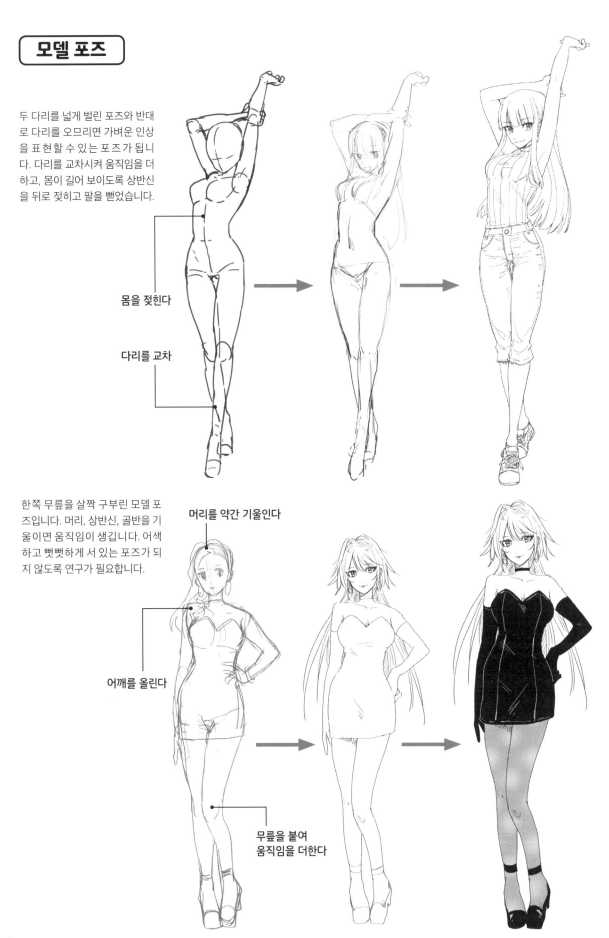

몸을 젖힌다

다리를 교차

한쪽 무릎을 살짝 구부린 모델 포즈입니다. 머리, 상반신, 골반을 기울이면 움직임이 생깁니다. 어색하고 뻣뻣하게 서 있는 포즈가 되지 않도록 연구가 필요합니다.

머리를 약간 기울인다

어깨를 올린다

무릎을 붙여
움직임을 더한다

그 외 포즈

밭이나 늪지 등, 다리가 잠겨 버린 장면입니다. 허벅지는 원기둥을 활용하면 형태를 잡기 쉽습니다.

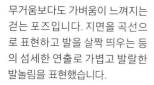

테두리가 곡선(원기둥)

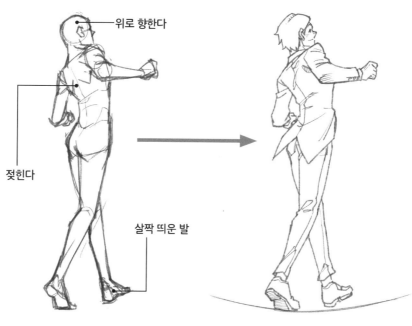

위로 향한다

젖힌다

살짝 띄운 발

무거움보다도 가벼움이 느껴지는 걷는 포즈입니다. 지면을 곡선으로 표현하고 발을 살짝 띄우는 등의 섬세한 연출로 가볍고 발랄한 발놀림을 표현했습니다.

한쪽 다리로 서 있는 포즈는 불안정한 반면, 가벼움과 우아함을 표현할 수 있습니다. 손과 다리로 밸런스를 잡는 포즈를 더하면 자연스러운 인상이 됩니다.

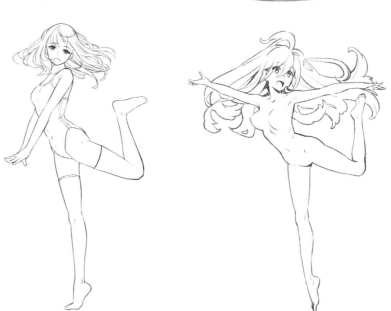

안정과 불안정 그리기

넘어질 듯한 포즈를 그린다

아래의 그림은 돌부리에 걸려 금방이라도 넘어질 듯한 장면입니다. 각각 앞뒤로 넘어질 듯 아슬아슬하지만, 공통점이 있습니다. 위태로운 상반신을 다리로 지탱하지 못하게 됐다는 점입니다.

금방이라도 넘어질 듯한 불안정한 포즈는 해프닝과 약동감 표현에 활용할 수 있습니다.

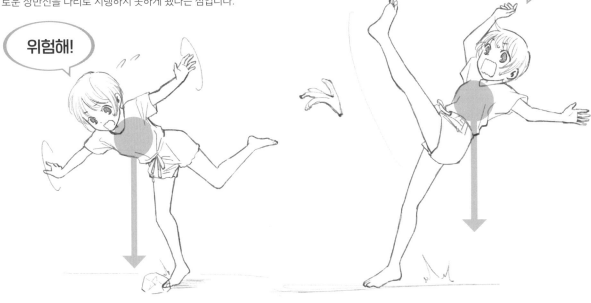

발이 걸렸을 때 반대쪽 발을 앞으로 내밀면 어떻게 될까요. 몸의 무게를 다리로 지탱할 수 있어서 넘어지지 않고 버틸 수 있습니다. 즉, 「넘어질 것 같아!」라고 느껴지는 포즈를 그리려면 「무게를 지탱하지 못하는 상태」를 그리는 것이 포인트입니다.

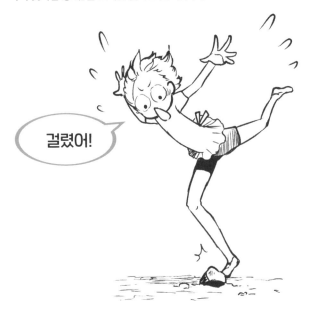

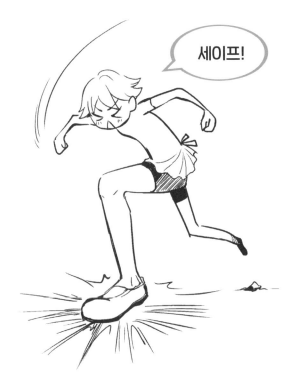

이쪽 그림도 비교해보겠습니다. 쭈그리고 앉아 있으면 안정적입니다. 그러나 물건을 주우려고 앞으로 기울이거나 기마 자세를 계속 유지하는 것은 불안정합니다.

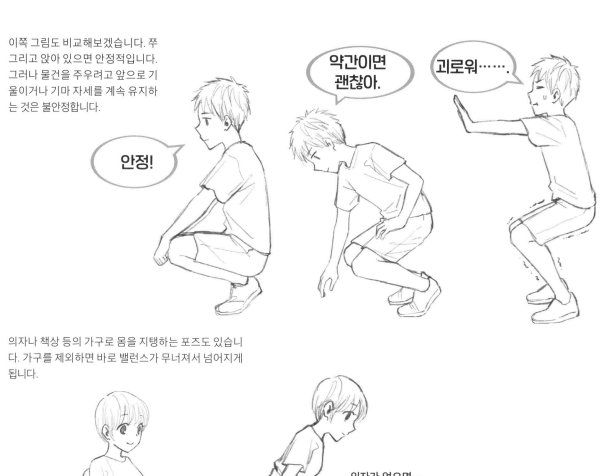

안정!

약간이면 괜찮아.

괴로워……

의자나 책상 등의 가구로 몸을 지탱하는 포즈도 있습니다. 가구를 제외하면 바로 밸런스가 무너져서 넘어지게 됩니다.

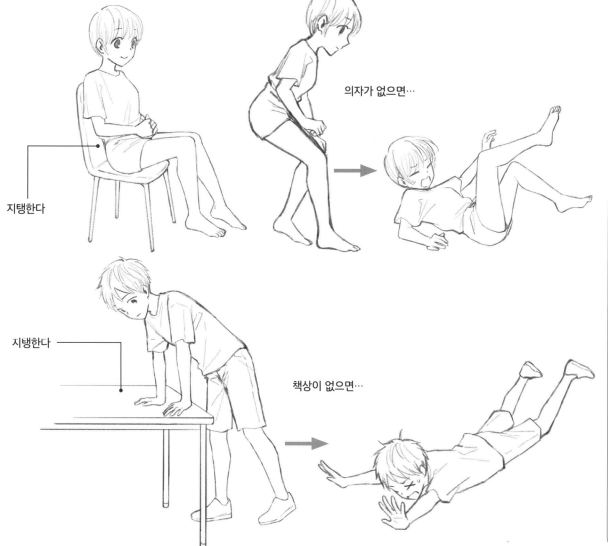

지탱한다

의자가 없으면…

지탱한다

책상이 없으면…

「넘어질 듯한 동작」을 약동감에 활용한다

「넘어질 듯한」 불안정한 포즈는 안정적인 포즈와 달리 「움직임」을 표현할 수 있습니다. 약동감 표현에 활용해보세요.

그림A의 안정적인 자세에서 앞으로 기울어지면, 그림B처럼 「넘어질 듯한」 포즈가 됩니다. 그 상태에서 발을 앞으로 내밀면 안정을 되찾고 「넘어지지 않는」 포즈가 됩니다(그림C). A~C의 움직임을 반복하면 「걷기」가 됩니다. 「걷기」와 「달리기」 동작은 안정→불안정→안정의 반복으로 성립합니다. 「불안정한 부분」만 잘라내서 그리면 약동감이 생깁니다.

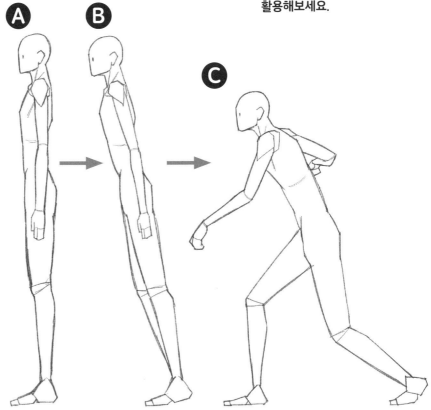

「달리기」 장면에서는 다리를 앞으로 내밀기 전에 몸을 앞으로 기울여 불안정한 동작이 먼저입니다. 이 동작을 잘라내서 그리면 빠른 러닝 장면을 그릴 수 있습니다(그림D). 몸을 더 많이 기울이면 속도감이 증가합니다(그림E).

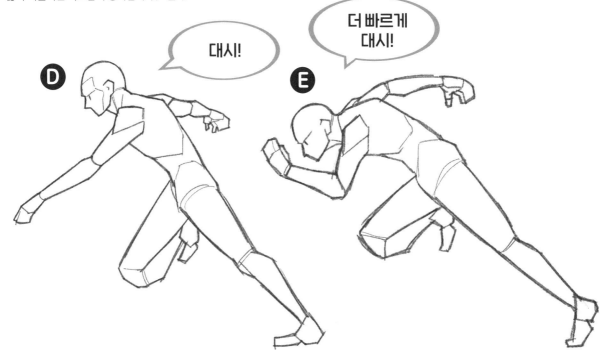

대시!

더 빠르게 대시!

대시 장면(그림D)을 비스듬한 앵글로 그려보겠습니다. 한쪽 다리가 지면에서 떨어진 불안정한 포즈가 약동감을 연출합니다. 앞으로 내민 손을 일부러 크게 그리면 박력을 더할 수 있습니다.

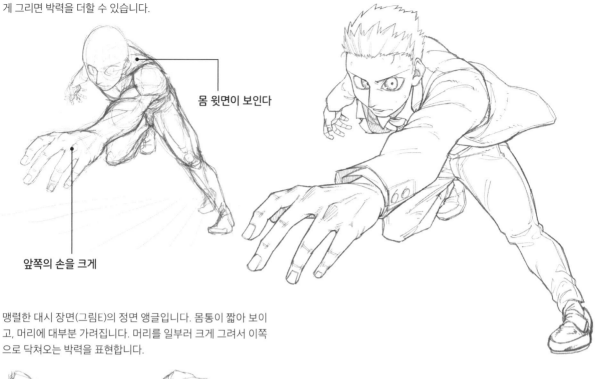

몸 윗면이 보인다

앞쪽의 손을 크게

맹렬한 대시 장면(그림E)의 정면 앵글입니다. 몸통이 짧아 보이고, 머리에 대부분 가려집니다. 머리를 일부러 크게 그려서 이쪽으로 닥쳐오는 박력을 표현합니다.

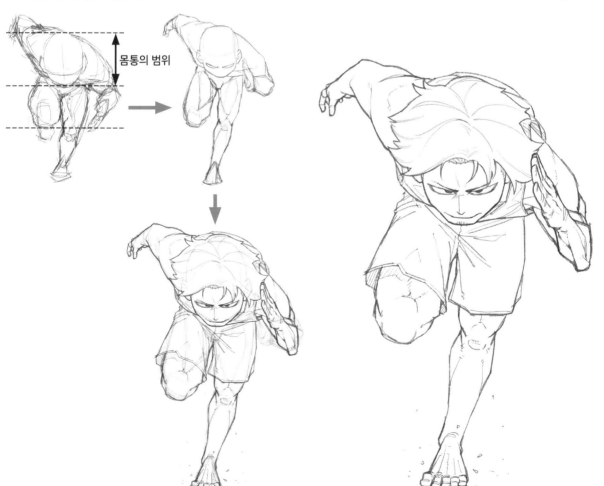

몸통의 범위

121

안정적인 포즈를 그린다

두 다리를 벌리는 것 외에 허리를 낮춰도 안정적인 포즈가 됩니다. 허리를 낮춘 안정적인 포즈를 살펴보겠습니다.

격투에서는 안정적으로 적을 상대할 수 있도록 허리를 낮추는 자세를 흔히 볼 수 있습니다. 무릎을 구부림으로써, 유연하게 움직일 수 있고 적의 공격을 피하고 빠르게 반격을 하기 쉽습니다.

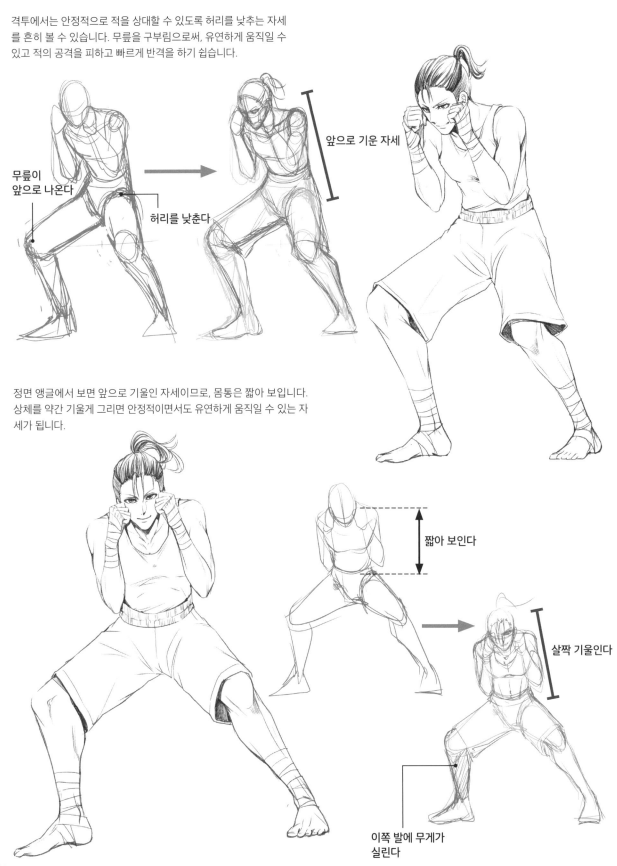

무릎이 앞으로 나온다

허리를 낮춘다

앞으로 기운 자세

정면 앵글에서 보면 앞으로 기울인 자세이므로, 몸통은 짧아 보입니다. 상체를 약간 기울게 그리면 안정적이면서도 유연하게 움직일 수 있는 자세가 됩니다.

짧아 보인다

살짝 기울인다

이쪽 발에 무게가 실린다

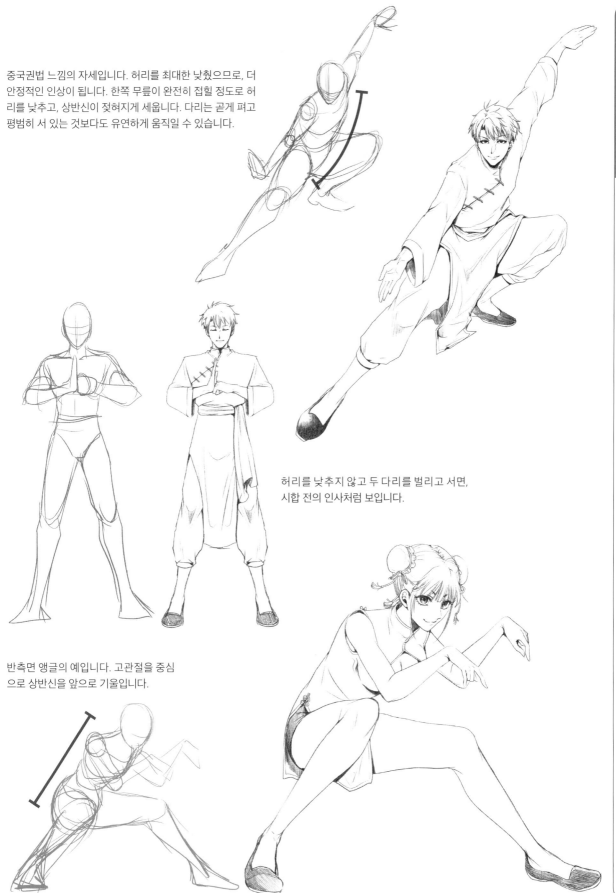

중국권법 느낌의 자세입니다. 허리를 최대한 낮췄으므로, 더 안정적인 인상이 됩니다. 한쪽 무릎이 완전히 접힐 정도로 허리를 낮추고, 상반신이 젖혀지게 세웁니다. 다리는 곧게 펴고 평범히 서 있는 것보다도 유연하게 움직일 수 있습니다.

허리를 낮추지 않고 두 다리를 벌리고 서면, 시합 전의 인사처럼 보입니다.

반측면 앵글의 예입니다. 고관절을 중심 으로 상반신을 앞으로 기울입니다.

임전태세

닌자 같은 캐릭터는 안정과 민첩함을 겸비한 「허리는 지나치게 낮추지 않은 자세」도 잘 어울립니다. 적과 조우했을 때 바로 싸울 수 있는 임전태세를 살펴보겠습니다.

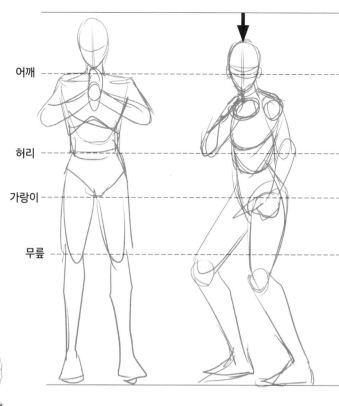

어깨
허리
가랑이
무릎

뻣뻣하게 서 있는 모습은 닌자 코스프레를 한 것처럼 보입니다. 아주 조금 허리를 낮추기만 해도, 진짜 닌자 느낌이 생깁니다.

뻣뻣하게 서 있는 여성 닌자도 살짝 허리를 낮추면 임전태세로 보입니다.

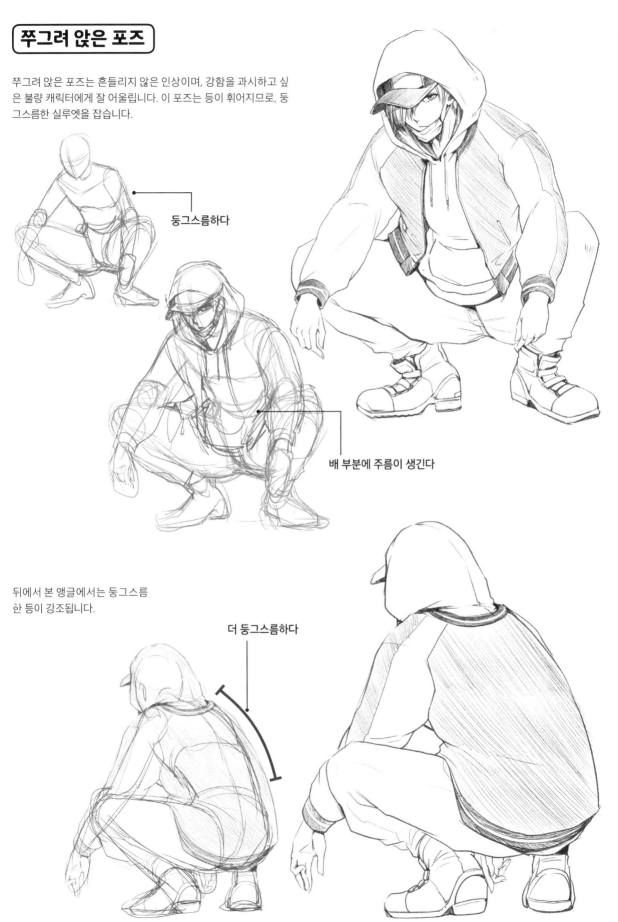

쭈그려 앉은 포즈

쭈그려 앉은 포즈는 흔들리지 않은 인상이며, 강함을 과시하고 싶은 불량 캐릭터에게 잘 어울립니다. 이 포즈는 등이 휘어지므로, 둥그스름한 실루엣을 잡습니다.

둥그스름하다

배 부분에 주름이 생긴다

뒤에서 본 앵글에서는 둥그스름한 등이 강조됩니다.

더 둥그스름하다

가벼운 느낌의 포즈를 그린다

만화나 애니메이션에는 무게가 없는 캐릭터(중력의 영향을 받지 않는 캐릭터)도 등장합니다. 그런 캐릭터가 가볍게 떠 있거나 점프하는 포즈를 살펴보겠습니다.

중력에 영향을 받지 않는 캐릭터는 다리로 체중을 지탱할 필요가 없습니다. 발을 세우고 공중에 떠 있거나 젖혀진 머리카락과 옷으로 공중에 뜬 느낌을 연출해보세요.

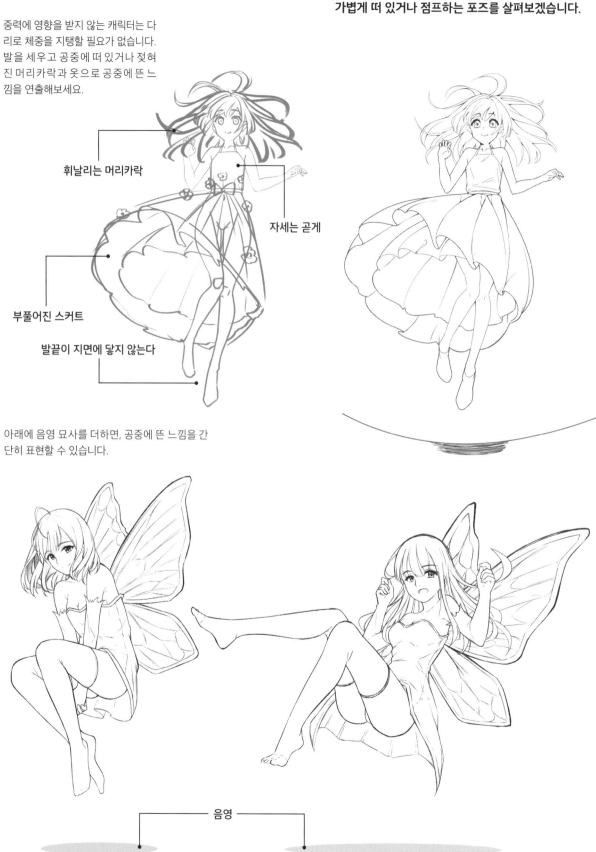

휘날리는 머리카락

자세는 곧게

부풀어진 스커트

발끝이 지면에 닿지 않는다

아래에 음영 묘사를 더하면, 공중에 뜬 느낌을 간단히 표현할 수 있습니다.

음영

점프하면서 회전하는 포즈입니다. 곡선적
인 포즈로 유연한 인상을 강조하면 좋습
니다.

회전하는 방향과 머리카락, 스
커트가 나부끼는 방향은 서로
반대입니다. 나부끼는 머리카락
과 스커트로 가볍게 뛰어오른
느낌을 연출합니다.

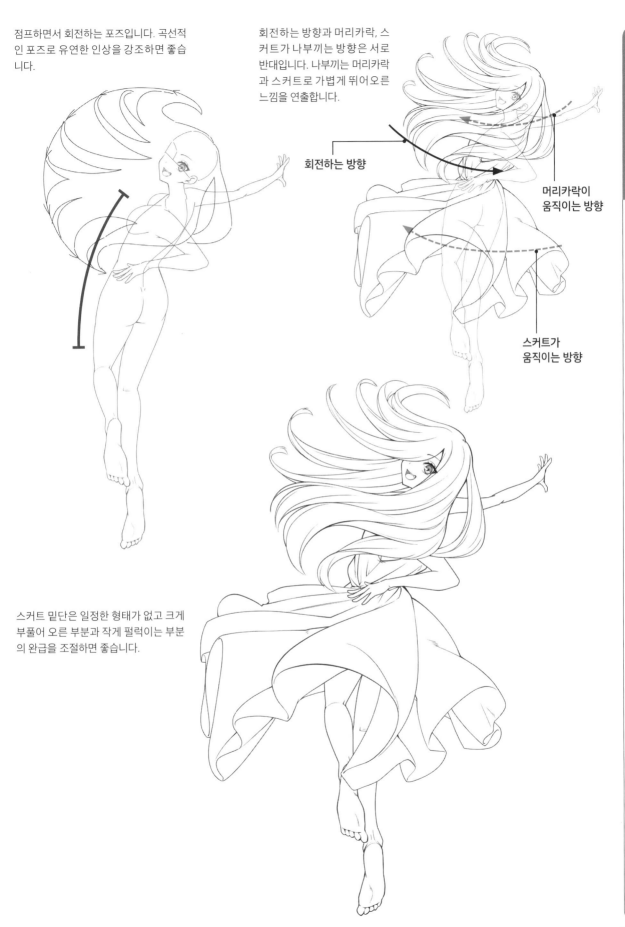

회전하는 방향

머리카락이
움직이는 방향

스커트가
움직이는 방향

스커트 밑단은 일정한 형태가 없고 크게
부풀어 오른 부분과 작게 펄럭이는 부분
의 완급을 조절하면 좋습니다.

제 3 장 「자신」의 무거움 · 가벼움 표현 **안정과 불안정 그리기**

무게 표현을 일상 포즈에 활용한다

팔꿈치를 괸 포즈

머리나 상반신의 무게를 책상에 팔꿈치를 붙이고 버티는 포즈입니다. 앞으로 기울인 몸을 어떻게 그리는가가 포인트입니다.

양쪽 팔꿈치를 붙인다

팔꿈치를 붙인 포즈를 간략한 형태로 살펴보겠습니다. 등을 곧게 세우고 팔꿈치를 붙이는 일은 없고, 상반신의 무게를 버틸 수 있도록 책상 쪽으로 몸을 기울입니다. 엉덩이의 위치는 책상에서 약간 떨어집니다.

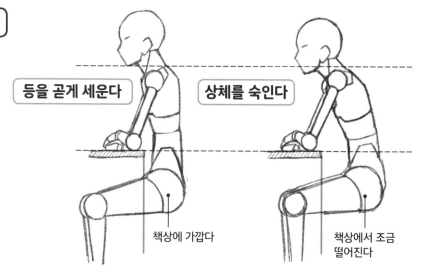

등을 곧게 세운다

상체를 숙인다

책상에 가깝다

책상에서 조금 떨어진다

앞으로 기울이면 앞에서 보았을 때 몸의 윗면이 드러납니다. 그 점을 알고 포즈를 그립니다.

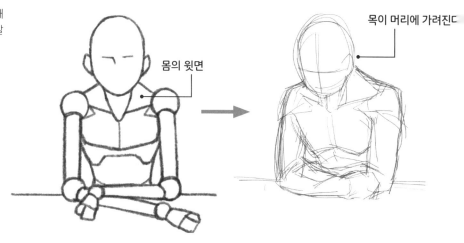

몸의 윗면

목이 머리에 가려진다

머리카락과 옷을 그려 넣습니다. 앞으로 기울인 자세이므로, 쇄골이나 목 근육이 잘 보입니다.

양손으로 뺨을 받친다

책상에 팔꿈치를 붙이고 손으로
머리의 무게를 지탱하는 포즈입
니다. 전체 실루엣을 그린 뒤에
얼굴의 윤곽과 손의 위치를 명
확하게 잡고 그립니다.

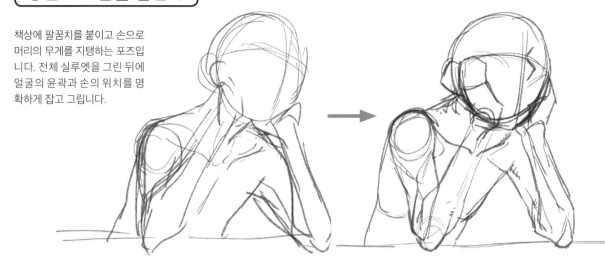

양손으로 뺨을 받치면 팔꿈치가
벌어진 각도가 양쪽이 균등합니
다. 한쪽 팔꿈치가 밖으로 너무
나오면, 팔의 길이가 어색해지
니 주의합니다.

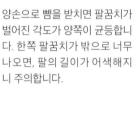

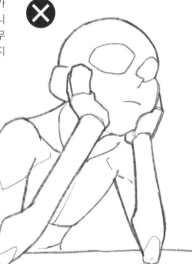

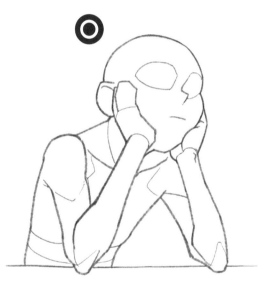

그림체에 따라서 부드러운 뺨이 손에 눌려
형태가 변하는 묘사를 더하는 것도 좋은 표
현입니다.

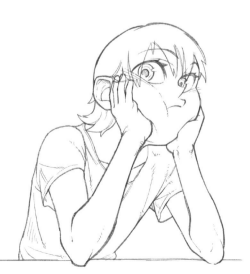

129

한손으로 얼굴을 받치다

한손으로 머리의 무게를 지탱하는
포즈입니다. 양손일 때와 달리 좌우
어느 한쪽으로 몸이 기울게 됩니다.
기운 쪽의 어깨는 약간 올라갑니다.

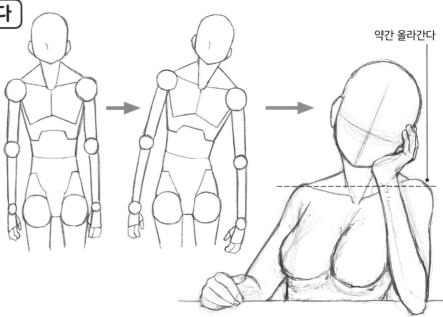

약간 올라간다

자세가 직선인 상태로는 머리의 무
게를 맡길 수 없습니다. 약간 앞으로
기울여야 합니다.

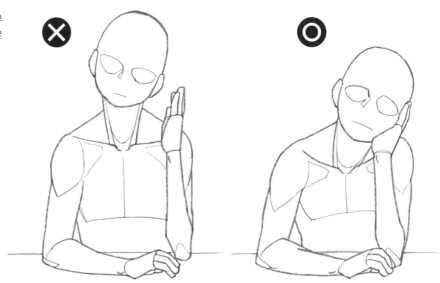

빈손은 내려도 되지만, 책상에 올려두면
일상적인 자연스러운 분위기가 됩니다.

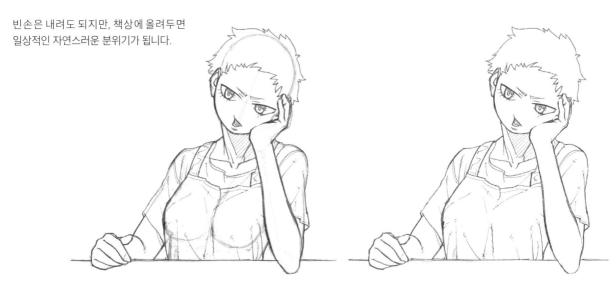

한손으로 뺨을 받치는 포즈를
다른 앵글에서 본 것입니다.
이번에는 오른손으로 뺨을 받치
고 있어서 몸은 화면 왼쪽으로
기웁니다.

이쪽으로 기운다

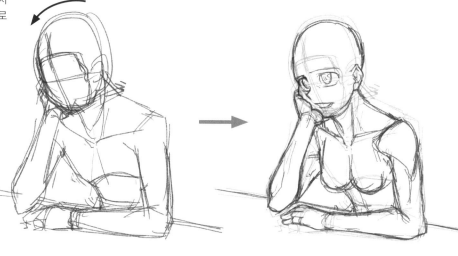

팔꿈치는 몸의 반측면 앞에
옵니다. 너무 많이 벌어지면
팔의 길이가 어색해집니다.

옆으로 너무 벌어진다　　어색할 정도로 길어진다

몸의 반측면 앞

빈손을 앞으로 내민 포즈도
흔히 볼 수 있습니다. 이때는
앞 페이지의 포즈보다 몸의
기울기가 크지 않을 때가 많
습니다.

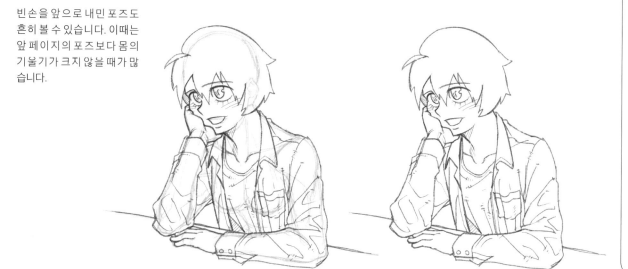

걸터앉은 포즈

의자의 좌면이나 등받이에 몸을 기대고 휴식을 취하는 포즈입니다. 앉는 장소나 캐릭터의 성격, 장면에 따라서 앉는 방법이 크게 달라집니다.

부드러운 좌면에 앉는다

침대처럼 부드러운 것에 앉은 포즈입니다. 등받이가 없으므로 몸을 세우고 있습니다. 상체를 약간 기울이면 자연스럽습니다.

상체를 약간 기울인다

부드러운 좌면이므로, 엉덩이가 가라앉은 표현도 조금 넣습니다.

가라앉은 표현

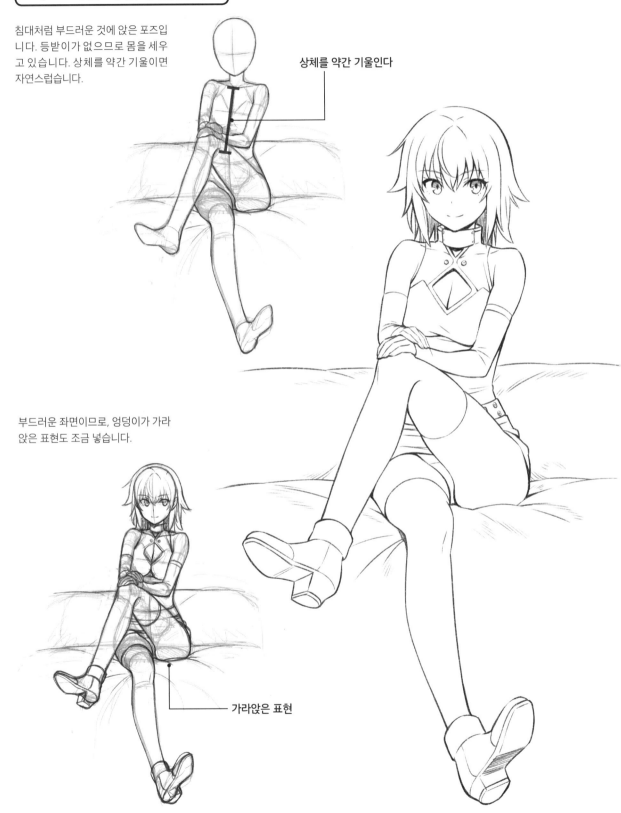

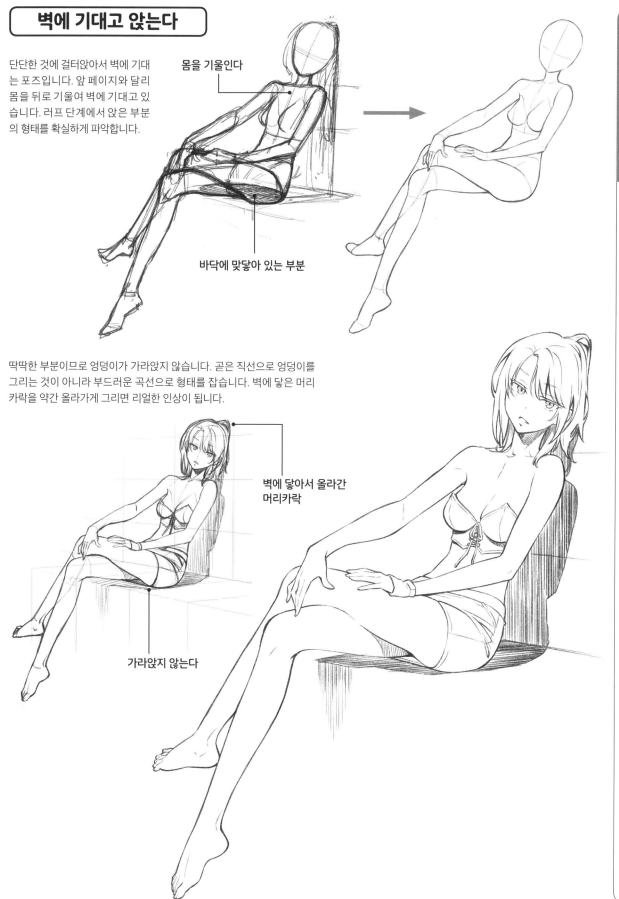

벽에 기대고 앉는다

단단한 것에 걸터앉아서 벽에 기대는 포즈입니다. 앞 페이지와 달리 몸을 뒤로 기울여 벽에 기대고 있습니다. 러프 단계에서 앉은 부분의 형태를 확실하게 파악합니다.

몸을 기울인다

바닥에 맞닿아 있는 부분

딱딱한 부분이므로 엉덩이가 가라앉지 않습니다. 곧은 직선으로 엉덩이를 그리는 것이 아니라 부드러운 곡선으로 형태를 잡습니다. 벽에 닿은 머리카락을 약간 올라가게 그리면 리얼한 인상이 됩니다.

벽에 닿아서 올라간 머리카락

가라앉지 않는다

제 3 장 「자신」의 무거움 · 가벼움 표현

무게 표현을 일상 포즈에 활용한다

133

의자에 앉는다

뭔가에 절망해 축 처져서 의자에 앉아 있는 장면입니다. 곡선을 그리는 상반신을 그립니다. 엉덩이를 앞으로 내밀어 다리도 뻗으면 축 늘어진 자세의 특징을 표현할 수 있습니다.

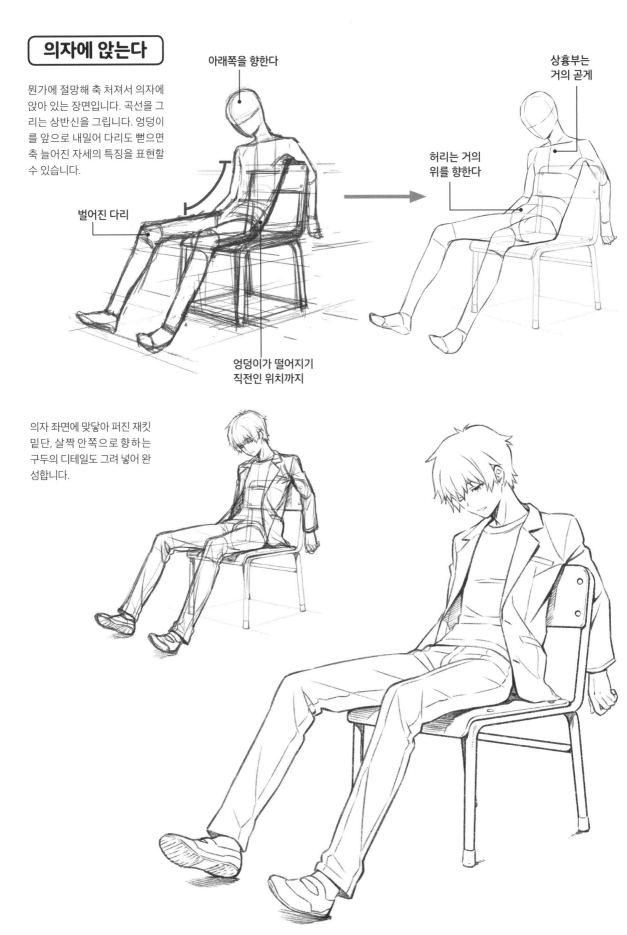

아래쪽을 향한다

벌어진 다리

엉덩이가 떨어지기 직전인 위치까지

상흉부는 거의 곧게

허리는 거의 위를 향한다

의자 좌면에 맞닿아 퍼진 재킷 밑단, 살짝 안쪽으로 향하는 구두의 디테일도 그려 넣어 완성합니다.

소파에 앉는다

소파에 느긋하게 앉아서 거만하게 행동하는 장면입니다. 상체는 비스듬히 기울었지만, 등을 굽히지 않으면 당당한 분위기가 느껴집니다.

맨몸 데생의 예입니다. 다리를 꼬아 발바닥을 드러내고, 턱을 들고 얼굴을 비스듬히 기울이는 등의 동작으로 능글맞은 인상을 연출합니다.

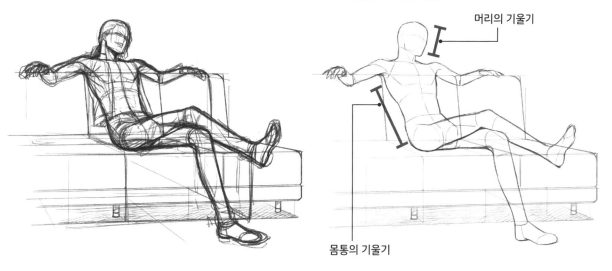

머리의 기울기

몸통의 기울기

머리의 기울기와 몸통의 기울기를 조절하고, 다리를 꼬아 구두바닥을 드러내면, 앉아 있어도 움직임이 느껴지는 그림이 됩니다.

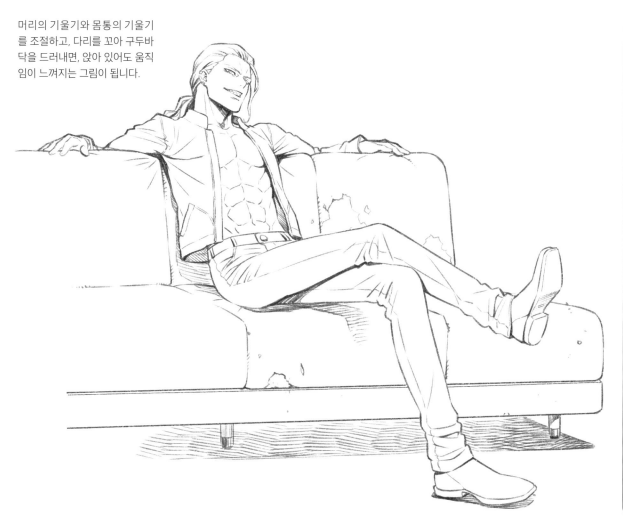

감정의 「무거움 · 가벼움」을 표현한다

캐릭터의 감정은 포즈에 나타난다

감정의 무거움 · 가벼움은 캐릭터의 포즈에 나타납니다. 표정뿐 아니라 자세나 보폭에도 변화가 생깁니다.

그림A는 마음이 가벼울 때, 밝은 기분일 때의 포즈입니다. 얼굴은 발랄한 표정으로 정면을 보고, 넓게 펼친 두 팔은 개방적인 인상입니다.

그림B는 마음이 무거울 때의 포즈입니다. 고개를 숙이고 두 손으로 무릎을 짚고 겨우 서 있는 듯한 분위기를 연출했습니다. 등도 구부린 상태입니다.

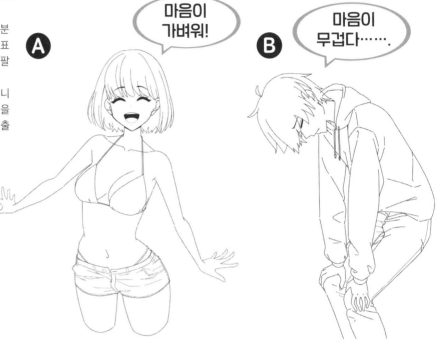

감정이 가볍고 밝은 상태를 표현하고 싶다면, 팔다리 등 인체 부위가 바깥쪽으로 향하게 그려서 표현할 수 있습니다(그림C). 감정이 무겁고 어두운 상태는 몸을 잔뜩 웅크려서 표현할 수 있습니다(그림D).

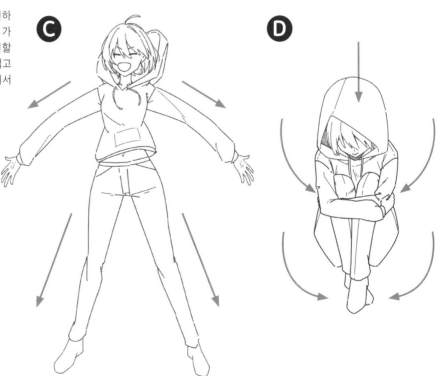

마음이 가벼운 포즈의 예

등을 곧게 펴고 팔다리는 크게 흔들며 걷거나 두 팔을 벌리는 식으로 바깥쪽으로 향하는 포즈를 표현할 수 있습니다.

좌우비대칭의 생동감 넘치는 포즈는 몸통에 기울기(비틀림)가 있습니다.

마음이 무거운 포즈의 예

등을 움츠리거나 고개를 숙이고, 팔다리를 몸에 붙인 포즈는 마음의 무게를 표현할 수 있습니다. 마음의 무게 탓에 자세를 제대로 유지하지 못하는 상태를 나타내는 것이기도 합니다.

고개를 숙인 포즈를 정면에서 보면 몸통의 윗면이 넓게 보입니다.

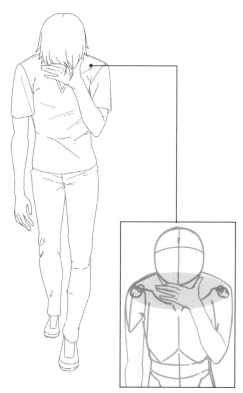

일러스트 메이킹 ①
무거운 감정

어깨를 축 늘어뜨리고 앉아 있는 모습입니다.
갑갑한 마음에 몸을 바로 세우지도 못해 이런
자세입니다. 구부러진 등, 축 늘어뜨린 팔 등
정확한 묘사로 「몸의 무게」뿐 아니라 「감정의
무게」도 표현해보세요.

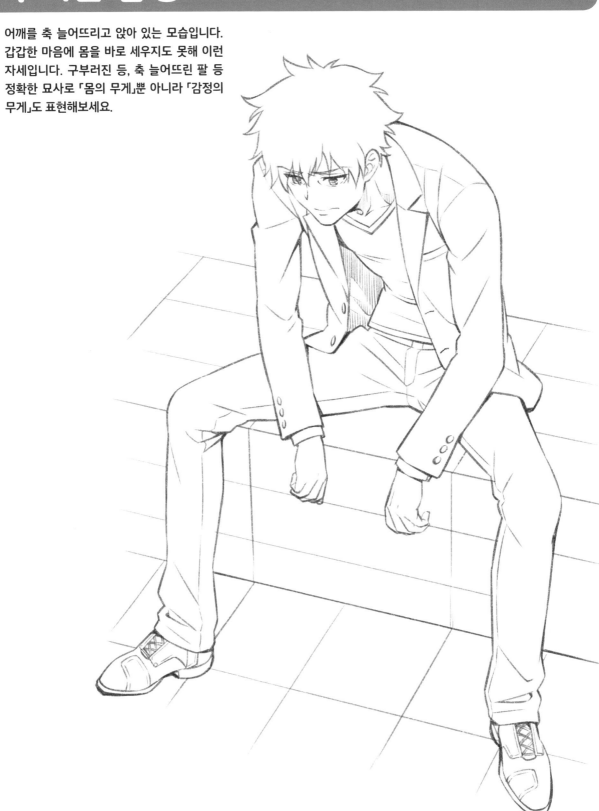

러프~인물 데생

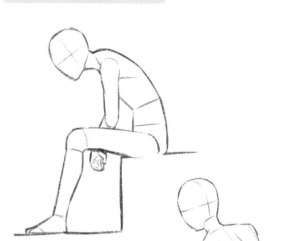

❶ 머릿속으로 포즈를 떠올리면서 러프를 그립니다. 옆모습이나 뒷모습 등 여러 앵글로 그려보면서 이미지에 가장 적합한 것을 선택합니다.

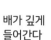

목은 거의 보이지 않는다

등이 구부러진다

배가 깊게 들어간다

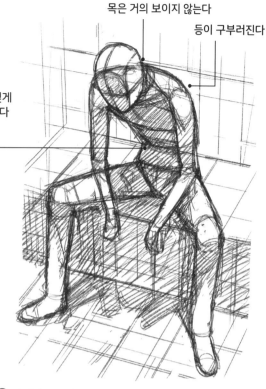

❷ 하이앵글로 결정했습니다. 빛이 닿지 않는 부분에 대강 음영을 넣고 무거운 분위기가 되는지 확인합니다. 이 앵글에서는 목이 보이지 않고 등이 구부러지고 배가 깊게 들어갑니다. 어깨를 늘어뜨리고 있어서 팔이 내려갑니다. 이런 「무게 표현」의 포인트를 잘 그렸는지 지금 단계에 확인합니다.

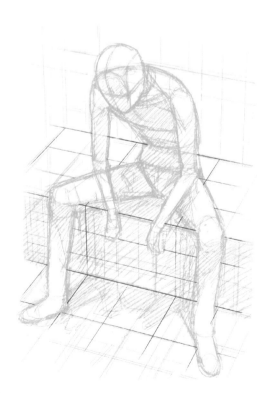

❸ 러프를 바탕으로 앉은 면과 바닥 면의 라인을 그립니다. 엉덩이가 앉은 면에 붙어 있는지, 발바닥이 바닥에 접지되어 있는지 잘 확인합니다.

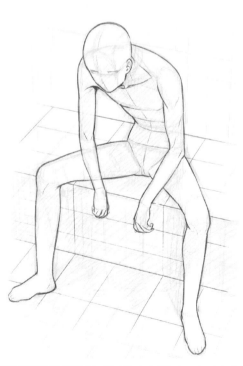

❹ 맨몸 데생을 완성합니다. 여기에 머리카락과 표정, 의상 등을 그려 넣습니다.

세부 묘사~마무리

❶ 하이앵글이므로 머리가 넓고, 얼굴이 좁습
 니다. 상체를 숙여서 재킷 앞면이 몸에서 떨
 어지는 등「포즈와 앵글에 적합한 묘사 포
 인트」를 확인하면서 세부 묘사를 합니다.

머리가 넓다

이 부근이 어깨 윗부분

재킷 앞면이
몸에서 떨어진다

힘없이 처진 팔을
허벅지에 올린다

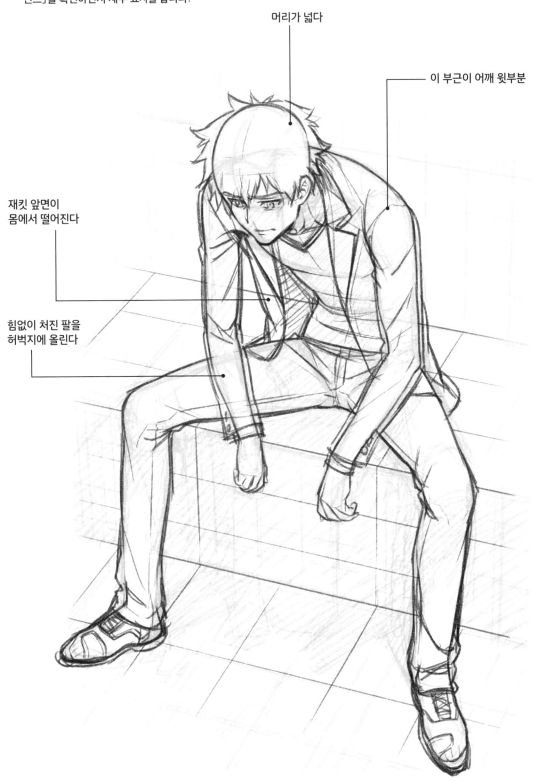

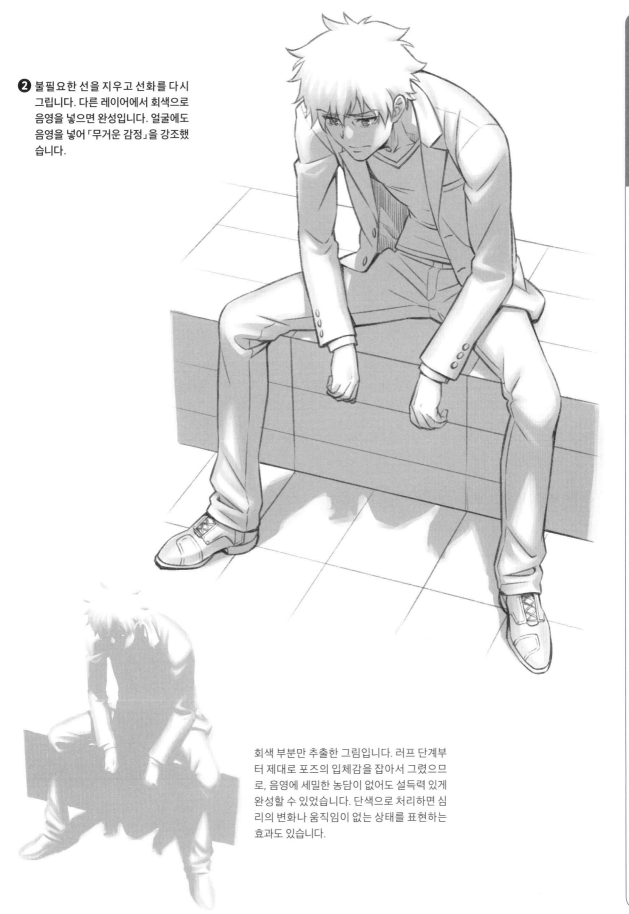

❷ 불필요한 선을 지우고 선화를 다시
그립니다. 다른 레이어에서 회색으로
음영을 넣으면 완성입니다. 얼굴에도
음영을 넣어 「무거운 감정」을 강조했
습니다.

회색 부분만 추출한 그림입니다. 러프 단계부
터 제대로 포즈의 입체감을 잡아서 그렸으므
로, 음영에 세밀한 농담이 없어도 설득력 있게
완성할 수 있었습니다. 단색으로 처리하면 심
리의 변화나 움직임이 없는 상태를 표현하는
효과도 있습니다.

일러스트 메이킹 ②
통통 튀는 감정

메이킹①과 대조적으로 흥겹게 뛰어오르는 감정을 표현한 일러스트입니다. 발을 지면에서 띄운 약동감 있는 포즈와 밝은 표정, 너무 무겁지 않은 음영 채색으로 「경쾌한 기분」을 표현해보세요.

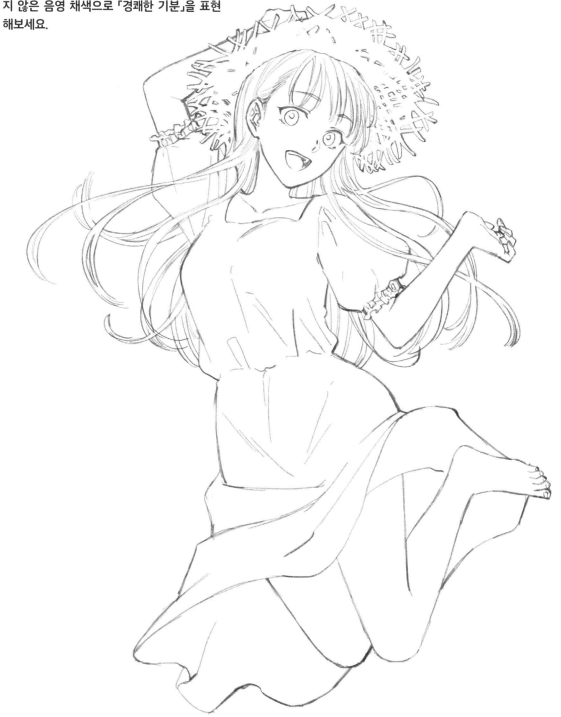

러프~선화

❶ 러프를 그립니다. 밝은 느낌으로 일렁이는 의상, 멋진 모자도 필요합니다. 가볍게 뛰어오르면서 모자가 날아가지 않도록 눌러주는 동작 등을 떠올리면서 한 장의 그림에 담고 싶은 요소를 그려나갑니다.

❷ 옷을 입은 러프 이미지를 먼저 그렸더라도, 반드시 맨몸 데생을 그립니다. 발이 지면에서 떨어진 포즈로 약동감을 연출합니다. 몸을 활처럼 휘어지게 그려서 부드러움을 표현합니다.

머리카락이 공간으로
퍼지도록 그린다

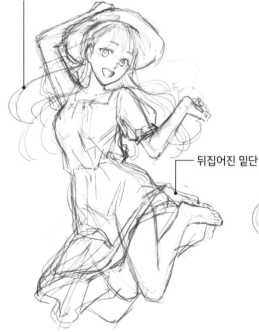

뒤집어진 밑단

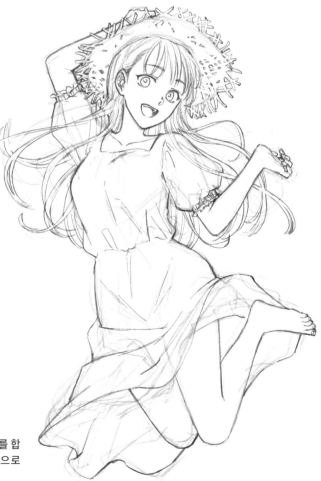

❸ 표정과 머리카락, 의상을 그립니다. 머리카락을 수직으로 내리면 무거운 느낌이 되므로, 부드럽게 공간으로 퍼져나가는 머리카락을 표현합니다. 몇 가닥을 펼쳐서 가벼운 인상을 연출합니다. 스커트 밑단이 뒤집혀 경쾌함을 강조합니다.

❹ 얼굴의 표정과 세부 묘사를 합니다. 모자의 재질을 밀집으로 변경합니다.

음영 채색~마무리

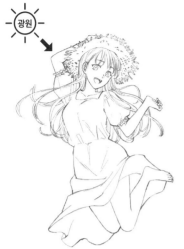

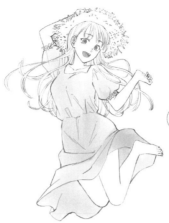

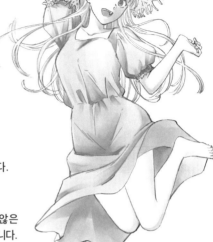

❶ 빛을 받는 부분을 정합니다. 왼쪽 위에 광원을 설정했습니다.

❷ 눈, 입, 옷 등에 연한 회색을 칠합니다.

❸ 머리카락과 옷에 진하지 않은 회색으로 음영 표현을 더합니다.

❹ 스커트 안감처럼 빛이 닿지 않는 부분의 음영, 허벅지에 드리운 음영 등을 칠합니다.

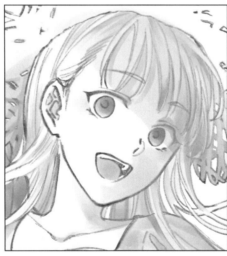

❺ 얼굴을 확대한 모습입니다. 뺨과 머리카락, 밀짚모자에 음영을 더합니다. 밀짚모자의 음영은 이마에서 눈까지 드리운 표현도 중요합니다.

❻ 눈과 머리카락에 빛 표현을 더합니다.

❼ 선화의 일부를 지우고 빛을 연출합니다.

❽ 전체의 질감(텍스처 표현)을 더하고, 음영을 조절하
면 완성입니다. 굳이 진한 음영을 더하지 않고 대비가
약한 음영으로 밝은 인상을 표현했습니다.

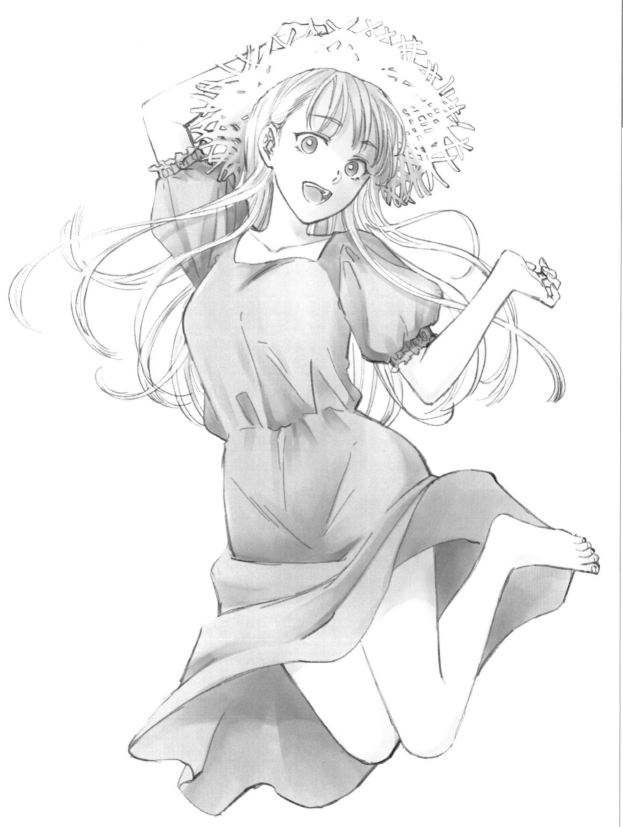

캐릭터를 올려다보는 앵글, 내려
다보는 앵글 등 카메라 앵글로도
무거운 인상과 가벼운 인상을 표
현할 수 있습니다. 올려다보는 로
우앵글에 여러 개의 연출을 조합
해 가벼운 인상의 일러스트를 그
려보세요.

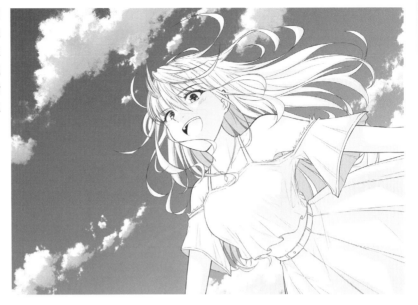

머리카락과 옷이 움직인다
(공중에 뜬 느낌)

몸을 기울인다
(약동감)

올려다보는 로우앵글은 캐릭터의 강함이나 밝은 면모를 보여주
는 효과가 있습니다. 로우앵글에 캐릭터의 기울기, 가벼움과 약동
감을 더합니다.

여백을 만든다(개방감)　　　　　　연한 회색 음영

화면에 「여백」을 만들어 개방감을 연출합니다. 캐릭터의 음영은
대비가 낮은 연한 색을 사용해 가벼운 인상으로 완성합니다.

위의 일러스트와 정반대로 내려다보는 하이앵글이
이쪽입니다(P141). 고독이나 무거움 감정을 표현하
는 데 적합한 앵글입니다.

제**4**장
무거움 · 가벼움의 연출 표현

색과 질감의 연출

가볍게 보이는 색, 무겁게 보이는 색

공과 봉을 예로 살펴보겠습니다. 터치가 많고 검을수록 무거운
재질로 보입니다. 흰색에 가까운 색(명도가 높은 색)은 가볍고
검은색에 가까운 색(명도가 낮은 색)은 무거운 느낌이 듭니다.

「무거움 · 가벼움」을 표현하는 방법은 포즈 외
에도 있습니다. 색이 가진 인상이나 효과를 이
용해 무거움과 가벼움을 연출하는 방법도 있습
니다.

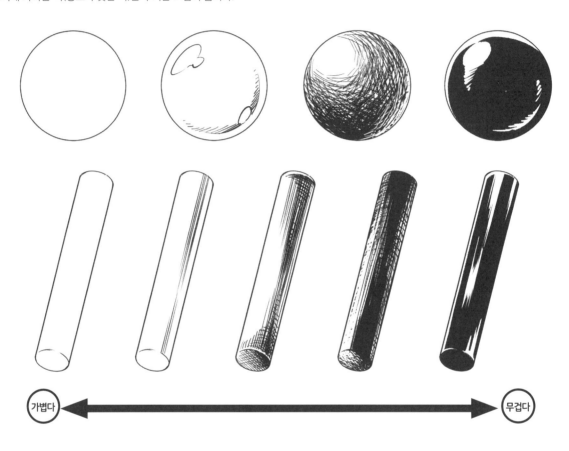

아래는 금속제 칼을 비교한 예입니다. 윤곽선과 칼
날의 경계선만 그리면 플라스틱처럼 보입니다. 전
체에 회색을 칠하고 검은색 터치를 가득 더해 칼다
운 무거운 느낌을 표현했습니다.

색뿐 아니라 질감도 함께 표현해보세요. 그림A는 소년이 무엇을 만지고 있는지 알 수 없습니다. 그림B처럼 날카로운 선으로 터치를 더하면 단단한 바위처럼 보입니다. 회색으로 음영을 더해 무거운 바위를 표현했습니다(그림C).

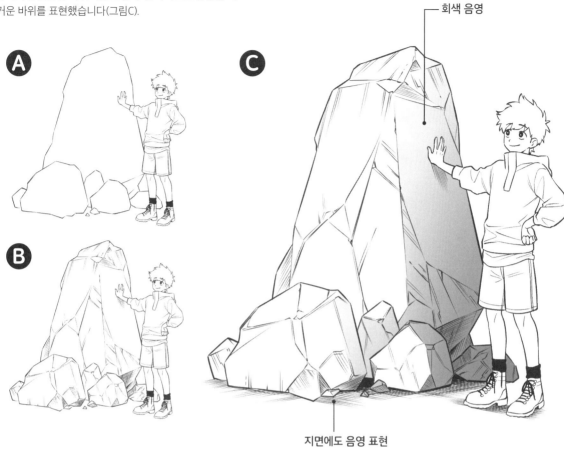

회색 음영

지면에도 음영 표현

무게에 따른 「변화」와 조합하는 표현도 있습니다. 사각형 가방을 아래로 휘어지게 그려서 내용물이 무겁다는 것을 표현할 수 있습니다. 휘어진 형태에 더해, 주름이 생긴 부분에 회색 음영을 넣으면 무거운 무게가 더 강조됩니다.

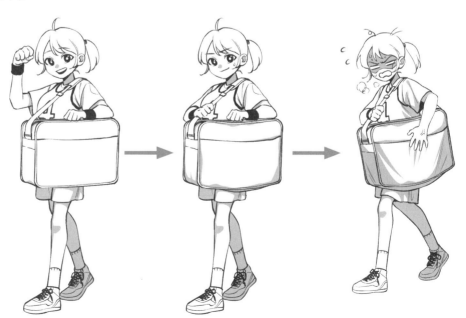

옷과 머리 모양의 연출

그리는 법에 따라서 인상이 변한다

그림A는 아이돌 느낌의 소녀이지만, 약간 어른스럽고 무거운 인상으로 보입니다. 옷이나 머리 모양에 변화를 더하면 그림B처럼 가벼운 인상이 됩니다. 어떤 부분에 변화를 주었는지 살펴보겠습니다.

같은 포즈와 복장, 머리 모양이라도 그리는 방법에 따라서 무겁고 가벼운 느낌을 조절할 수 있습니다.

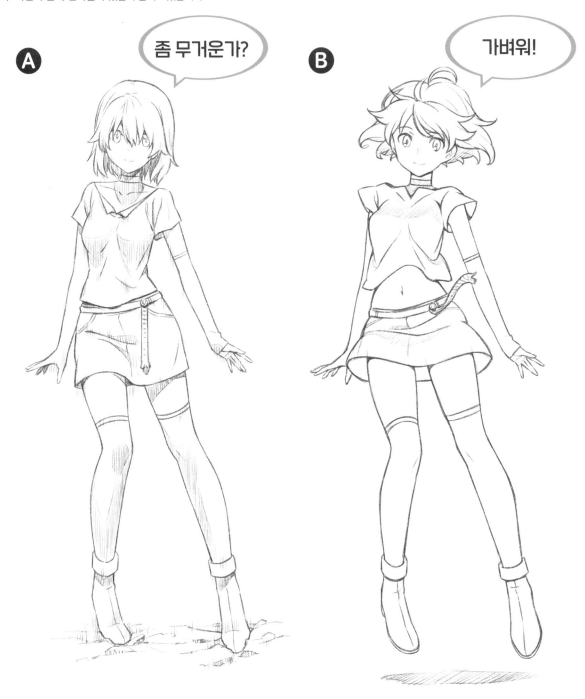

A 좀 무거운가?

B 가벼워!

머리카락을 그대로 내리면 어른스러운 인상, 머리카락
을 띄워서 눈을 전부 드러내면 가벼운 인상이 됩니다.

눈매를 드러낸다

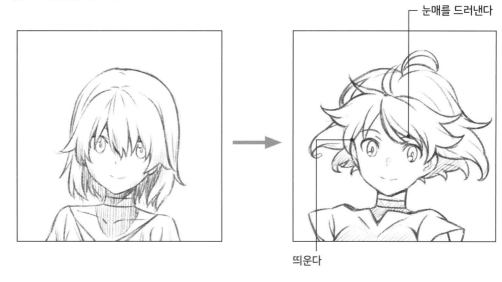

띄운다

음영이 진하게 들어가면 무거운 옷감으로 보이지만, 밑
단을 위로 띄우면 가벼운 옷감으로 보입니다. 벨트에도
움직임을 더해 경쾌한 느낌을 연출합니다.

띄운다

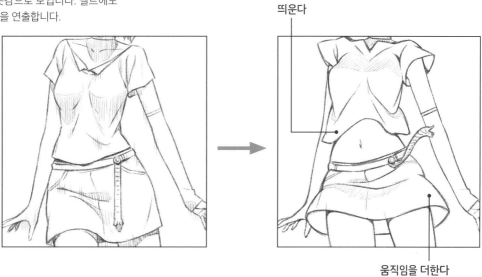

움직임을 더한다

지면에 붙은 발과 지면을 제대로 그리면 안정감과 무게
가 느껴집니다. 반대로 지면에 음영을 넣어 발을 떨어뜨
리면 가볍게 공중에 뜬 느낌이 됩니다.

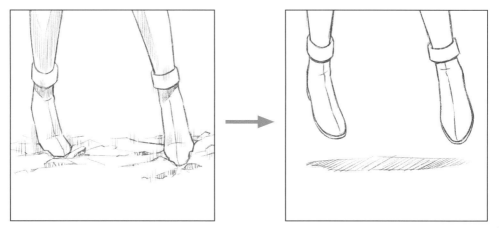

가벼운 머리모양 · 무거운 머리모양

머리의 길이, 질감, 색, 스타일 등 다양한 요소를 조합하면, 「가벼운 인상」, 「무거운 인상」을 표현할 수 있습니다.

그림A와 그림B를 비교해보면, A쪽이 가볍게 느껴집니다. 이마와 귀를 드러내거나 길이가 짧은 머리 등 몇 가지 요소를 조합하면 가벼움을 표현할 수 있습니다. 반대되는 요소를 사용하면 B처럼 무겁고 차분한 분위기를 만들 수 있습니다.

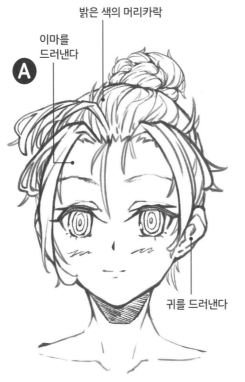

밝은 색의 머리카락

이마를 드러낸다

A

귀를 드러낸다

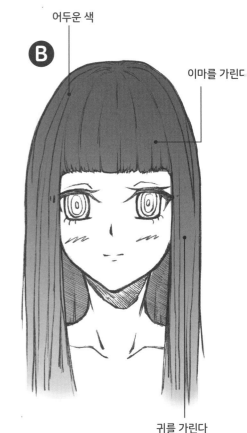

어두운 색

B

이마를 가린다

귀를 가린다

그림C처럼 중간인 인상을 만들 수도 있습니다. 앞머리를 전부 내리면 무거워지므로, 이마를 살짝 드러내고 뒷머리를 휘어지게 그리는 식으로 표현하고 싶은 인상에 맞는 디자인을 선택합니다.

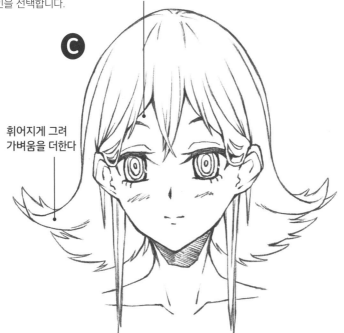

이마를 살짝 드러낸다

C

휘어지게 그려 가벼움을 더한다

같은 헤어스타일이라도 색을 바꾸면 가벼운 인상이 되기도 합니다(자세한 설명은 P155).

길이에 따른 인상의 차이

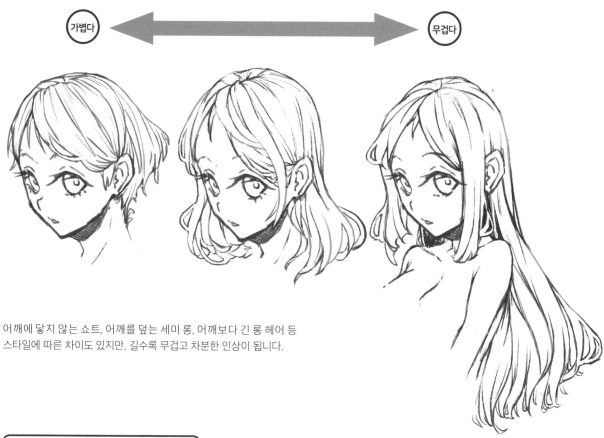

가볍다 ←———————————→ 무겁다

어깨에 닿지 않는 쇼트, 어깨를 덮는 세미 롱, 어깨보다 긴 롱 헤어 등 스타일에 따른 차이도 있지만, 길수록 무겁고 차분한 인상이 됩니다.

질감에 따른 인상의 차이

예를 들어 같은 포니테일이라도 모발이 가늘고 머리의 형태가 잘 드러나면 가벼운 인상이 됩니다. 굵고 질긴 모발은 약간 무거운 인상이 되고, 곱슬머리는 풍성한 인상이 됩니다.

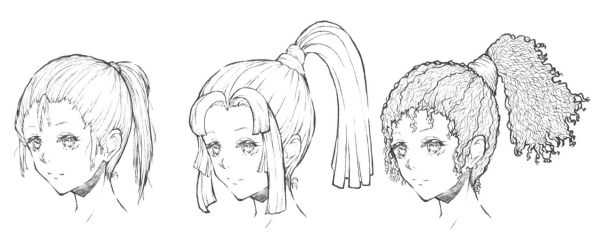

볼륨에 따른 차이

머리카락의 볼륨이 적으면 가볍고 깔끔한 인상, 많으면 무거운 인상이 됩니다. 두개골을 기준으로 덮고 있는 머리카락의 양을 조절합니다.

머리카락의 볼륨이 많으면 화려한 인상을 표현할 수 있지만, 머리가 커 보이기 쉽습니다. 어색하지 않는 범위에서 그립니다.

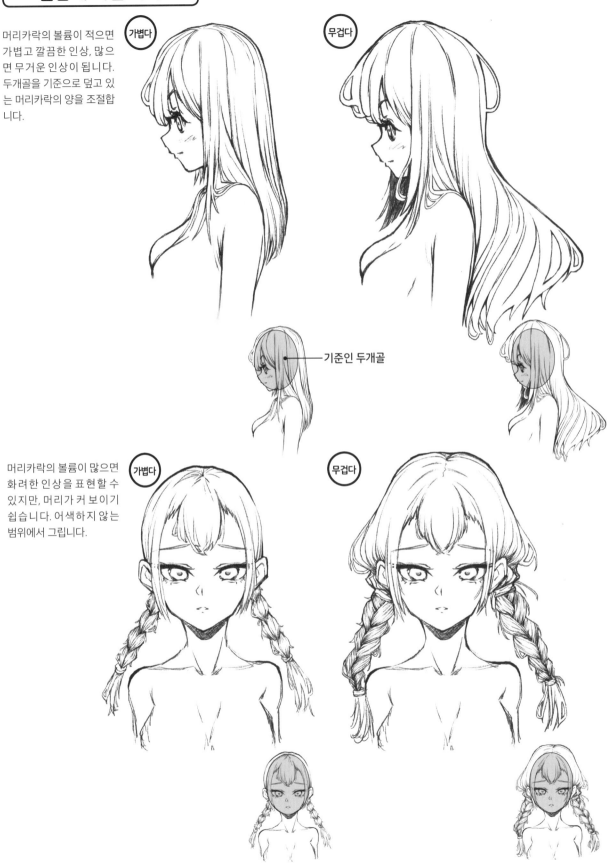

가볍다

무겁다

기준인 두개골

가볍다

무겁다

머리카락 색에 따른 차이

머리카락 색이 밝을수록 가볍고, 어두울수록 무겁게 보입니다. 다발을 표현하는 선의 양에 따라서 인상이 달라집니다.

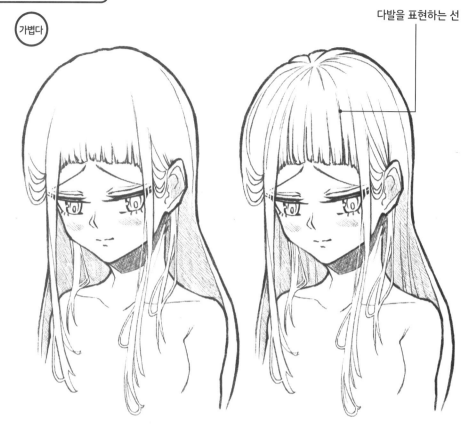

가볍다

다발을 표현하는 선

검은색으로 칠하면 가장 무겁고 차분해 보입니다. 단, 밑칠만으로는 밋밋한 인상이 되기 쉽습니다. 빛을 받는 부분을 약간 밝게 하거나 가는 흰색 선으로 다발 묘사를 더하면 좋습니다.

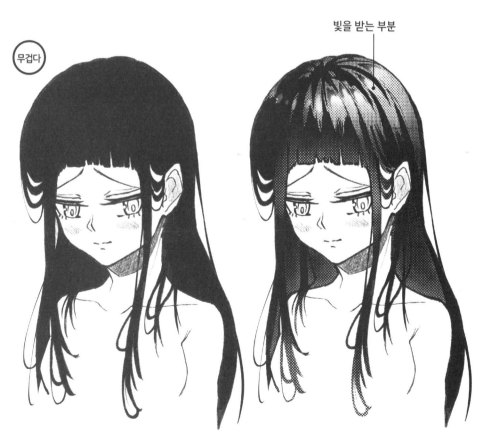

무겁다

빛을 받는 부분

가벼운 복장 · 무거운 복장

옷감의 색, 재질, 전체 실루엣 등, 머리카락과 마찬가지로 복장도 다양한 요소의 조합으로 가벼움과 무거움을 표현할 수 있습니다.

그림A는 흰색 셔츠와 숏팬츠 조합입니다. 캐주얼한 분위기로 경쾌한 인상입니다. 한편 그림B는 검은색 원피스 차림입니다. 피부가 드러난 면적은 넓지만, 경쾌한 느낌은 없습니다. 격식을 차린 장소에 입고 갈 수 있는 옷처럼 보입니다.

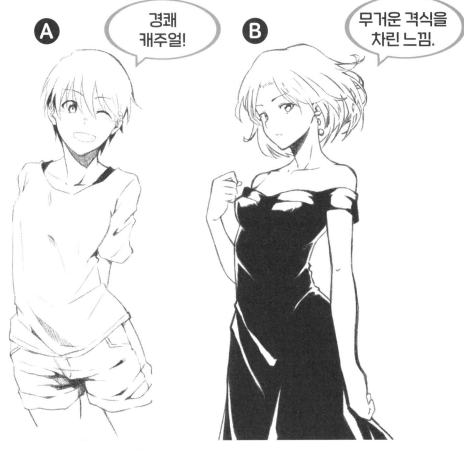

Ⓐ 경쾌 캐주얼!

Ⓑ 무거운 격식을 차린 느낌.

그림C도 검은 원피스지만, 그림 B만큼 무겁거나 격식을 차린 느낌은 없습니다. 볼륨이 있는 짧은 스커트와 하늘거리는 프릴이 경쾌함을 더해주기 때문입니다. 색과 형태, 실루엣 등 여러 개의 요소를 조합하면, 「가벼운 인상」, 「무거운 인상」을 표현할 수 있습니다.

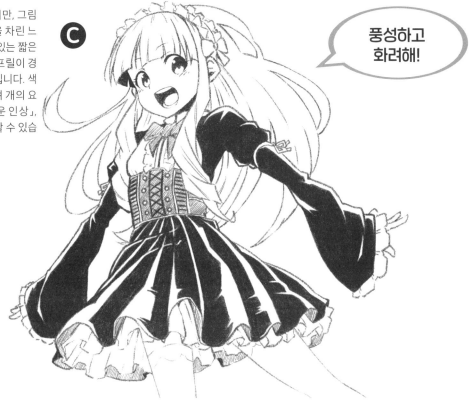

Ⓒ 풍성하고 화려해!

색에 따른 차이

P148에서도 설명했듯이 색
으로도 무겁고 가벼운 인상을
표현할 수 있습니다. 단, 색뿐
아니라 실루엣과 재질을 조합
하는 것이 「무게 표현」의 요
령입니다.

빛 표현

머리카락과 마찬가지로 검은색으로 칠하면 밋
밋해지기 쉽습니다. 검은색 옷이라도 빛을 받는
부분을 흰색과 회색으로 표현하면 좋습니다.

실루엣에 따른 차이

옷을 입었을 때의 실루엣(윤곽)이 맨몸의 인체에 가까울수록 경쾌하고 활동적으로 보입니다.
인체의 형태를 가리는 듯한 실루엣은 움직이기 힘들고 무거운 인상이 됩니다.

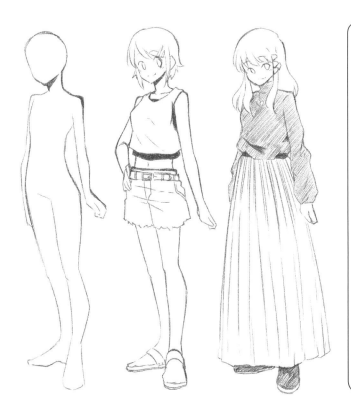

왼쪽 일러스트의 실루엣입니다. 아래로 내려갈수록
넓게 퍼지는 실루엣은 안정감이 있고, 무거운 인상
이 되는 것을 알 수 있습니다.

옷의 재질과 형태에 따른 차이

얇은 옷감의 셔츠는 경쾌한 인상입니다. 가는 선의 주름을 더해 얇은 옷
감을 표현합니다. 두꺼운 코트와 블루종은 무거운 인상입니다. 큰 주름
표현으로 옷감의 두께를 표현합니다.

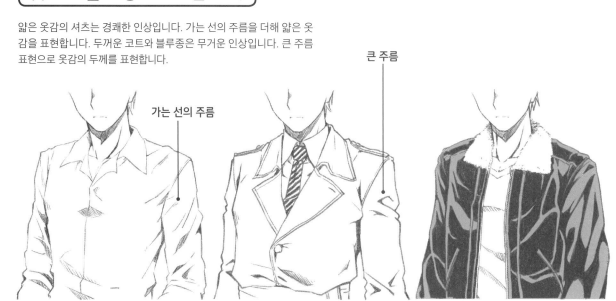

큰 주름

가는 선의 주름

밑단이 고른 롱코트는 색이 연해도 약간 무거운 인상
입니다. 가죽 재질의 블루종은 뾰족한 주름이 생기지
않는 독특한 굴곡을 밑칠과 회색으로 표현하면 무겁
고 강인한 인상이 됩니다.

형태가 또렷한 어깨

가죽 재질의 굴곡

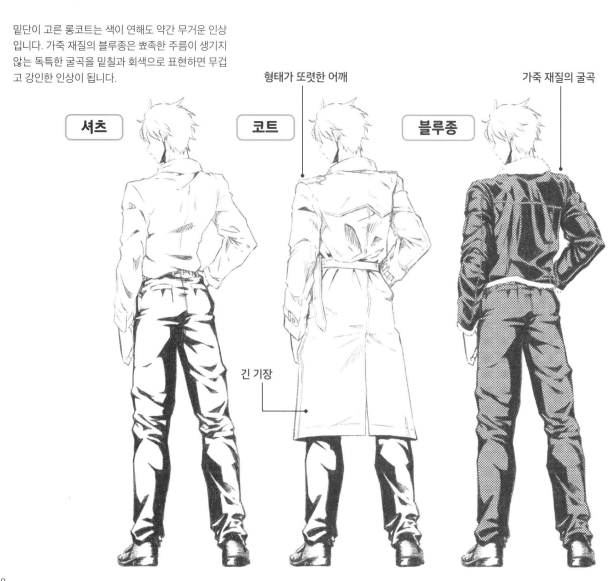

셔츠

코트

블루종

긴 기장

뒤집히는 연출

롱코트는 무거운 인상이 되기 쉽지만, 뒤집히는 연출을 더하면 가벼움을 표현할 수 있습니다. 바람에 펄럭이는 코트 자락을 물결처럼 그리면 효과적입니다.

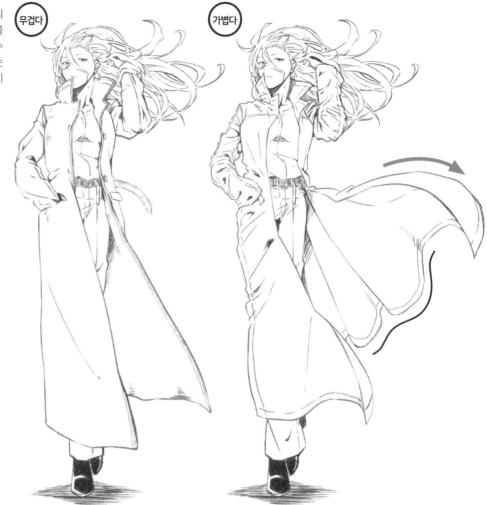

셔츠나 스커트도 뒤집히는 연출을 더하면 경쾌함을 표현할 수 있습니다. 특히 플리트스커트는 넓게 퍼지기 쉬운 구조이므로, 바람에 펄럭이는 표현이 잘 어울립니다.

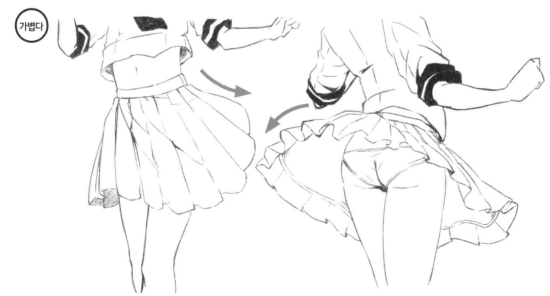

음영의 연출과 마무리

가벼운 음영 표현

오른쪽 그림은 흰색~검은색의 농도를 표시한 것입니다. 0%에 가장 밝고(흰색), 100%가 가장 어둡습니다(검은색). 일러스트에 음영을 넣을 때 0~100%까지 다양하게 사용해도 상관없지만, 0%에 가까운 단계로만 음영을 표현하면 가볍고 부드러운 인상이 됩니다.

일러스트의 마무리 작업에 해당하는 음영 표현에 대해서 살펴보겠습니다. 경쾌한 인상과 부드러운 분위기를 표현하고 싶을 때는 어떤 음영을 넣어야 할까요.

0% ←→ 100%

오른쪽 일러스트는 0~30%의 회색으로 음영과 색을 표현했습니다. 머리카락은 30%로 칠하고 빛을 받는 부분만 0%(흰색)로 광택을 표현했습니다. 뺨과 입술은 10~15%로 빨간 색을, 가슴 밑은 0~20%의 그러데이션으로 음영을 표현했습니다.

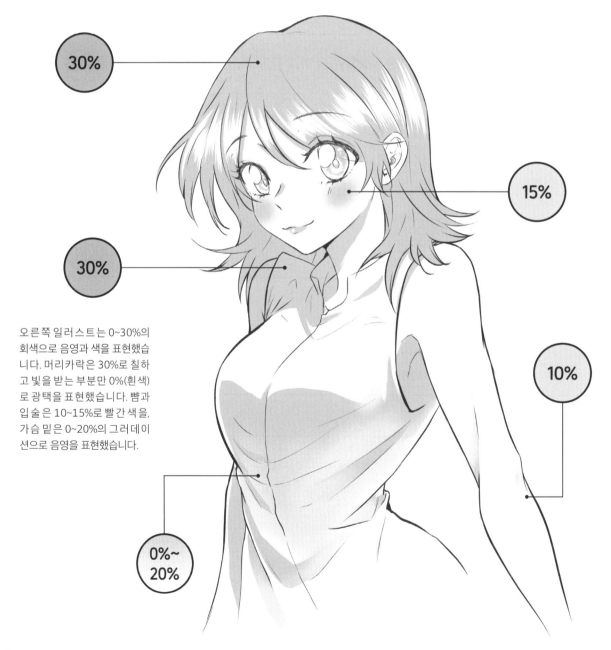

160

오른쪽은 20% 농도만으로 음영을 넣은 예입니다. 빛이 닿기
힘든 음영 부분(머리카락 안쪽, 가슴 밑, 스커트 안감, 큰 주
름 등), 빛을 차단해서 생긴 음영(가방, 허벅지 등)을 중심으
로 최소한의 음영 표현만 사용했습니다.

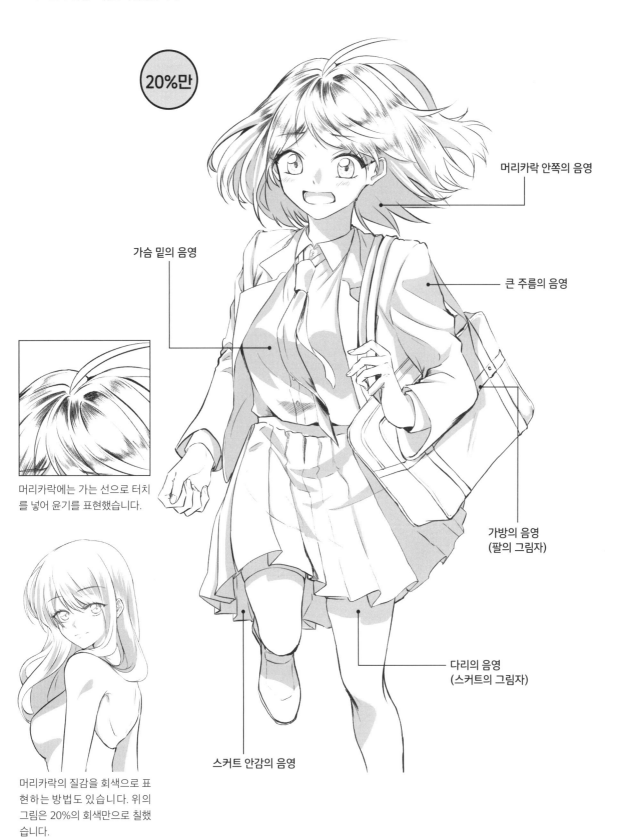

20%만

머리카락 안쪽의 음영

가슴 밑의 음영

큰 주름의 음영

머리카락에는 가는 선으로 터치
를 넣어 윤기를 표현했습니다.

가방의 음영
(팔의 그림자)

다리의 음영
(스커트의 그림자)

스커트 안감의 음영

머리카락의 질감을 회색으로 표
현하는 방법도 있습니다. 위의
그림은 20%의 회색만으로 칠했
습니다.

진한 밑칠과 터치의 표현

블레이저와 넥타이 등 진한 부분은 전부 100%로, 머리카락과 피부 등 밝은 부분은 대부분 0%의 흰색으로 표현한 예입니다. 블레이저 전체를 까맣게 칠하면 밋밋해지므로, 빛이 닿는 부분은 칠하지 않고 흰색으로 남겨두었습니다.

가장 어두운 100%(밑칠)와 가장 밝은 0%를 조합한 표현을 설명합니다. 부드러움이 없어지고 강한 존재감이 생깁니다. 소년 만화 같은 느낌의 일러스트에 잘 어울립니다.

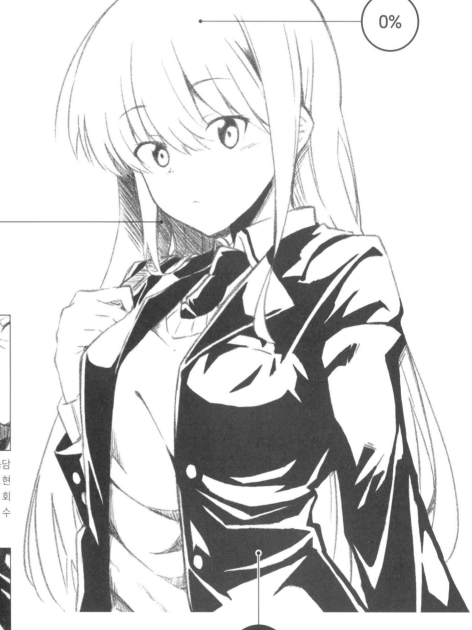

0%

터치

머리카락 안쪽처럼 미묘한 농담을 넣을 부분은 펜터치로 표현합니다. 사선으로 처리하면 회색과 비슷한 농도를 표현할 수 있습니다.

스웨터에 생기는 주름의 음영도 회색으로 칠하지 않고 펜터치로 표현했습니다.

100%

한쪽 다리를 든 비스듬히 기울인 자세로 약동을
표현했습니다. 블레이저는 검은색, 머리카락과
피부, 니트는 흰색, 스커트는 체크로, 흰색과 검
은색을 균형 있게 배치했습니다.

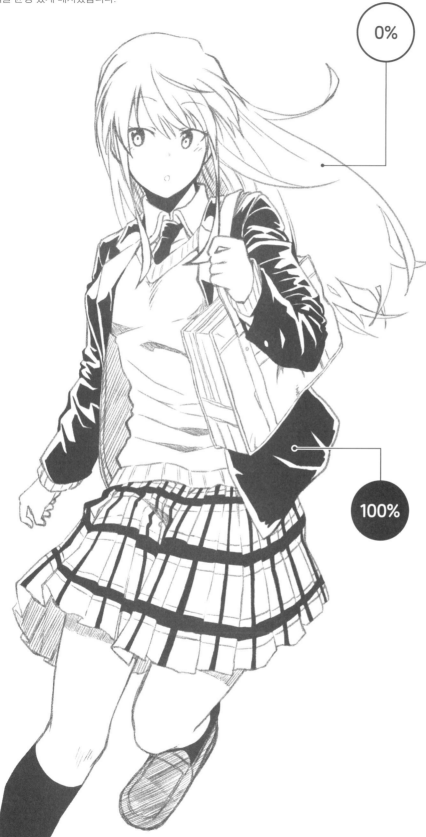

0%

100%

눈가의 홍조는 연한 터치로, 머
리카락 안쪽의 음영은 진한 터
치로 표현했습니다.

밑칠과 체크를 넣기 전입니다.
재킷과 스커트가 흰색이면 인상
이 조금 약합니다.

백팩을 짊어진다

무거워 보이는 백팩을 짊어진 여성을 대담한 앵글로 그린 일러스트입니다. 백팩의 어깨끈을 손으로 잡은 동작이 무게 표현의 포인트입니다. 어깨끈을 꽉 움켜쥐고 상체를 앞으로 기울인 자세를 그려서, 무거운 짐을 짊어진 여성의 힘차고 발랄한 인상을 표현했습니다.

러프~선화

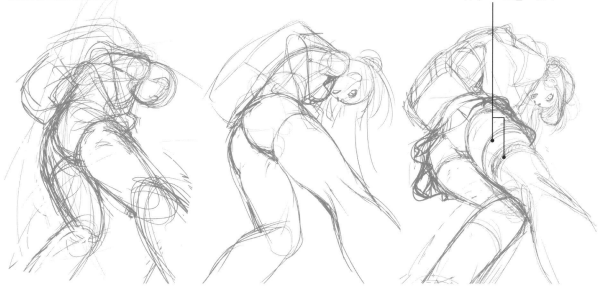

위쪽으로 호를 그린다

❶ 대강 포즈의 이미지를 그립니다. 무게를 지탱하는 하반신(엉덩이와 허벅지)을 크게 그려 건강한 각선미를 강조합니다.

❷ 백팩의 형태를 다듬습니다. 전체의 형태를 잡은 뒤에 디테일을 더합니다.

❸ 복장을 그려 넣습니다. 특히 숏팬츠와 양말의 가장자리는 허벅지의 입체감을 표현하는 중요한 포인트이므로, 호의 방향에 주의해서 그립니다.

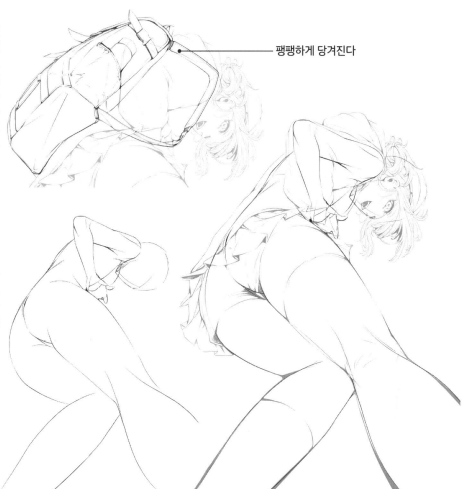

팽팽하게 당겨진다

❹ 다른 레이어에 백팩의 디테일을 그립니다. 백팩의 무게로 인해 어깨끈이 위쪽으로 당겨져 팽팽합니다. 완성된 그림에서는 어깨끈이 대부분 가려지지만, 보이지 않는 부분도 확실하게 그려두면 자신 있게 그릴 수 있습니다.

❺ 밑그림 위에 펜선 레이어를 작성하고 펜선 작업을 합니다. 처음에 인물의 인체를 확실하게 그린 뒤에, 옷과 머리카락을 그립니다.

음영 표현~마무리

❷ 엉덩이의 중심과 얼굴(특히 모자 밑 부분) 등에 음영을 추가합니다.

❶ 신규 레이어를 작성하고 음영 표현에 들어갑니다. 광원을 캐릭터의 오른쪽 위에 설정하고 회색의 농도를 조절해 음영을 넣습니다.

스커트의 음영 ─┐ ┌─ 안쪽을 칠한다

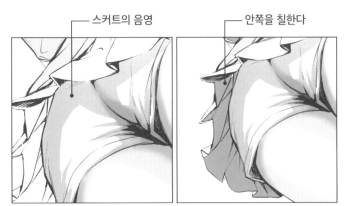

❸ 숏팬츠에 드리워진 스커트의 음영도 추가하면 입체감이 강해집니다. 스커트 안쪽은 빛이 닿지 않는 부분이므로 진한 회색으로 칠합니다.

작은 음영 ─┐

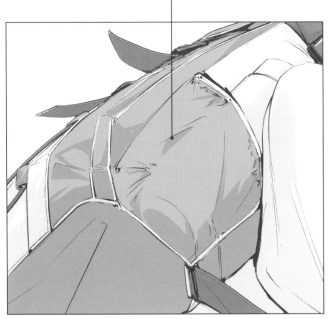

❹ 백팩과 모자를 칠합니다. 백팩은 주름 부분에 작은 음영을 넣어 「울퉁불퉁한 물건이 들어 있다는 느낌」을 표현.

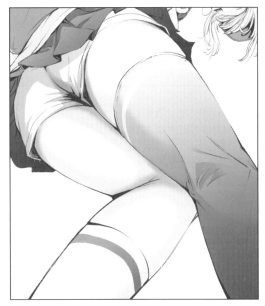

❺ 양말과 스커트를 칠합니다. 양말은 좌우를 다른 색으로 칠해 임팩트를 더합니다.

❻ 백팩의 가방끈과 숏팬츠에도 색을 더하고, 눈동자와 머리카락 등의 세부를 정리하면 완성입니다. 각선미를 강조한 대담한 카메라 앵글이면서, 쾌활한 인상을 주는 일러스트를 완성했습니다.

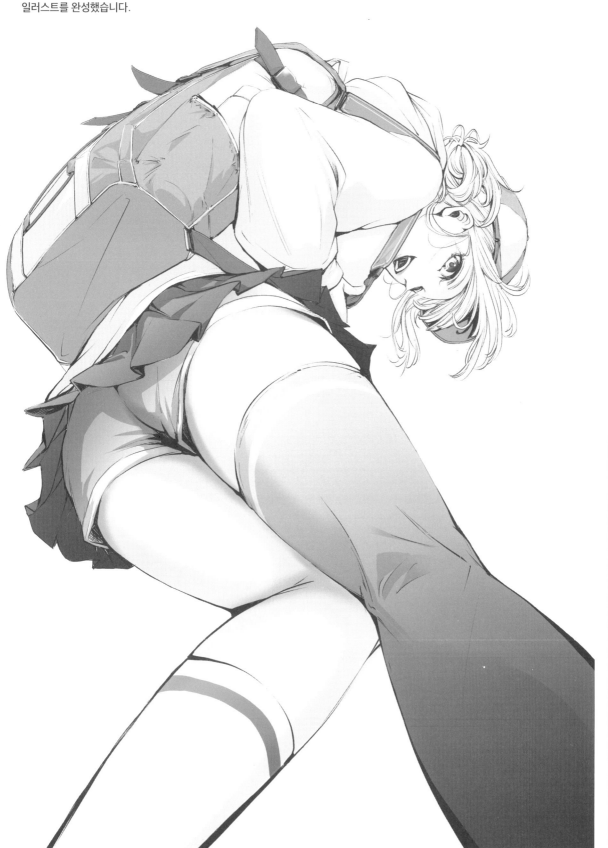

일러스트 메이킹 ②
가볍게 뛰어오른다

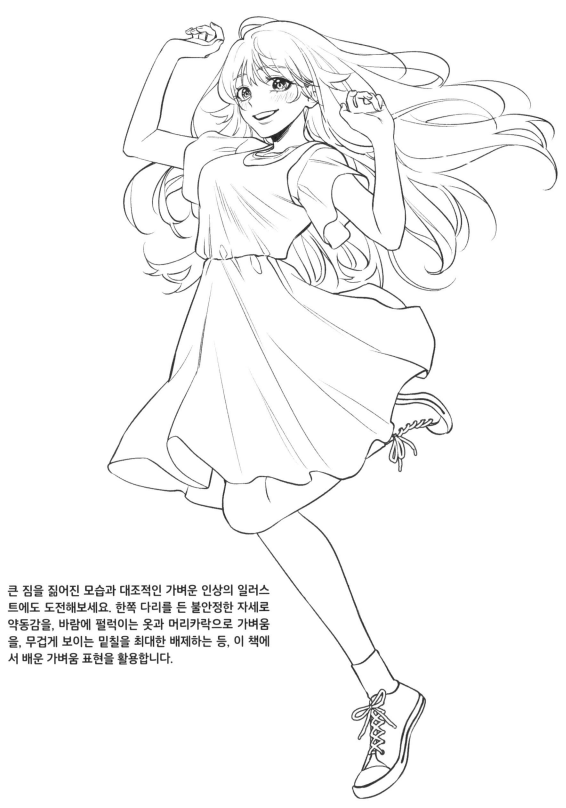

큰 짐을 짊어진 모습과 대조적인 가벼운 인상의 일러스트에도 도전해보세요. 한쪽 다리를 든 불안정한 자세로 약동감을, 바람에 펄럭이는 옷과 머리카락으로 가벼움을, 무겁게 보이는 밑칠을 최대한 배제하는 등, 이 책에서 배운 가벼움 표현을 활용합니다.

러프~선화

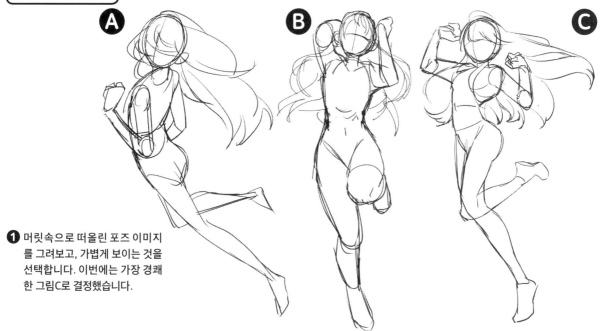

Ⓐ Ⓑ Ⓒ

❶ 머릿속으로 떠올린 포즈 이미지를 그려보고, 가볍게 보이는 것을 선택합니다. 이번에는 가장 경쾌한 그림C로 결정했습니다.

❷ 인물의 인체를 그리고 머리카락과 표정을 더합니다. 나부 끼는 머리카락이 가벼움 표현의 중요한 포인트입니다. 머 리카락을 전부 오른쪽으로 흐르게 하면 강풍이 부는 것으 로 보이므로, 왼쪽에도 조금 넣어줍니다.

❸ 옷을 그립니다. 점프와 동시에 움직이는 스커트의 형태를 표현합니다.

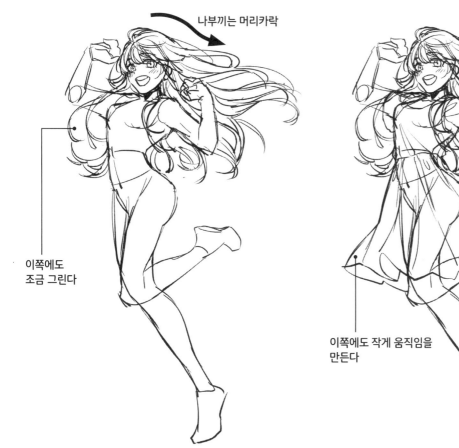

나부끼는 머리카락

이쪽에도 조금 그린다

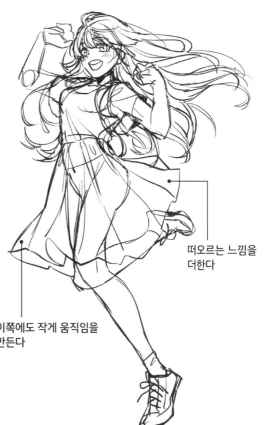

떠오르는 느낌을 더한다

이쪽에도 작게 움직임을 만든다

169

음영 표현~마무리

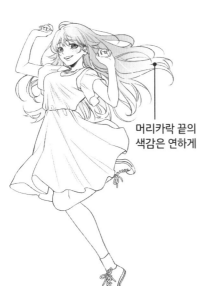

머리카락 끝의
색감은 연하게

❶ 머리카락을 칠합니다. 연한 색으로 머리카락 끝으로 갈수록 연해지는 그러데이션을 올립니다. 빛을 받아 하얗게 되는 부분도 표현합니다.

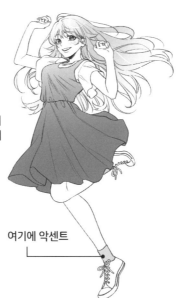

여기에 악센트

❷ 옷을 칠해 캐릭터의 존재감을 살립니다. 부드러운 인상이 되도록 밑칠이 아니라 그러데이션으로 처리합니다. 악센트가 되도록 양말에도 색을 칠해 발로도 눈이 가게 했습니다.

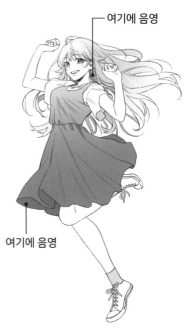

여기에 음영

여기에 음영

❸ 음영을 칠합니다. P166의 예제에서는 스커트의 그림자 등도 칠했지만, 이번에는 가벼움을 강조하려고 음영을 최대한 줄였습니다. 스커트와 머리카락 안쪽, 옷 주름 등에 약간만 진한 음영을 더합니다.

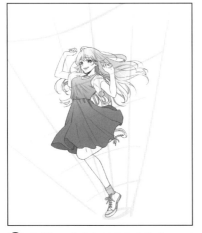

❹ 배경을 그립니다. 물방울이 튕기는 느낌이므로, 발을 중심으로 퍼져나가는 형태로 물방울의 형태를 잡습니다.

❺ 발밑에 수면의 파문을 그립니다. 이 지점에서 물방울이 퍼져나갑니다.

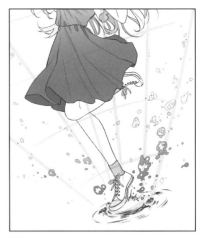

❻ 원뿔 모양으로 범위를 잡고 물방울을 그려 넣습니다.

❼ 물방울의 윤곽선을 그리고, 내부를 그러데이션으로 칠합니다. 칠하지 않은 물방울, 윤곽선을 그리지 않은 물방울도 만들고, 단조롭지 않도록 크기도 조절합니다.

윤곽선 있음

그러데이션

윤곽선 없음

스커트에 튄 물방울을 하얗게 그려 넣으면 완성입니다. P167의 구도, 음영 채색과 비교해 보세요. 불안정한 구도, 음영 표현을 최대한 줄인 채색이 「몸의 가벼움」뿐 아니라 「밝고 가벼운 감정」도 표현합니다.

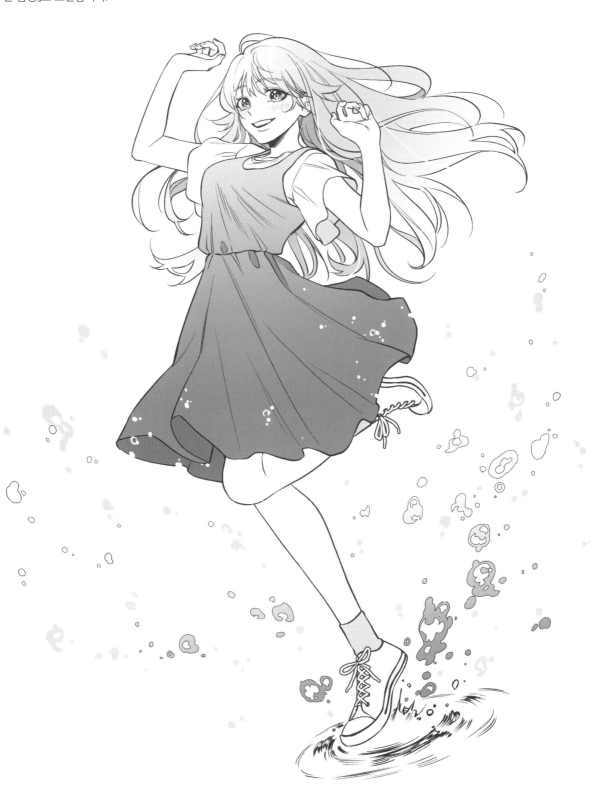

커버 일러스트 메이킹

일러스트레이터 **200°F**

Profile

「귀엽고 멋진」 일러스트를 목표로 그리고 있습니다. 서적 표지와 음악 PV 등 다양한 일러스트에 도전하고 싶습니다. 호러, 오컬트 전반과 개그 프로를 좋아합니다. 좋아하는 만화는 『DRAGON BALL』.

Twitter : @pattimon36 pixivID:363692

❶러프 작성

이 책은 「무거움 · 가벼움 표현」이 테마입니다. 한 장의 일러스트로 「무거움과 가벼움에 관해 배우는 책」이라는 점을 표현하려면 어떻게 해야 할지 이미지를 키워가면서 여러 장의 러프를 그립니다.

A

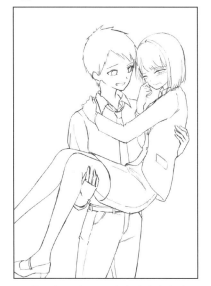

소녀를 안고 있는 소년의 아이디어 러프. 살짝 내성적인 소녀와 보기보다 힘이 있는 소년 콤비.

B

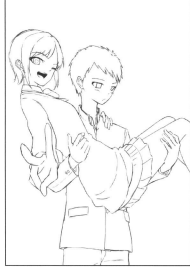

소녀를 안고 있는 소년, 패턴2. 이쪽은 소녀가 밝은 성격이고 소년은 약간 내성적입니다.

C

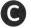

가벼운 비치볼을 들고 있는 소녀와 무거운 수박을 든 소녀. 「무거움 · 가벼움」이라는 양쪽을 표현하는 상징을 넣은 이미지 러프.

❷검토 회의

일러스트레이터와 편집부 스태프와의 회의를 통해 어떤 러프를 선택하면 좋은지 결정합니다. 포즈나 소품 등에 변경이 필요한 부분은 없는지 검토합니다.

POINT 1

책의 테마가 보는 사람에게 잘 전달될 수 있는가

러프 A, B, C 중에 「무거움 · 가벼움 표현」이라는 책의 테마를 가장 잘 표현한 일러스트는 C. 가벼운 물건을 든 포즈, 무거운 물건을 든 포즈의 대비가 알기 쉽기 때문입니다. 이 시점에서 러프C를 채용하기로 결정.

POINT 2

캐릭터의 복장과 소품은 적절한가

비치볼과 수박은 해변이나 수영복이 어울리는 아이디어. 교복과 조합한다면 위화감이 있을 수 있다. 두 소녀가 들고 있는 물건을 풍선과 도구류로 변경. 복장도 「축제 준비 중」을 연상시키는 일러스트가 되게 조절했습니다.

❸펜선 작업

물건을 풍선과 도구류로 변경하고 펜선 작업에 들어갑니다. 사용한 소프트웨어는 CLIP STUDIO PAINT. 귀엽고 부드러운 분위기를 표현하려고 가는 펜 도구를 사용해 섬세한 터치로 그렸습니다.

굵기가 일정한 선으로 그리는 것이 아니라 강약을 조절하면서 그립니다.

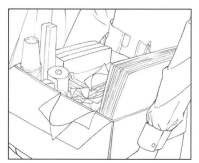

앞쪽의 소녀가 들고 있는 도구류는 선화 단계에서 상당히 디테일하게 그려 넣습니다. 채색 단계에서 그려 넣을 요소도 있지만, 미리 선화로 어느 정도 그려 넣으면 고민하지 않고 그릴 수 있습니다.

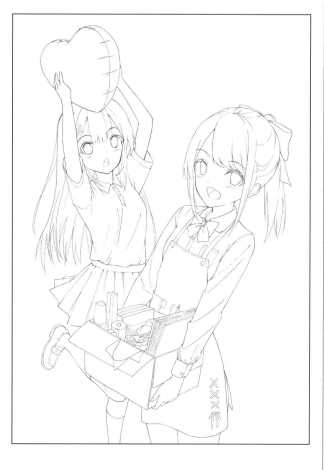

❹컬러 배색 작성

채색에 들어가기 전에 일단 임시로 색을 올려서 여러 패턴을 작성합니다. 어떤 색감이 좋은지 검토합니다.

교복다운 흰색 셔츠와 남색 스커트뿐이면 색감이 너무 부족하므로, 안쪽 소녀의 셔츠를 파란색, 앞쪽 소녀의 앞치마를 녹색, 풍선을 분홍색을 선택해 밝은 색감으로 통일하기로 했습니다. 셔츠와 앞치마에 포인트를 더해 멋도 더합니다.

파란 셔츠&주황색 앞치마 버전

카키색 셔츠&녹색 앞치마 버전

❺채색~마무리

피부, 머리카락, 옷……등 파츠별 레이어로 구분해서 밑색을 칠하고, 음영 레이어를 추가하고 음영 표현을 더합니다.

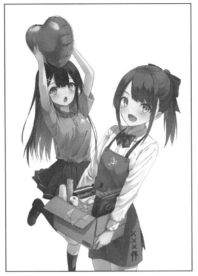

소녀들의 귀여움을 최대한 살리자는 생각으로 밝고 채도가 높은 색을 올립니다. 밝은 인상을 유지하면서 주름의 음영을 면으로 잡고 꼼꼼하게 칠합니다. 포인트는 흰색 배경으로 귀여움을 강조하는 것입니다.

한 단계 더 진한 음영을 더하고, 소녀들의 눈동자에도 빛을 더합니다. 피부 부분에 빨간색을 더합니다. 밝고 활기찬 즐거운 분위기를 연출합니다.

빛을 받는 부분에 흰색 빛 표현(하이라이트)을 더합니다. 머리카락의 윤기는 물론이고 눈동자의 빛, 풍선의 광택 등도 표현하면 완성입니다.

200°F 코멘트

처음부터 「무거움 · 가벼움」이라는 두 개의 테마가 있어서 대비되는 느낌의 일러스트가 좋겠다고 생각하면서 그렸습니다. 캐릭터의 관계성과 깊이가 느껴지는 구도로 보는 재미가 있는 그림을 만들려고 노력했습니다.

채색은 명암 차이가 확실히 드러나도록 밝은 부분은 밝게, 어두운 부분은 과감할 정도로 어둡게 처리했습니다. 밑색을 칠하지 않고 음영의 색을 조절하거나 포인트 색을 넣기도 했습니다. 질감으로 리얼함을 표현했을 뿐 아니라, 잘 표현된 음영과 조화로운 색감으로 더욱 좋게 완성했다고 생각합니다.

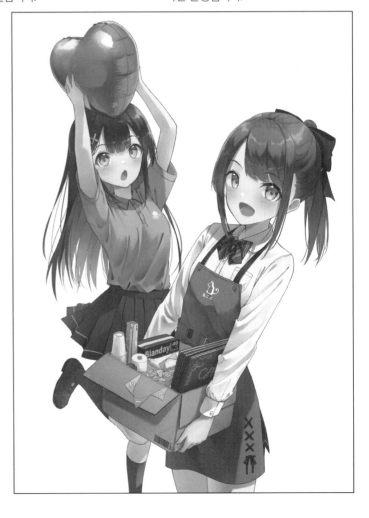

맺음말

실력 향상의 비결은 「즐겁게 그리는 것」

이 책을 선택하신 분은 분명 「그림을 잘 그리고 싶다!」 하는 생각을 가지고 있을 것입니다. 잘 그리고 싶은 이유는 무엇인가요. 나만의 세계를 표현하고 싶어서? 사람들에게 좋은 평가를 받고 싶어서? 「좋아요」를 많이 받고 싶어서? 프로가 되고 싶어서……?

이유는 사람마다 다양하겠지만, 실력 향상의 비결은 「즐겁게 그리는 것」입니다. 그리면 즐거움을 느끼고, 그렇게 그린 그림을 보고 기뻐하는 사람이 가까이에 있다면 반드시 실력이 좋아집니다.

그리고 싶다고 생각하는 것 자체가 재능. 재능을 키우는 것은 경험.

간혹 「나는 그림에 재능이 없다」라며 한탄하는 사람이 있습니다. 그러나 「그리고 싶다!」고 생각하는 것 자체가 재능입니다.
재능을 키우려면 경험이 반드시 필요합니다. 연필이나 펜을 들고 한 장이라도 많이 그려 보는 것이 실력을 키우는 지름길입니다. 그리는 것이 즐겁다면 분명 계속 그릴 수 있을 것입니다. 한 장이라도 더 많은 연습을 하세요.

다양한 모티브와 포즈에 도전하자

처음에는 그리고 싶은 것만 그려도 충분합니다. 하지만 익숙해졌다면 다양한 모티브와 포즈에 도전해볼 것을 추천합니다. 다양한 것을 그리면서 배움이 깊어지고 표현의 폭이 넓어집니다.

현재 프로로 활동하는 작가들도 항상 실력 향상을 목표로 계속 그리고 있습니다. 많이 그린 경험을 통해 다양한 깨달음을 얻습니다. 직접 포즈를 잡아보거나 다른 사람의 포즈를 관찰하면서 표현력을 갈고 닦고 있습니다.

이 책의 테마인 「무거움과 가벼움 표현」은 실제 프로도 많이 힘들어하는 과제입니다. 프로도 관찰을 거듭하고 조금씩 익혀나가는 테크닉을 한 권의 책에 담았습니다. 선배들이 발견한 수많은 기술을 꼭 여러분의 실력 향상에 활용해보세요.

처음에는 잘 그리지 못했더라도 이 책을 읽고 실제로 많이 그려보세요. 조금이라도 나아졌다면 스스로를 칭찬해주세요. 조금 전과는 다른 여러분이 그곳에 있을 것입니다.

우선은 그려보세요. 연습을 하세요. 조금이라도 경험을 쌓고 스스로를 칭찬해 주세요.
이것을 반복하다 보면, 어느 날 문득 잘 그리게 된 것을 깨닫는 신비한 경험이 여러분을 기다리고 있을 것입니다.

■저자 소개

하야시 히카루(林晃)

1961년, 도쿄 태생. 도쿄도립대학 인문학부/철학과를 졸업하고 본격적으로 만화가 활동을 시작했다. 비즈니스 점프 장려상, 가작 수상. 만화가 후루카와 하지메, 이노우에 노리요시의 지도를 받았다. 실록만화 「아자 콩 이야기」로 프로 데뷔 후, 1997년 만화·디자인 제작 사무소 Go office(고 오피스)를 설립. 『만화 기초 데생』시리즈, 『캐릭터의 기분 그리는 법』(하비재팬), 『코스튬 그리는 법 도감』, 『슈퍼 만화 데생』, 『슈퍼 투시도법 데생』, 『캐릭터 포즈 자료집』(이상 그래픽사), 『만화 기본 연습 1~3』, 『의상 주름 그리는 법 1』(코사이도 출판) 등 국내외 250권 이상의 '만화 기법서'를 제작했다.

■역자 소개

김재훈

한때 만화가가 꿈이었고, 판타지 소설 쓰기와 낙서가 유일한 취미인 일본어 번역가. 그림에 미련을 버리지 못해 만화 작법서 번역에 뛰어들었다. 창작자들의 어두운 앞길을 밝혀줄 좋은 작법서 전문 번역가를 목표로 여기저기 기웃거리고 있다. 옮긴 책으로 『일러스트로 배우는 채색 테크닉』, 『Miyuli의 일러스트 실력 향상 TIPS』, 『캐릭터 디자인 & 드로잉 완성』등 다수 있다.

초판 1쇄 인쇄 2022년 08월 10일
초판 1쇄 발행 2022년 08월 15일

저자 : 하야시 히카루(Go office)
번역 : 김재훈

펴낸이 : 이동섭
편집 : 이민규, 탁승규
디자인 : 조세연, 김형주
영업·마케팅 : 송정환, 조정훈
e-BOOK : 홍인표, 서찬웅, 최정수, 김은혜, 이홍비, 김영은
관리 : 이윤미

㈜에이케이커뮤니케이션즈
등록 1996년 7월 9일(제302-1996-00026호)
주소 : 04002 서울 마포구 동교로 17안길 28, 2층
TEL : 02-702-7963~5 FAX : 02-702-7988
http://www.amusementkorea.co.kr

ISBN 979-11-274-5482-1 13650

Manga no Kiso Dessin
Omosa·Karusa no Hyougen Hen
©Hikaru Hayashi / HOBBY JAPAN
Originally Published in Japan in 2022 by HOBBY JAPAN Co. Ltd.
Korea translation Copyright©2022 by AK Communications, Inc.

Illustration Technique

- **데즈카 오사무의 만화 창작법** 데즈카 오사무 지음 | 문성호 옮김
 거장 데즈카 오사무의 구체적 창작 테크닉

- **움직임으로 보는 민족의상 그리는 법** 겐코샤 편집부 지음 | 이지은 옮김
 움직임으로 보는 민족의상 장면별 작화 요령 248패턴!

- **애니메이션 캐릭터 작화 & 디자인 테크닉** 하야마 준이치 지음 | 이은수 옮김
 캐릭터 창작의 핵심을 전수하는 실전 테크닉

- **미소녀 캐릭터 데생 -얼굴·신체 편** 이하라 타츠야, 카도마루 츠부라 지음 | 이은수 옮김
 미소녀를 아름답게 표현하는 테크닉 강좌

- **미소녀 캐릭터 데생 -보디 밸런스 편** 이하라 타츠야, 카도마루 츠부라 지음 | 이은수 옮김
 캐릭터 작화의 기본은 보디 밸런스부터

- **다카무라 제슈 스타일 슈퍼 패션 데생** 다카무라 제슈 지음 | 송지연 옮김
 패셔너블하고 아름다운 비율을 연습

- **만화 캐릭터 도감 -소녀 편** 하야시 히카루(Go office), 카도마루 츠부라 지음 | 조민경 옮김
 매력적인 여자 캐릭터 창작 테크닉을 안내

- **입체부터 생각하는 미소녀 그리는 법** 나카츠카 마코토 지음 | 조아라 옮김
 「매력적인 소녀의 인체」를 그리는 비법

- **모에 남자 캐릭터 그리는 법 -얼굴·신체 편** 카네다 공방, 카도마루 츠부라 지음 | 이기선 옮김
 남자 캐릭터의 모에 포인트 철저 분석

- **모에 남자 캐릭터 그리는 법 -동작·포즈 편** 유니버설 퍼블리싱 지음 | 이은엽 옮김
 포즈로 완성되는 멋진 남자 캐릭터

- **모에 미니 캐릭터 그리는 법 -얼굴·신체 편** 카네다 공방, 카도마루 츠부라 지음 | 이은수 옮김
 모에 캐릭터 궁극의 형태, 미니 캐릭터

- **모에 캐릭터 그리는 법 -동작·감정표현 편** 카네다 공방, 카도마루 츠부라 지음 | 남지연 옮김
 다양한 장르 속 소녀의 동작·감정표현

- **모에 캐릭터를 다양하게 그려보자 -기본 테크닉 편** 미야츠키 모소코, 카도마루 츠부라 지음 | 이은수 옮김
 캐릭터의 매력을 살리는 다양한 개성 표현

- **수채화 수업 꽃과 풍경** 타마가미 키미 지음 | 문성호 옮김
 수채화 초보·중급 탈출을 위한 색채력 요점 강의

- **Miyuli의 일러스트 실력 향상 TIPS** -캐릭터 일러스트 인물 데생 테크닉 Miyuli 지음 | 김재훈 옮김
 독일 출신 인기 일러스트레이터 Miyuli의 테크닉

- **액션 캐릭터 일러스트 그리기** -생동감 넘치는 액션 라인 테크닉 나카츠카 마코토 지음 | 김재훈 옮김
 액션라인을 이용한 테크닉을 모두 공개

- **밀착 캐릭터 그리기** -다양한 연애장면 표현법 하야시 히카루 지음 | 김재훈 옮김
 「형태」 잡는 법부터 밀착 포즈의 만화 데생까지 꼼꼼히 설명

- **목·어깨·팔 움직임 다양하게 그리기** -인체 사진의 포즈를 일러스트로 표현 이토이 쿠니오 지음 | 김재훈 옮김
 복잡하게 움직이는 목과 어깨를 여러 방향에서 관찰, 그리는 법 해설

- **BL러브신 작화 테크닉** -매력적이고 설득력 있는 묘사의 기본 포스트 미디어 편집부 지음 | 김재훈 옮김
 BL 러브신에 빼놓을 수 없는 묘사들을 상세 해설

- **리얼 연필 데생** -연필 한 자루면 뭐든지 그릴 수 있다 마노즈 만트리 지음 | 문성호 옮김
 연필 한 자루로 기본 입체부터 고양이, 인물, 풍경까지!

- **캐릭터 디자인&드로잉 완성** -컬러로 톡톡 튀는 일러스트 테크닉 쿠루미츠 지음 | 문성호 옮김
 프로의 캐릭터 디자인과 일러스트에 대한 생각, 규칙, 문제 해결법!

- **판타지 몬스터 디자인북** 미도리카와 미호 지음 | 문성호 옮김
 동물을 기반으로 몬스터를 만드는 즐거움

- **컬러링으로 배우는 색연필 그림** 와카바야시 마유미 지음 | 문성호 옮김
 12색만으로 얼마든지 잘 그릴 수 있다

- **수채화 수업 빵과 정물** 모리타 아츠히로 지음 | 김재훈 옮김
 10가지 색 물감만으로 8가지 빵을 완성한다!

- **일러스트로 배우는 채색 테크닉** 무라 카루키 지음 | 김재훈 옮김
 7개의 메인 컬러를 사용한 채색 테크닉을 꼼꼼하게 설명한다.

- **판타지 배경 그리는 법** 조우노세, 카도마루 츠부라 지음 | 김재훈 옮김
 환상적인 디지털 배경 일러스트 테크닉

- **Photobash 입문** 조우노세, 카도마루 츠부라 지음 | 김재훈 옮김
 사진을 사용한 배경 일러스트 작화의 모든 것

- **CLIP STUDIO PAINT 매혹적인 빛의 표현법** 타마키 미츠네, 카도마루 츠부라 지음 | 김재훈 옮김
 보석·광물·금속에 광채를 더하는 테크닉

- **동양 판타지 배경 그리는 법** 조우노세, 후지초코, 카도마루 츠부라 지음 | 김재훈 옮김
 동양적인 분위기가 나는 환상적인 배경 일러스트

- **CLIP STUDIO PAINT 브러시 소재집** -자연물·인공물·질감 효과 조우노세 지음 | 김재훈 옮김
 커스텀 브러시 151점의 사용 방법과 중요 테크닉

- **CLIP STUDIO PAINT 브러시 소재집** -흑백 일러스트·만화 편 배경창고 지음 | 김재훈 옮김
 현역 프로 작가들이 사용, 검증한 명품 브러시

- **CLIP STUDIO PAINT 브러시 소재집** -서양 편 조우노세 지음 | 김재훈 옮김
 현대와 판타지를 모두 아우르는 걸작 브러시 190점